DRACOPEDIA
THE BESTIARY

An Artist's Guide to Creating Mythical Creatures

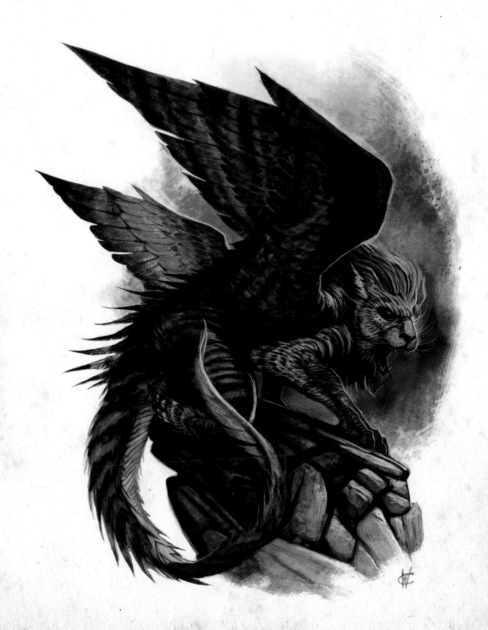

DRACOPEDIA: THE BESTIARY

© 2013 by William O'Connor, F+W Media, Inc.

10151 Carver Road, Suite #200, Blue Ash, Cincinnati, Ohio 45242, USA

All rights reserved

Korean translation © 2019 by D.J.I books design studio(Digital books)

Korean translation rights arranged with F+W Media, Inc. through
Orange Agency

드라코피디아
∴ THE BESTIARY ∴

| 판권 |

원작 IMPACT Books | **수입처** D.J.I books design studio | **발행처** 디지털북스

| 만든 사람들 |

기획 D.J.I books design studio | **진행** 한윤지·김인희 | **집필** 윌리엄 오코너(William O'Connor) | **번역** 이재혁 |
편집 · 표지디자인 D.J.I books design studio 김진

| 책 내용 문의 |

도서 내용에 대해 궁금한 사항이 있으시면
디지털북스 홈페이지의 게시판을 통해서 해결하실 수 있습니다 .
홈페이지 www.digitalbooks.co.kr | **페이스북** www.facebook.com/ithinkbook |
카페 cafe.naver.com/digitalbooks1999 | **이메일** digital@digitalbooks.co.kr

| 각종 문의 |

영업관련 hi@digitalbooks.co.kr | **전화번호** (02) 447-3157~8

드라코피디아
⁑ THE BESTIARY ⁑
An Artist's Guide to Creating Mythical Creatures

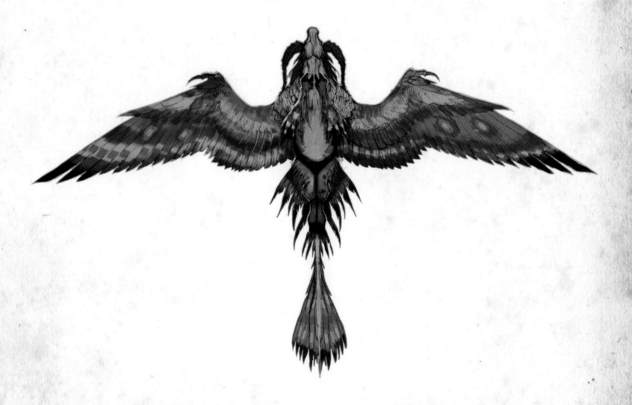

William O'Connor

월리엄 오코너 저 | 이재혁 역

 DIGITAL BOOKS
디지털북스

차 례

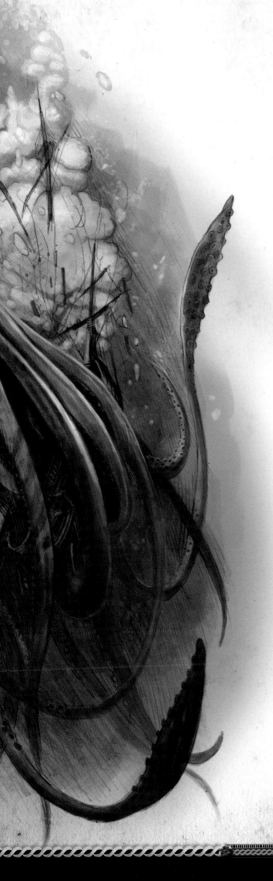

소개

 수천 년 동안 역사가들과 예술가, 과학자들은 신화적이고 신비로운 괴물들에 대한 아이디어와 발견들을 우화 백과사전에 연대순으로 기록해왔다. 아시아에서 아메리카까지, 일본에서 남아프리카의 정글까지, 이국적이고 전설적인 다양한 야생동물들은 수 세기 동안 모든 문화권에 상상력을 증폭시켜왔다. 고대 아리스토텔레스와 헤로도투스와 같은 작가들이 쓴 초기 우화에는 기린, 표범, 코끼리, 코뿔소 등의 이국적인 동물 등이 포함되어 있고, 중세 우화에는 유니콘, 용, 키메라 같은 신화 속 동물들이 등장했다. 환상적이면서 아름다운 이 동물들의 개요서는 중세인들의 마음을 사로잡기에 충분했으나 17세기, 과학적 방법론과 이성 시대의 도래로 더 실증적인 식물학과 동물학을 위해 우화의 추측적인 성향은 버려졌고 1735년 칼 폰 린네(Carl Linneaeus)가 그의 저서 자연의 체계(Systema Naturae)에서 린네식 분류 시스템을 제시했는데, 이는 세계의 동물들을 코드 시스템으로 분류하는 방식으로 오늘날까지도 쓰이고 있다. 드라코피디아 동물 우화집은 현대 예술가들을 위한 고대 동물의 현대적 재구상으로, 전설 속 유명하고 희귀한 동물의 세계로 A부터 Z까지 안내한다.

명체를 만들 수도 있겠으나, 이 책에 나오는 동물들은 외계나 환상의 영역이 아닌, 지구에 존재하는 것처럼 그려졌다. 각각의 야수마다 우리는 그들이 어디에 살며, 무엇을 먹는지와 같이 형태학적으로 중요한 측면들을 다룬다. 이 질문들에 대한 대답은 각 동물의 형태학을 구상하고 디자인하는 데에 도움이 된다. 예를 들어, 송곳니는 초식 동물에게는 어울리지 않으며, 빠르게 달리기 위해 다리가 긴 동물은 우거진 밀림에 살지 않을 것이다. 물 속에 사는 동물은 갈퀴가 달린 발이 필요할 것이며, 산에 사는 동물은 암벽을 오르기 위해 갈고리 같은 굽이 있는 것이 요긴할 것이다. 큰 동물을 먹는 동물은 강력한 발톱과 이빨을 필요로 할 것이며, 작은 동물을 먹는 동물은 작은 이빨과 혹은 발톱이 필요하지 않을지도 모른다. 다른 동물들과 맹렬한 경쟁을 해야 하는 환경에 사는 동물은 보호를 위한 단단한 피부가 필요하다. 어떠한 동물이든지 형태학의 이해는 형태와 기능에 따라 결정된다. 책을 보며 이러한 부분들을 생각해보고, 자신만의 동물을 구상해보자.

신비 동물학과 신화적 동물의 형태학

신비 동물학은 미확인 생물로 알려진 전설적, 신화적인 동물 연구에 전념해온 과학의 한 분야로 지난 세기 동안 인기를 얻으며 주류로 인정받았다. 형태학은 동식물의 형태 연구를 의미하는 생물학적 용어로, 신화적이고 전설적인 생물의 개념에 필수적이다. 형태학이란 단순히 동물이 왜 그런 외모를 갖게 되었는지, 지금 우리가 알고 있는 모습으로 어떻게 진화했는지를 이해하기 위한 하나의 큰 용어일 뿐으로, 실제로 존재하는 동물을 이해함으로써, 형태 과학을 통해 동물의 형태와 기능을 우리의 상상 속 생물의 디자인과 연결할 수 있다. 단순히 우화의 역사적 참고 자료와 고대 작품을 활용함으로써 형태학을 바탕으로 전설의 동물을 보다 현실적인 존재로 역개발할 수 있는 것이다. 그러므로 이 책에 나오는 동물들은 마치 자연의 섭리에 따라 자연스럽게 진화해온 듯한 모습으로 그려져 있으며, 이는 모든 구상이 잘 알려진 살아있는 생명체를 기반으로 했음을 의미한다. 물론 개인 작업으로 더 이국적인 생

윌리엄 오코너(William O'Connor)

전쟁 그리핀(Wargriffin)
디지털
51cm X 36cm

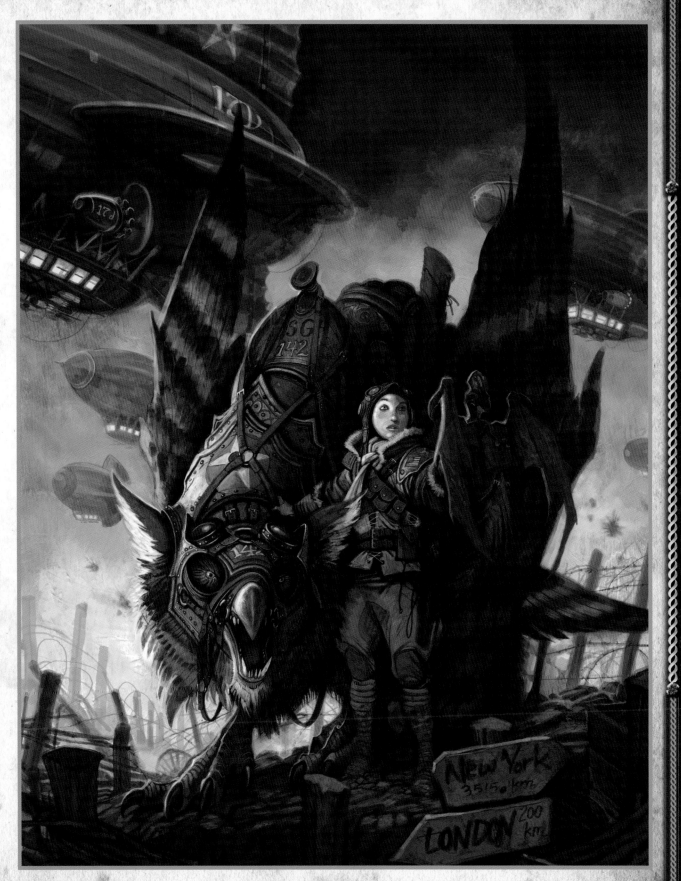

그림 재료

자신만의 신화 동물을 그릴 때 어떤 재료를 사용할지는 전적으로 본인에게 달려있다. 나는 이 책이 모든 분야의 예술가들에게 좋은 참고 자료가 되길 바란다. 그림 시연을 위해, 이 책에 나오는 모든 이미지들은 연필 스케치를 한 이후, 컴퓨터에서 어도비 포토샵 같은 편집 소프트웨어를 사용해 디지털로 채색했다.

스케치북
본 우화의 동물들을 만드는 과정에서 사용한 스케치북과 그림 도구들이다. 난 스케치북이 예술가에게 있어 최고의 도구라고 생각한다. 스케치북에서 진정한 창작이 만들어지기 때문이다.

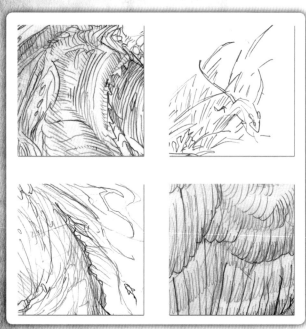

선과 마크(자국) 작업 실험
위는 연필로 표현할 수 있는 결과 선의 예시이다. 다양한 연필을 사용해보며 자신에게 맞는 경도를 찾자. 보통 9B(가장 부드러움)에서 9H(가장 단단함)까지 있다. 난 딱 중간인 HB를 선호한다. 심이 부드러울수록 연필로 만들 수 있는 결이 더 어두워진다.

어떤 도구든 가능하다.
어떤 도구를 사용하든 상관 없다. 연필, 마커, 펜, 물감, 분필 등 다양한 재료를 써보면서 자신에게 가장 알맞은 도구를 찾아 작업해보자.

참고 자료

　동물을 만들 때, 좋은 참고 자료만큼 중요한 것은 없다 -
자료는 아무리 많아도 지나치지 않다.

　인터넷, 자연사 서적과 동물 모델은 판타지 작가들에게
매우 귀중한 자료다. 가까이 동물원이나 자연사 박물관이
있다면 그보다 좋은 업무 위치도 없을 것이다.

동물 사진
동물 사진을 구할 땐 인터넷이 가장 좋다. 주제별로 디지털 파일을 나눠 보기 쉽게 정리해놓자.

책
실제와 상상의 동물을 다룬 책들은 좋은 참고 자료
이다. 도서관을 이용하거나, 중고 서점, 창고 세일,
혹은 온라인 할인 사이트 등을 이용하여 모아놓자.

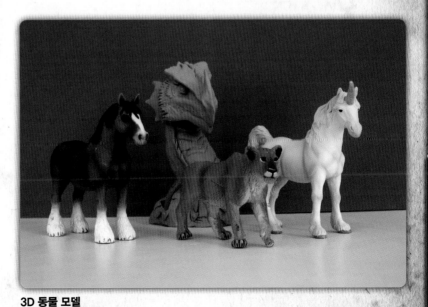

3D 동물 모델
다음은 내가 장난감 가게에서 구매하거나 찰흙으로 만든 동물 모형이다. 동물의 형태와 구성을
이해하는 데 큰 도움이 된다.

디지털 도구

난 채색할 때 디지털 작업을 더 선호한다. 더 쉽고 효율적이기 때문이다. 이 책의 모든 그림은 와콤 태블릿(Wacom Tablet)을 이용하여 어도비 포토샵으로 채색했다. 디지털 페인팅은 기존의 전통적인 페인팅과 전혀 다르지 않으며, 장기적으로는 전통적 방법보다 저렴하다. 두 방법 모두 결과를 얻기 위해서는 무수한 연습과 실험이 필요하다. 난 거의 30년 가까이 그림을 그려왔다. 하루 만에 결과를 얻으려 하지 말자. 참을성은 예술가에게 가장 중요한 것이다.

나의 브러시 메뉴와 커스텀 브러시

나는 작업에 방해되지 않도록 브러시 탭을 접어놓는 것을 선호한다. 또한 열어 둔 창들도 최소화한다. 작업 중에는 탭(Tab) 버튼을 활용하여 도구를 숨겨놓자. 포토샵은 그대로, 혹은 바꿔 사용할 수 있는 수많은 브러시 형태를 제공한다. 이것이 내 커스텀 브러시 세트이다. 브러시 강약을 다양하게 바꿔가면서 그림에 시험해보자. 곧 마음에 드는 브러시를 찾을 수 있을 것이다.

태블릿 선호도

이 스크린샷은 나의 펜 태블릿 설정값을 보여준다. 난 브러시를 더욱 편리하게 다루기 위해 대부분의 기능을 꺼둔다.

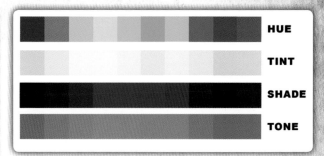

컬러 차트

본 차트는 색깔의 상호관계를 나타낸다. 휴(빛깔, Hue)는 색깔과 동의어로 자외선 스펙트럼에서 나타나는 색이다. 틴트(Tint)는 어떠한 색이든 흰색을 가미한 것이고, 셰이드(Shade)는 어떠한 색이든 검정을 가미한 것이다. 값 (value)은 색의 어둡기 또는 밝기의 정도를 나타내는 단위이다. 톤(Tone) 은 그림 내에서 색의 변화를 나타낸다. 톤은 셰이드와 비슷하지만, 색과 더 관련되어있다(예를 들어, 톤 페인팅은 형태를 잡기 위해 한 가지 색을 여 러 범위로 사용한다).

컬러 피커(Color Picker)

디지털로 채색할 때, 색상을 쉽게 조절할 수 있다.

컬러 팔레트

나의 포토샵 팔레트는 색상 영역이 넓고 잘 정리되어 있는데, 색깔을 섞는 데 시간을 허비하지 않고 빠르게 색을 정할 수 있다. 난 밝은 색에서 어두운 색으로 수평적으로 정리한다.

동물 구조

아래 동물 템플릿을 컴퓨터로 스캔하거나 직접 종이에 그려
활용한다. 형태 조합의 다양성을 위해 이런 단순한 디자인을
조합해보며 상상력을 펼쳐보자.

개과의 구조

말과의 구조

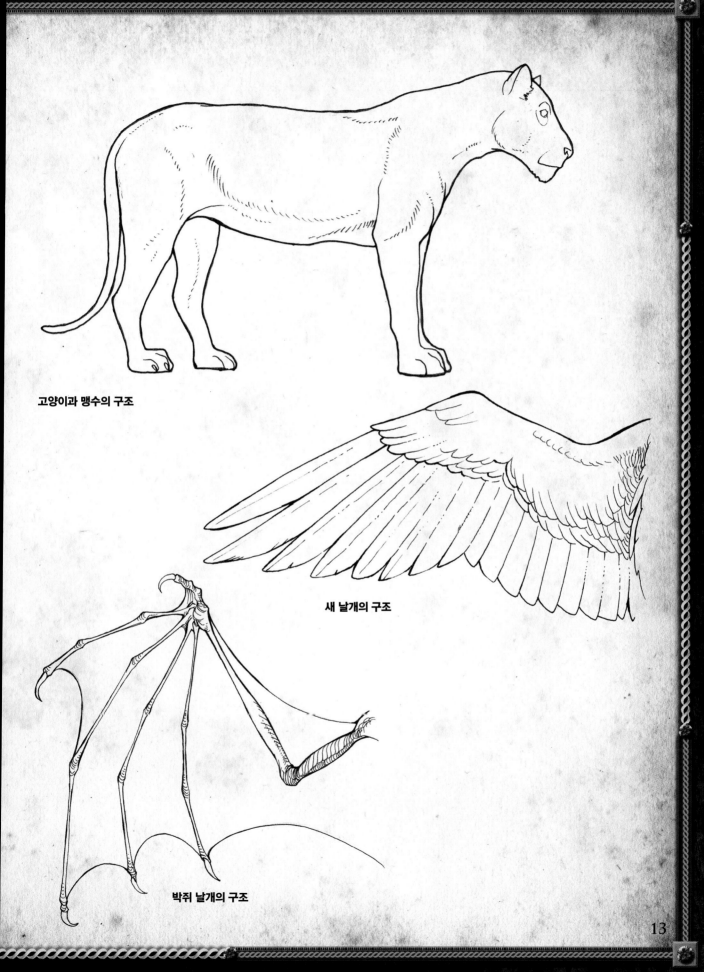

고양이과 맹수의 구조

새 날개의 구조

박쥐 날개의 구조

13

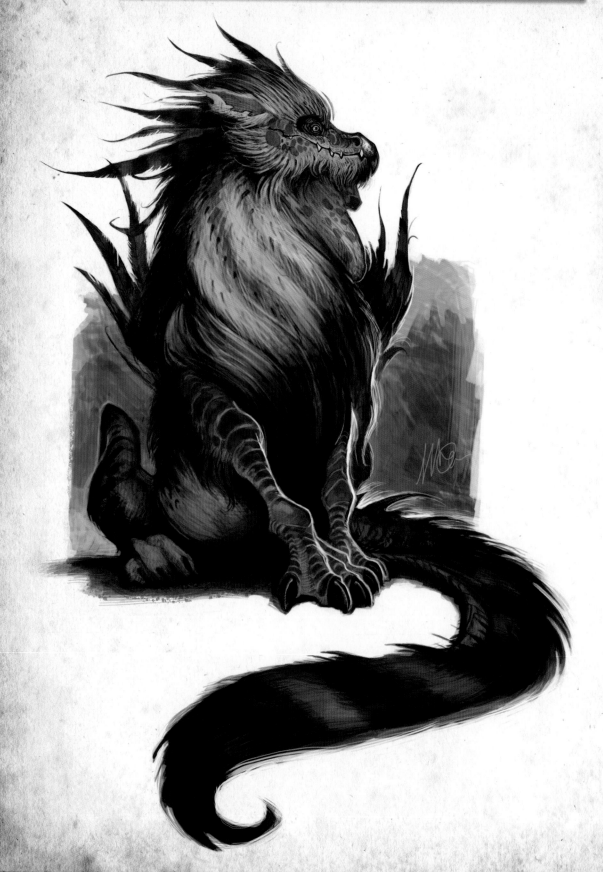

알핀(Alphyn)

역사

알핀은 드래곤, 늑대, 그리고 사자의 조합으로 주로 중세
문양에서 볼 수 있다. 중세 우화에서 드래곤-사자 혹은 다이
어울프(dire-wolf)로 묘사된 알핀은 우화에 나오는 동물 중
가장 심오하고 신화적인 존재다. 아마 드레이크(드라코 드라
쿠스, draco drakus)와 관련된 종으로, 이 야수는 속도와 힘을
활용하여 사냥하는 다양한 형태의 포식 동물로 묘사된다. 알
핀은 사촌인 사자, 호랑이, 표범과 같이 사바나 혹은 초원
에 서식하며 보통 드래곤의 앞다리, 사자의 우아하고 매
끄러운 갈기와 꼬리를 가지고 있다. 수천 년 전 드레이크
나 사자와 같은 최상위 포식동물과의 경쟁에 밀려 멸종
된 것으로 알려졌지만, 알핀은 중세 우화에서 가
장 아름다운 신비 동물 중 하나로 남아있다.

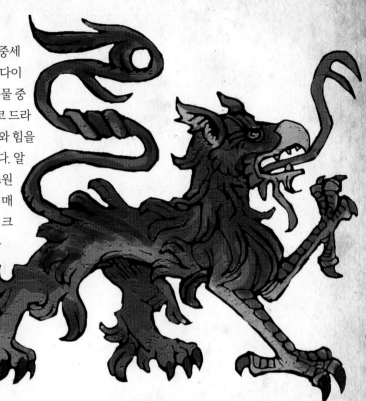

알핀 목각, 15세기 독일 추정

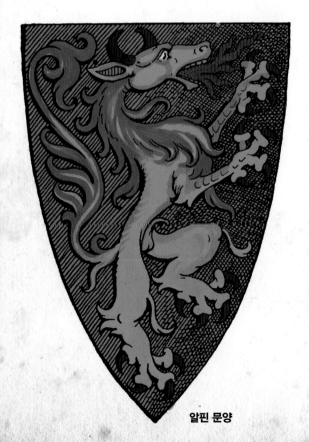

알핀 문양

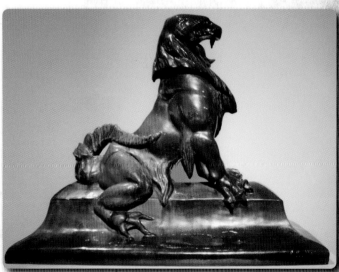

**리자드(Lizard, 1887) 프랑스 조각가 임마누엘 프레미엣(Emmanuel
Fremiet) 작품, 뉴욕 메트로폴리탄 박물관 소장품**

그림 설명

알핀

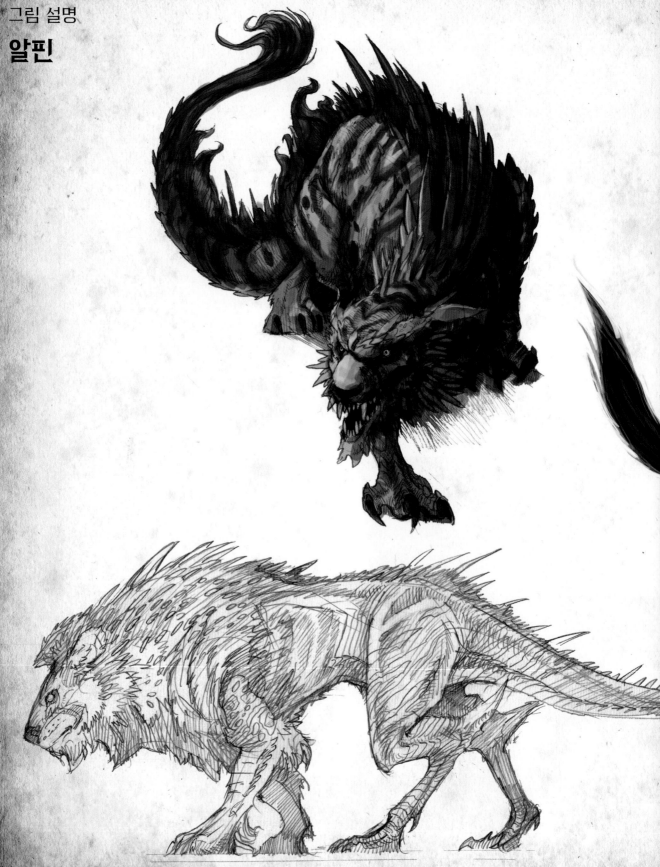

16

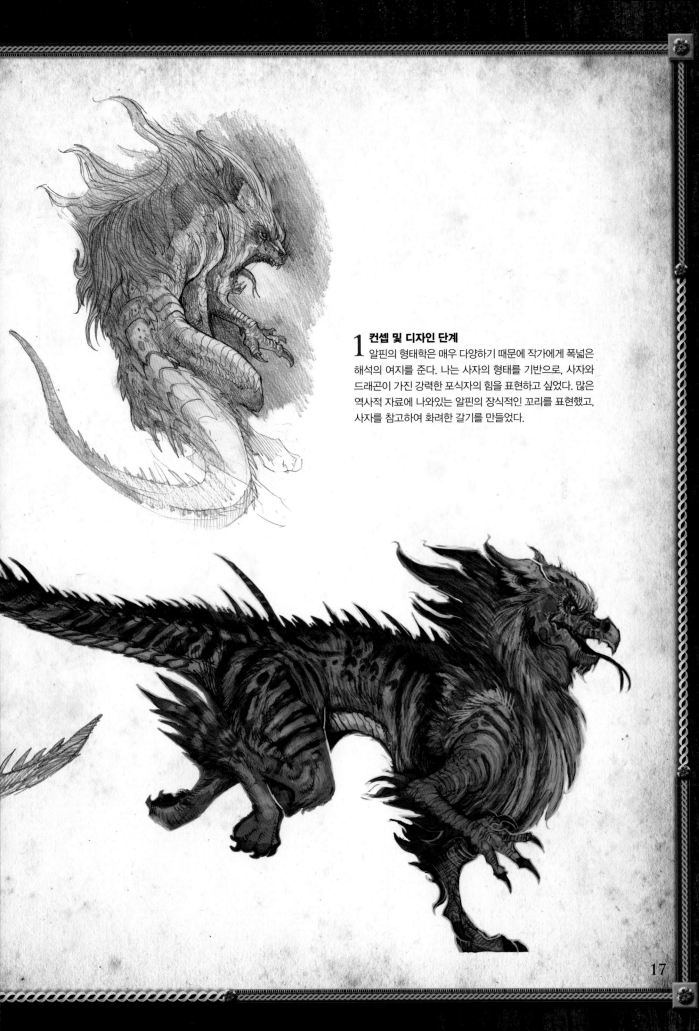

1 컨셉 및 디자인 단계

알핀의 형태학은 매우 다양하기 때문에 작가에게 폭넓은 해석의 여지를 준다. 나는 사자의 형태를 기반으로, 사자와 드래곤이 가진 강력한 포식자의 힘을 표현하고 싶었다. 많은 역사적 자료에 나와있는 알핀의 장식적인 꼬리를 표현했고, 사자를 참고하여 화려한 갈기를 만들었다.

17

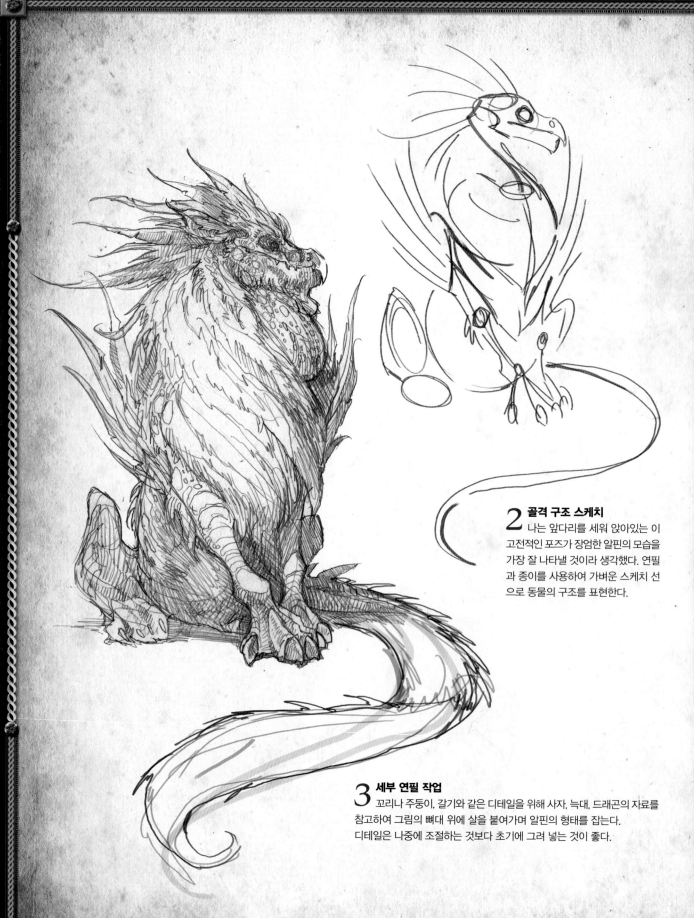

2 골격 구조 스케치
나는 앞다리를 세워 앉아있는 이
고전적인 포즈가 장엄한 알핀의 모습을
가장 잘 나타낼 것이라 생각했다. 연필
과 종이를 사용하여 가벼운 스케치 선
으로 동물의 구조를 표현한다.

3 세부 연필 작업
꼬리나 주둥이, 갈기와 같은 디테일을 위해 사자, 늑대, 드래곤의 자료를
참고하여 그림의 뼈대 위에 살을 붙여가며 알핀의 형태를 잡는다.
디테일은 나중에 조절하는 것보다 초기에 그려 넣는 것이 좋다.

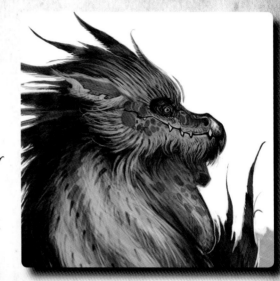

완성된 알핀의 머리 디테일

4 **밑칠 및 마무리 디테일 작업**
고유색으로 채색하여 알핀의 형태를 잡는다. 작은 브러시를 사용하여
디테일 작업을 하고 명암을 표현한다.

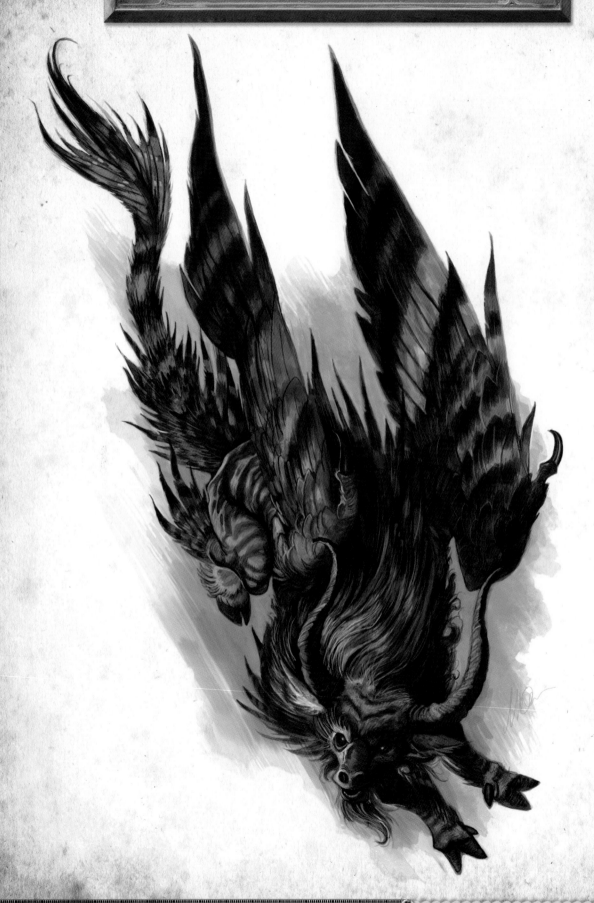

역사

전설 속의 가장 희귀하고 화려한 동물 중 하나인 뷰라크는 라마수(lamassu)라고도 불린다. 역사적 고증을 통해 뷰라크는 매우 다양한 모습으로 묘사되었음을 알 수 있는데, 페르시아 전설과 신화에 따르면 뷰라크는 하늘의 말로, 선지 자들이 엄청난 속도로 먼 거리를 이 동할 때 이용했다고 한다(페가수스와 히포그리프 또한 마찬가지다). 종종 길 다란 공작새의 꼬리와 밝은 색의 날개, 어두운 머리칼에 왕관을 쓴 아름다운 여 성의 얼굴을 가진 말이나 황소로 묘사되 는 이 동물은 사람들의 눈길을 사로잡았을 것이다. 뷰라크는 종종 셰두와 혼동되는데, 두 종 모두 페르시아 신화에서 기원한 동물이다.

또한 뷰라크는 페르시아 신화에 나오는 또 다른 신성한 우과 동물인 천국의 황소와도 매우 비슷하다. 길가메시 서사 시(Epic of Gilgamesh)에서 신들이 길가메시 왕에게 분노해 그를 해치기 위해 무시 무시한 천국의 황소를 보낸다. 그러나 길가메시와 그의 동료 엔키두(Enkidu)가 황 소를 무찌르고, 이후 신들은 황소를 죽인 것에 대한 보복으로 엔키두를 죽인다. 기독 교 신앙에서 날개 달린 황소의 이미지는 초기 교회의 도상에서 큰 부분을 차지했고, 이는 원래 사도 누가를 나타내는 상징이었다고 한다. 뷰라크는 리비아에 본부를 둔 뷰라크 항공사가 이름을 차용한 것에서 알 수 있듯, 중동에서 여전히 중요한 존재로 여겨진다. 서양의 페가수스와 같이, 뷰라크는 고귀한 영혼을 천국으로 데려다 주는 신성한 존재로 표현된다.

유러피언 뷰라크 문양

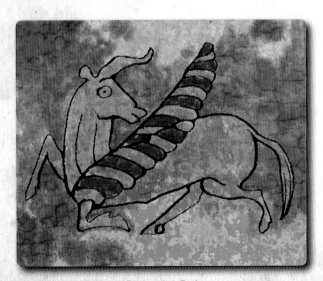

메소포타미아 뷰라크, 기원전 5세기 추정

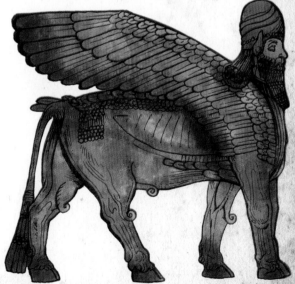

페르시아 조각에서 묘사된 뷰라크

뷰라크

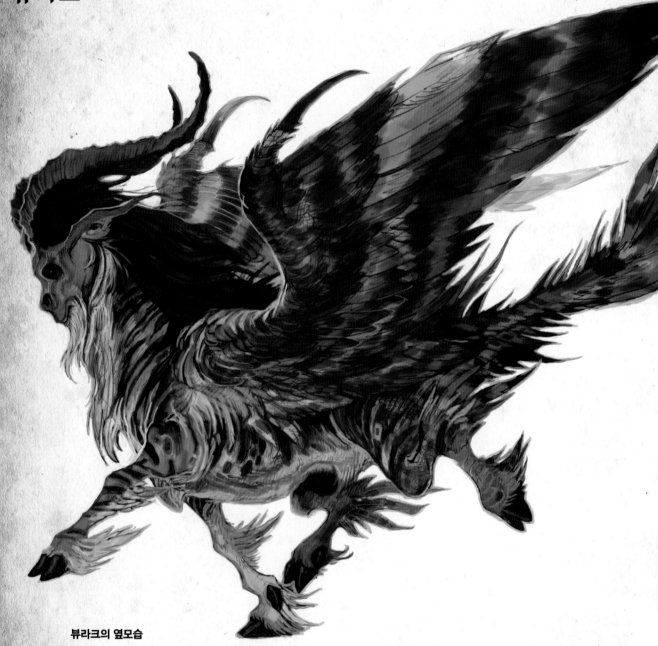

뷰라크의 옆모습

1 컨셉 및 디자인 단계

뷰라크와 같은 동물의 형태를 구상하는 것은 매우 독특한 작업이다. 나의 첫 번째 목표는 사람의 얼굴을 지우는 것으로, 길게 흐르는 갈기와 왕관처럼 보이는 훌륭한 두 개의 뿔은 이를 위한 나의 해결책이었다. 나는 뿔이 자연스럽게 섞이면서도 인면의 느낌을 주는 염소 형태의 얼굴을 선택했고 밝은 색과 과감한 무늬를 더한 길고 화려한 날개로 구상을 마무리했다. 나는 주로 염소, 말, 공작새, 황소의 자료를 참고하며 작업했다.

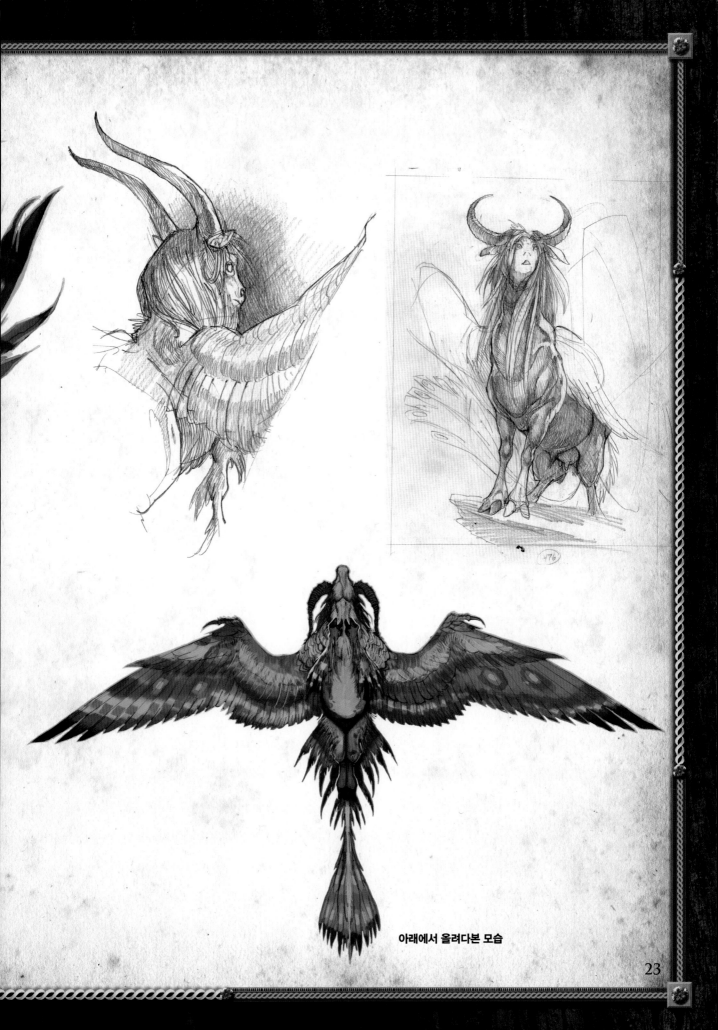

아래에서 올려다본 모습

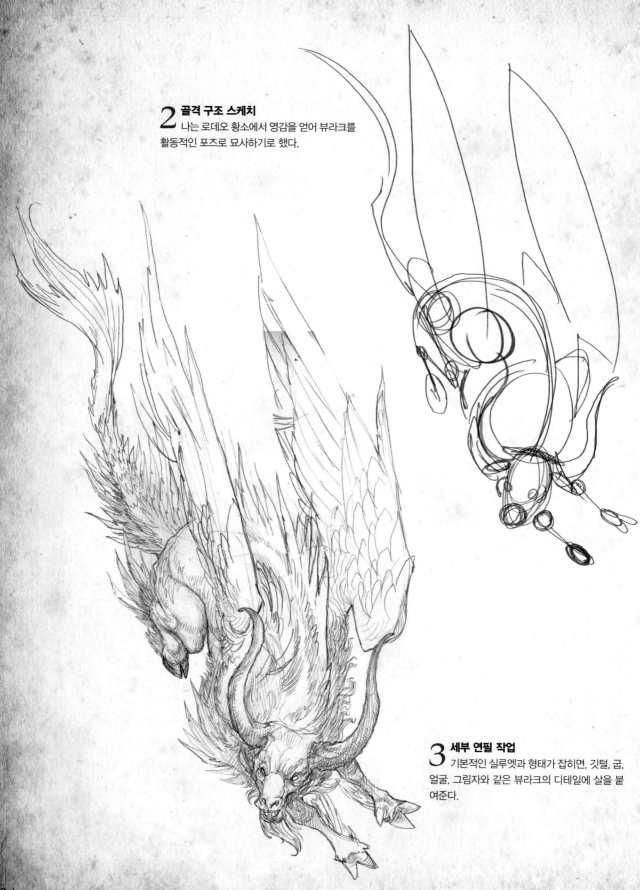

2 골격 구조 스케치
나는 로데오 황소에서 영감을 얻어 뷰라크를
활동적인 포즈로 묘사하기로 했다.

3 세부 연필 작업
기본적인 실루엣과 형태가 잡히면, 깃털, 굽,
얼굴, 그림자와 같은 뷰라크의 디테일에 살을 붙
여준다.

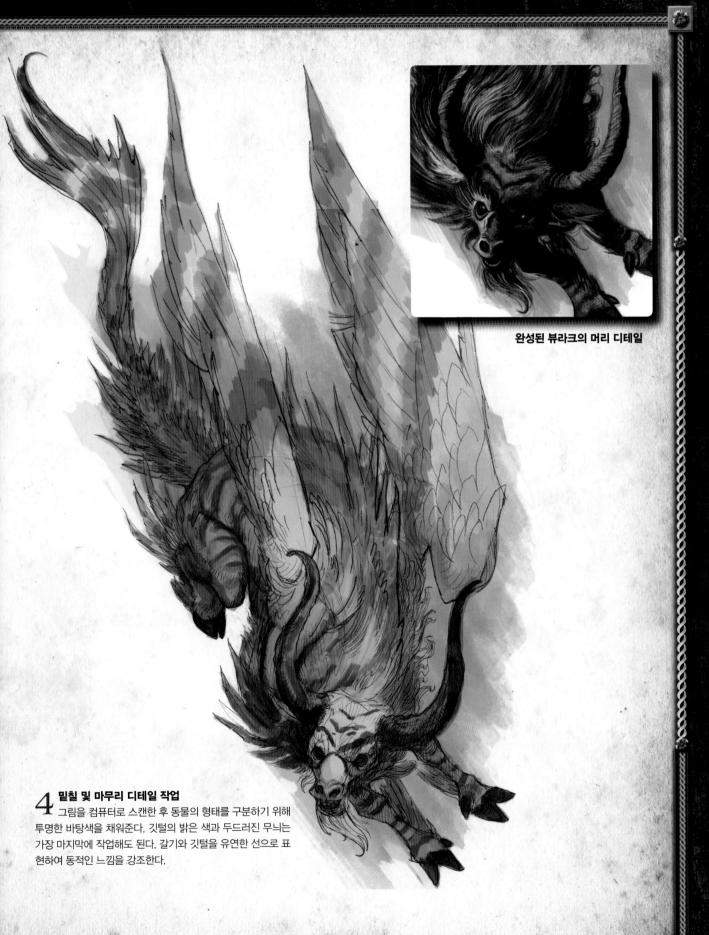

완성된 뷰라크의 머리 디테일

4 밑칠 및 마무리 디테일 작업

그림을 컴퓨터로 스캔한 후 동물의 형태를 구분하기 위해
투명한 바탕색을 채워준다. 깃털의 밝은 색과 두드러진 무늬는
가장 마지막에 작업해도 된다. 갈기와 깃털을 유연한 선으로 표
현하여 동적인 느낌을 강조한다.

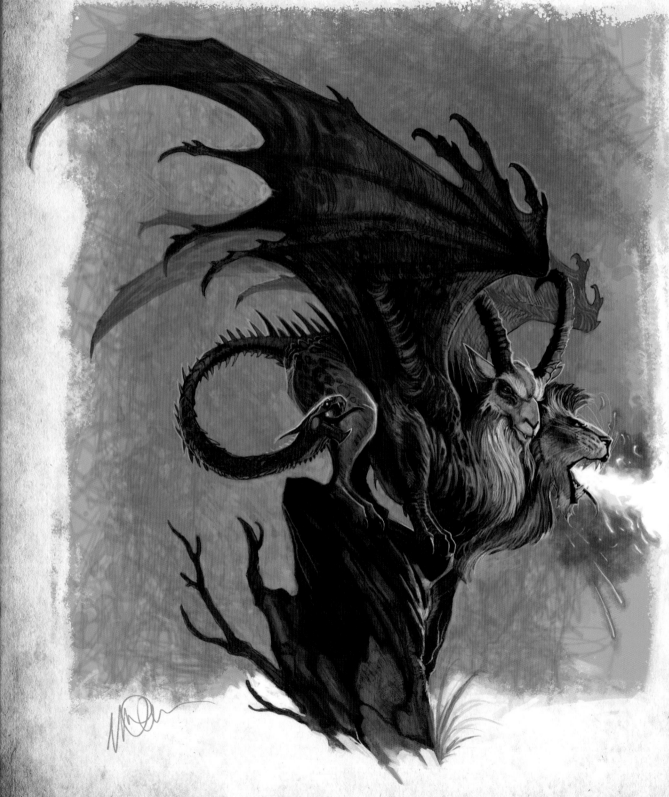

역사

고대 시대부터 불을 뿜는 키메라는 전설과 설화에 존재해 왔다. 키메라는 고대 그리스 신화에서 하이드라, 케르베로스와 관련되었다가 결국 염소, 사자, 그리고 뱀 등을 포함한 여러 동물들이 섞인 모든 상상의 동물을 대표하게 되었다. 전통적으로 키메라는 두 개의 머리(염소와 사자)를 가지고 있고 뱀의 꼬리를 달고 있다. 고대 그리스의 시, 신통기(Theogony)와 호머의 일리아드에 등장하는 키메라는 위대한 고대 괴물 중 하나이다. 그리스 신화에 따르면, 키메라는 타이폰(Typhon)과 에키드나(Echidna)의 자식으로, 결국 페가수스를 탄 영웅 벨레로폰(Bellerophon)에 의해 죽임 당한다. 현대 생물학에서 조합 및 변이와 같은 과정으로 형성된 하나 이상의 기원을 가진 생명체(동식물), 유전적 돌연변이를 일컫는 과학적 용어인 키메리즘은 키메라의 이름을 따라 지은 것이다.

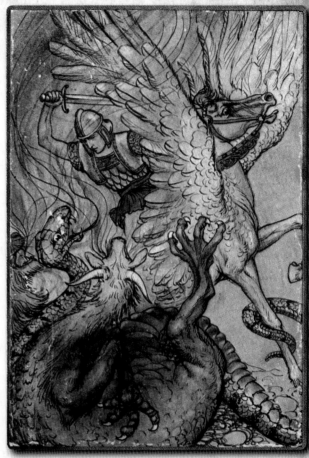

벨레로폰 대 키메라(1913) 마일로 윈터(Milo Winter) 작

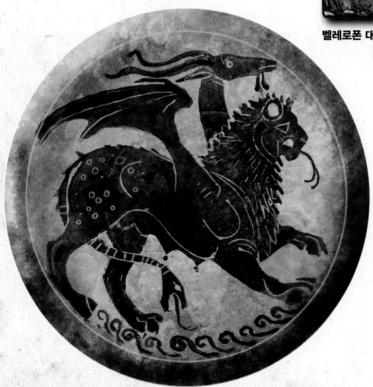

고대 그리스 도자기에 표현된 키메라, 기원전 500년 추정

그림 설명
키메라

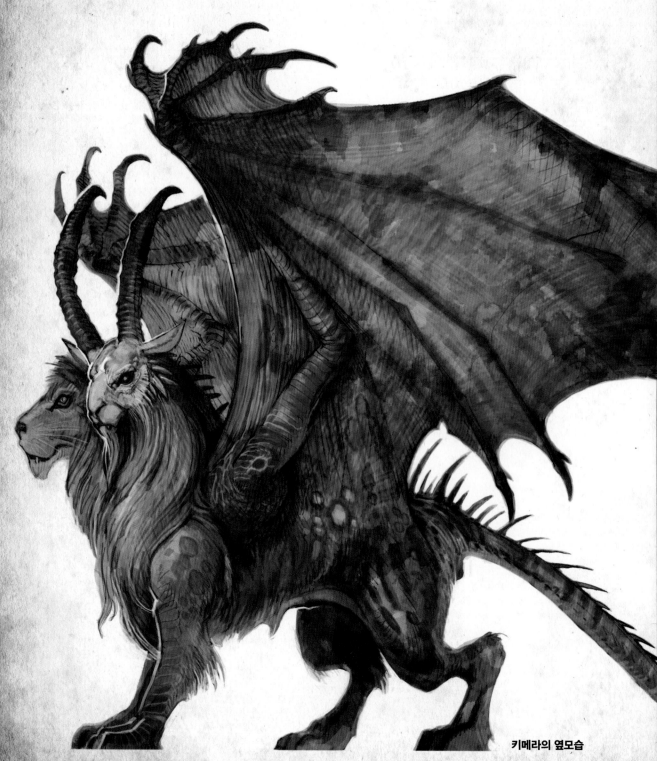

키메라의 옆모습

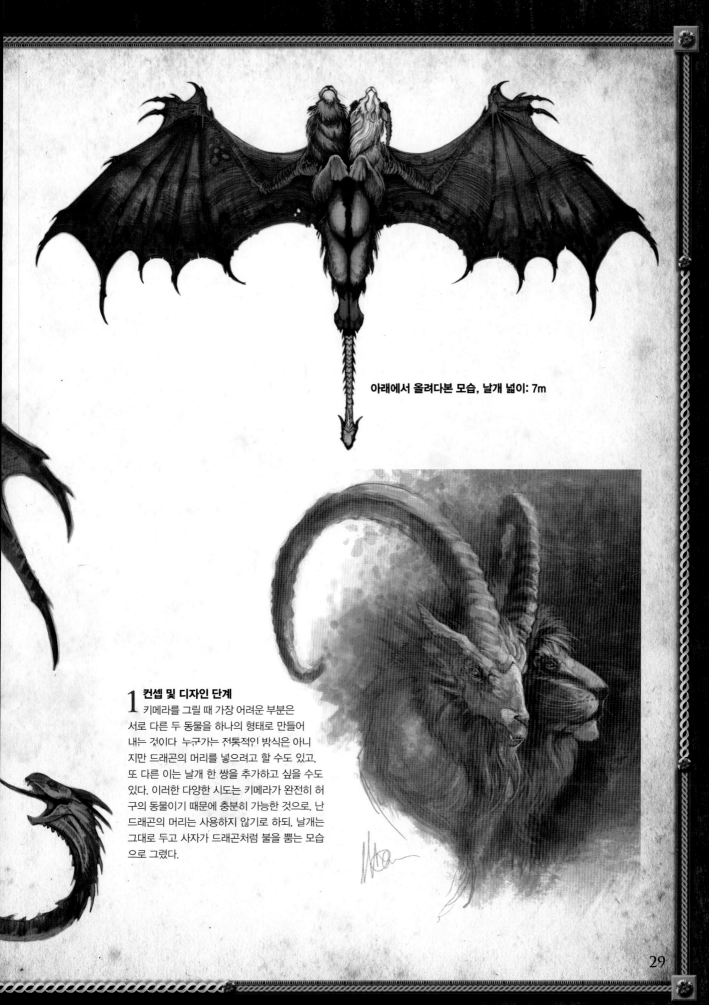

아래에서 올려다본 모습, 날개 넓이: 7m

1 컨셉 및 디자인 단계

키메라를 그릴 때 가장 어려운 부분은
서로 다른 두 동물을 하나의 형태로 만들어
내는 것이다. 누군가는 전통적인 방식은 아니
지만 드래곤의 머리를 넣으려고 할 수도 있고,
또 다른 이는 날개 한 쌍을 추가하고 싶을 수도
있다. 이러한 다양한 시도는 키메라가 완전히 허
구의 동물이기 때문에 충분히 가능한 것으로, 난
드래곤의 머리는 사용하지 않기로 하되, 날개는
그대로 두고 사자가 드래곤처럼 불을 뿜는 모습
으로 그렸다.

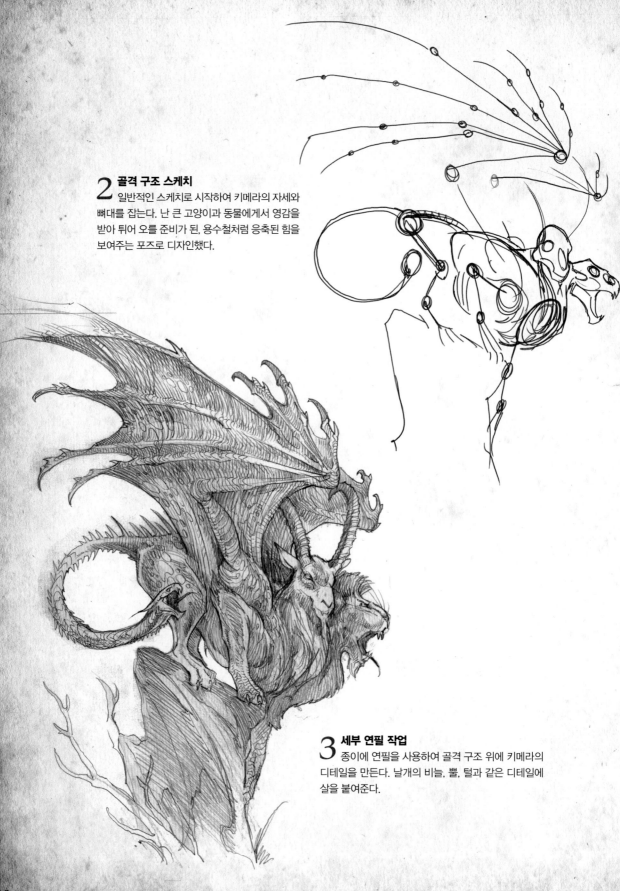

2 골격 구조 스케치
일반적인 스케치로 시작하여 키메라의 자세와 뼈대를 잡는다. 난 큰 고양이과 동물에게서 영감을 받아 튀어 오를 준비가 된, 용수철처럼 응축된 힘을 보여주는 포즈로 디자인했다.

3 세부 연필 작업
종이에 연필을 사용하여 골격 구조 위에 키메라의 디테일을 만든다. 날개의 비늘, 뿔, 털과 같은 디테일에 살을 붙여준다.

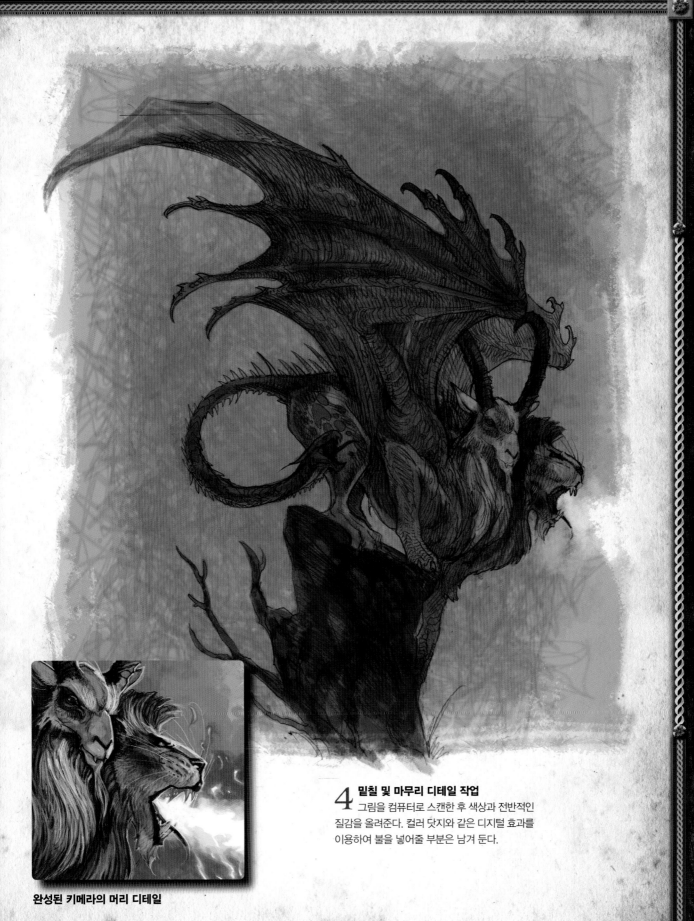

4 밑칠 및 마무리 디테일 작업
그림을 컴퓨터로 스캔한 후 색상과 전반적인
질감을 올려준다. 컬러 닷지와 같은 디지털 효과를
이용하여 불을 넣어줄 부분은 남겨 둔다.

완성된 키메라의 머리 디테일

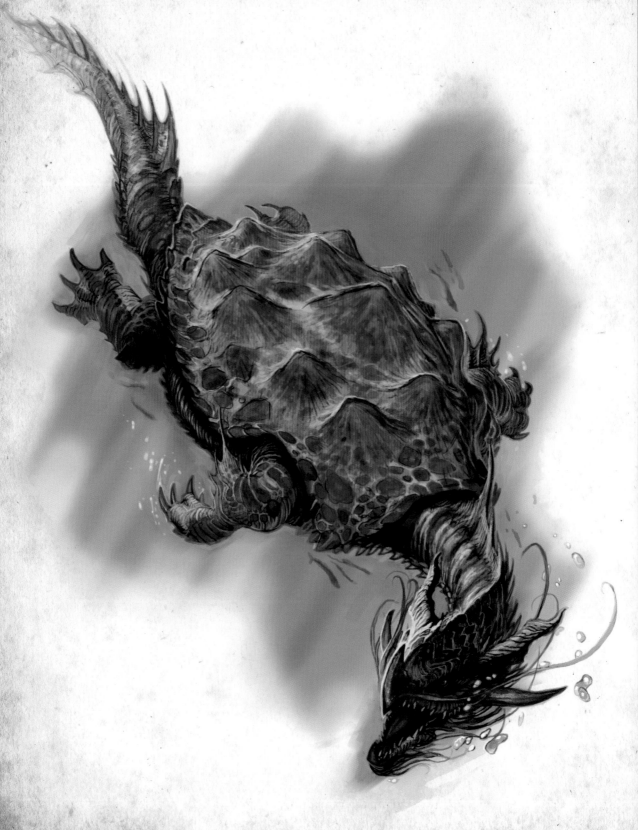

역사

거북 용은 중국 문화에서 파생된 것으로 막강한 힘과 재물을 상징한다. 고래상어라고 해서 고래가 아니듯, 이름에도 불구하고 거북 용은 드래곤이 아니며, 거북이와 매우 밀접한 파충류이다. 길이가 30m까지 거대해질 수 있는 거북 용은 남태평양에서 상당히 위협적인 해양 생물이었다.

거북 용은 수백 개의 알 중 하나에서 부화하여, 막 태어났을 때는 야구공 보다 작고 가볍다. 다른 해양 거북이와 같이, 어린 거북 용은 최대 크기로 자랄 때까지 반드시 살아남아야만 한다. 악어거북(Chelydra Serpentina)과 마찬가지로 거북 용의 크기와 무게는 움직임과 사냥 능력을 제한하기 때문에, 강과 바다의 얕은 물가에 서식하며 특별한 사냥 기회를 포착해, 구불구불한 머리와 부리로 다가오는 말, 소, 물개, 심지어 고래까지 잡아먹는다.

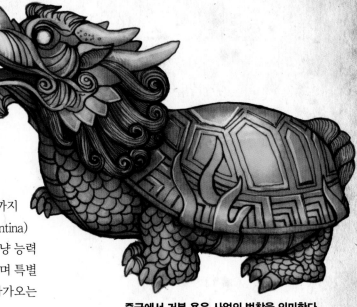

중국에서 거북 용은 사업의 번창을 의미한다.

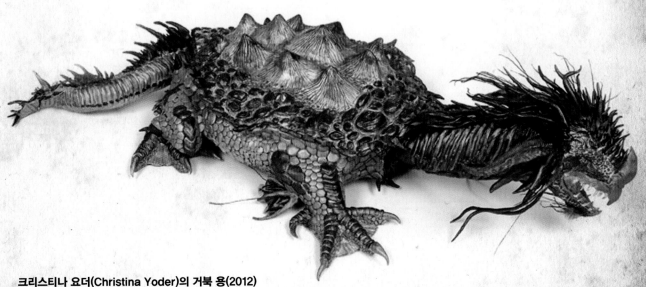

크리스티나 요더(Christina Yoder)의 거북 용(2012)
조각가 크리스티나 요더에게 나의 컨셉 디자인을 기초로 3D 거북 용 제작을 부탁했다. 이를 통해 조각이 얼마나 쉽게 당신의 작업물에 생명력을 부여할 수 있는지 알 수 있다.

1 컨셉 및 디자인 단계
난 바다거북과 악어거북이 거북 용을 그리는 데 완벽한 참고 자료가 될 거라고 생각했다.

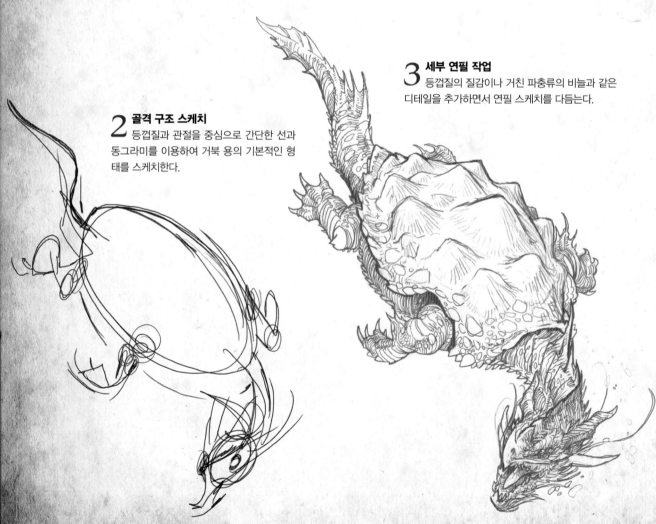

3 세부 연필 작업
등껍질의 질감이나 거친 파충류의 비늘과 같은 디테일을 추가하면서 연필 스케치를 다듬는다.

2 골격 구조 스케치
등껍질과 관절을 중심으로 간단한 선과 동그라미를 이용하여 거북 용의 기본적인 형태를 스케치한다.

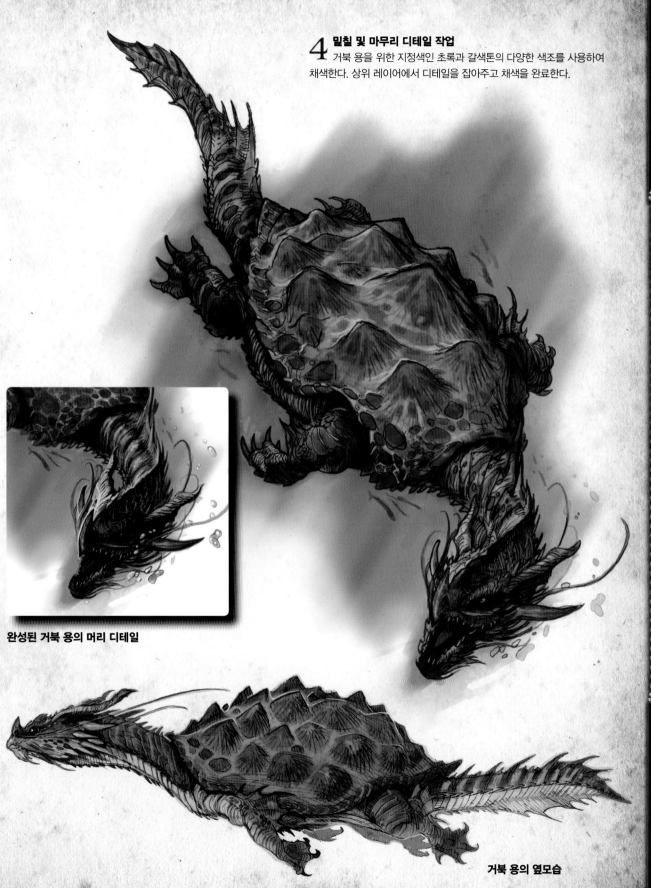

4 밀칠 및 마무리 디테일 작업

거북 용을 위한 지정색인 초록과 갈색톤의 다양한 색조를 사용하여 채색한다. 상위 레이어에서 디테일을 잡아주고 채색을 완료한다.

완성된 거북 용의 머리 디테일

거북 용의 옆모습

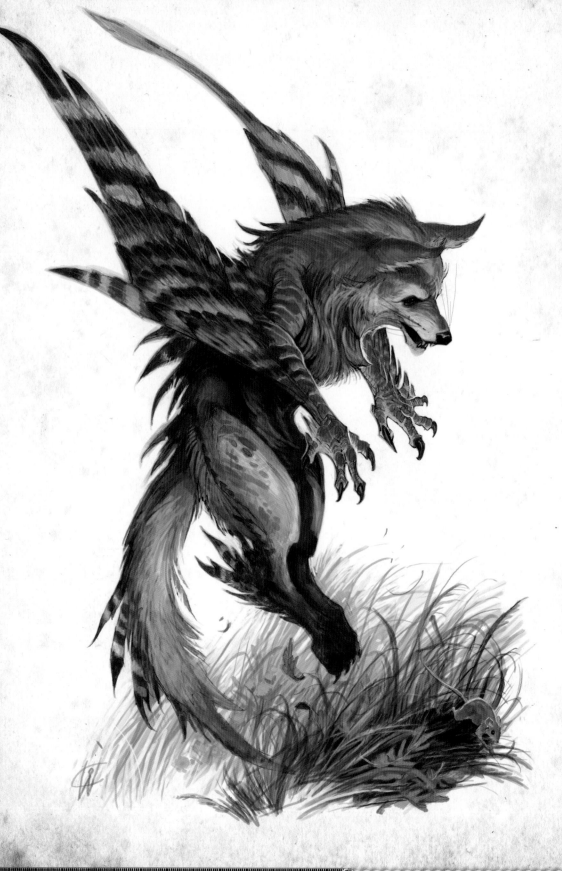

엔필드(Enfield)

역사

엔필드는 중세 유럽에서 육식조와 여우의 조합으로 묘사된 매우 희귀한 동물이었다. 엔필드의 출몰은 매우 드물고 유럽 북서지방으로 한정되었기에, 이 동물은 16세기 즈음 멸종될 때까지 매우 제한적인 활동 범위를 가지고 있었을 것으로 여겨진다.

엔필드는 붉은 여우와 같은 산맥에 서식하며 베리, 풀, 그리고 작은 동물을 먹는 등 비슷한 잡식성을 가졌다. 이미 희귀종이었던 엔필드의 개체 수는 여우 사냥과 다른 포식자의 침범으로 인해 더욱 줄어들었고 결국 식량 부족으로 멸종한 것으로 추정된다. 엔필드는 민첩함과 정확한 사냥 기술, 극도의 아름다움으로 유명했으며 당시 사람들은 엔필드를 애완동물로 기른 것으로 알려진다.

중세 문장에 사용된 엔필드 문양

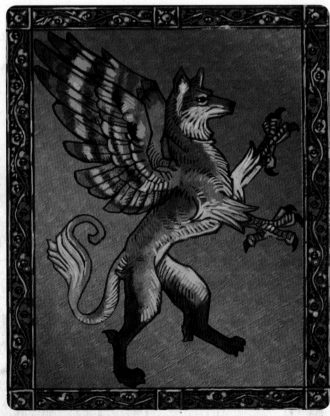

엔필드를 묘사한 이탈리아 태피스트리, 16세기 추정

엔필드

1 컨셉 및 디자인 단계

엔필드는 다양하게 묘사할 수 있는 매우 우아하고 아름다운 두 동물이 섞인 형태라, 작가가 자유롭게 묘사할 수 있다. 중세 우화와 문장에는 날개가 있는 것과 없는 것 둘 다 표현되어 있는데 나는 그 간극을 해결하기 위해 처음 날개를 디자인할 때 많은 곤충과 새, 날개 달린 공룡에서 영감을 얻었다. 엔필드의 날개는 활공하여 먹잇감을 급습하고 날아오를 수 있게 하여 사촌인 붉은 여우(Vulpes Vulpes)보다 엔필드를 더욱 민첩하게 만든다.

나는 비행하는 모습보다는 엔필드의 특별한 점프력을 최대로 표현하고 싶었기에 온라인에서 관련 자료를 찾아 이러한 발레 동작 같은 움직임을 세밀하게 표현했다. 여기에 추가로 구도에 공간감을 만들어주는 작은 설치류도 넣었다.

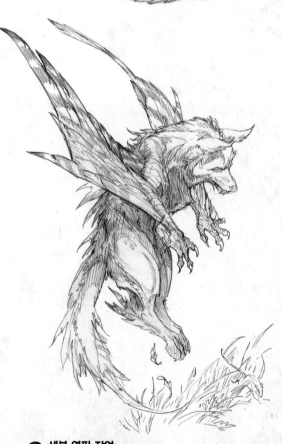

2 골격 구조 스케치

간단한 선과 동그라미를 통해 대략적인 날개, 몸, 꼬리, 관절, 작은 설치류의 위치를 설정한다.

3 세부 연필 작업

그림의 뼈대 위에 날개, 털, 꼬리 그리고 풀과 같은 디테일을 대략적으로 스케치한다. 낙엽을 한두 개 넣고, 발톱을 펴 먹이를 낚아채는 느낌을 주도록 한다.

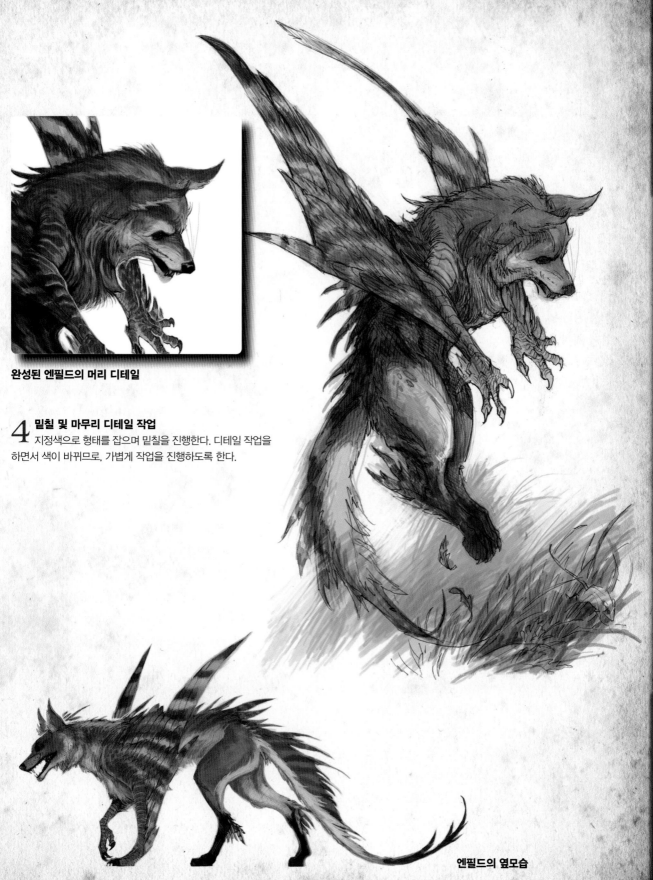

완성된 엔필드의 머리 디테일

4 밑칠 및 마무리 디테일 작업

지정색으로 형태를 잡으며 밑칠을 진행한다. 디테일 작업을
하면서 색이 바뀌므로, 가볍게 작업을 진행하도록 한다.

엔필드의 옆모습

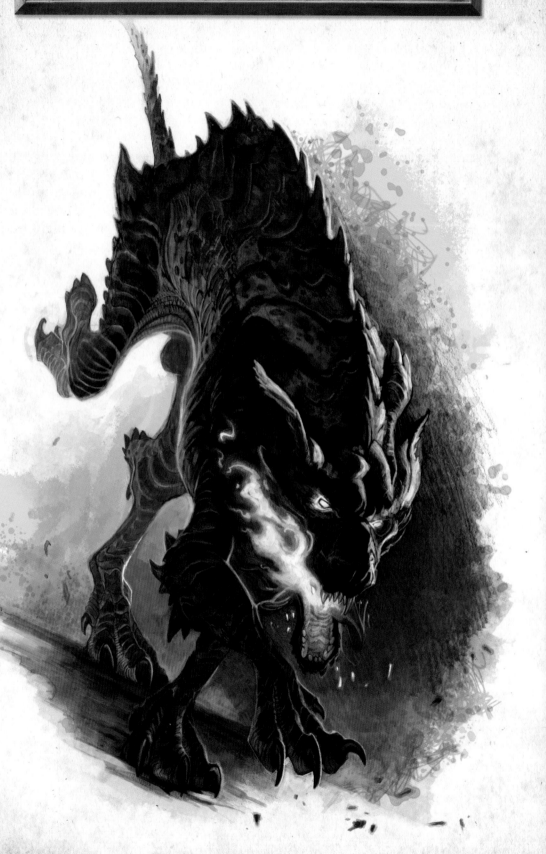

프레이버그(Freybug)

역사

수많은 신화와 문화에는 항상 악마의 사냥개라는 개념이 존재했다. 종종 워그(warg) 혹은 헬하운드(hellhound, 지옥견)라고 불렸던 프레이버그는 수천 년 동안 사람들의 마음을 사로잡아 왔다. 사나운 개에 대한 사람들의 원시적인 공포는 오래된 것으로, 그리스 신화에 하데스의 지옥문을 지키는 케르베로스가 있었다. 다른 문학에서는 아서 코난 도일의 '바스커빌 가의 개', 레이 브래드버리의 '화씨 451'에 나오는 기계 사냥개, J.R.R. 톨킨의 '반지의 제왕'에 나오는 워그 늑대 등이 있다.

인류가 개를 길들이기 시작한 이후, 모든 사회에서 어둠 속을 무리지어 배회하는 굶주린 짐승의 이야기가 전해져 왔다. 이후 수 세기 동안 야생 사냥개는 전쟁 혹은 질병의 시기에 까마귀와 같이 시체를 먹고 살았으며, 농부들에게 골칫거리였다. 프레이버그는 황야를 돌며 여행자를 잡아가는 유령 같은 검은 사냥개로 영국 우화에 등장한다.

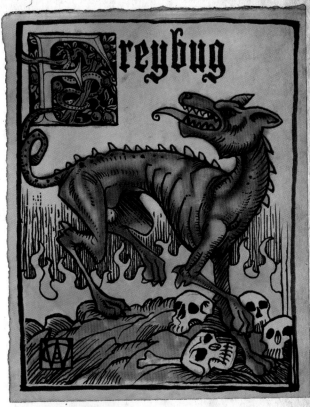

중세 우화에 묘사된 프레이버그

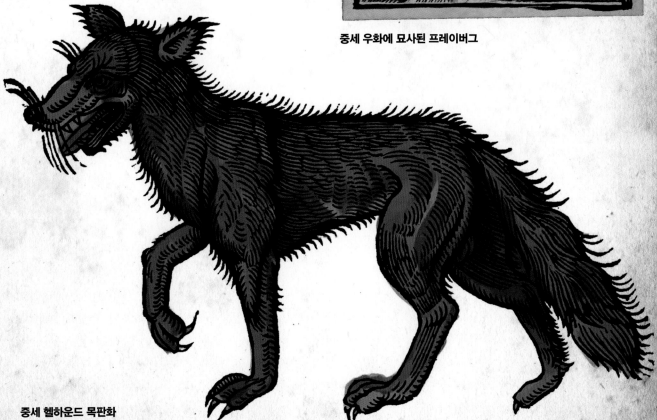

중세 헬하운드 목판화

프레이버그

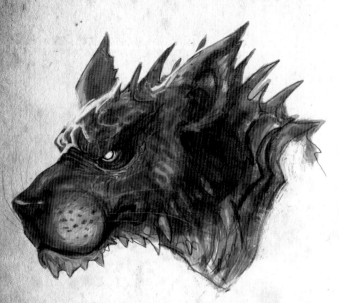

1 컨셉 및 디자인 단계

야생 사냥개를 두려워 하는 인간의 경향은 초자연적인 것으로, 악마의 늑대란 개념은 수 세기 동안 존재해왔다. 컨셉 작가에게 프레이버그나 헬하운드를 디자인하는 것은 상당히 자유도가 높은 일로, 프레이버그를 가시와 뿔로 꾸미고 장갑을 추가해 더욱 무섭게 만들 수도 있다. 나는 늑대의 가장 무서운 면과 프레이버그의 힘, 속도, 민첩성을 강조하고 싶었다. 프레이버그의 사냥 솜씨를 표현하기 위해 달리는 모습을 연출했다.

2 골격 구조 스케치

늑대와 개의 움직이는 모습을 참고하여 자세를 잡는다. 간단한 동그라미로 관절과 기본적인 몸의 형태를 연결하여 잡아준다.

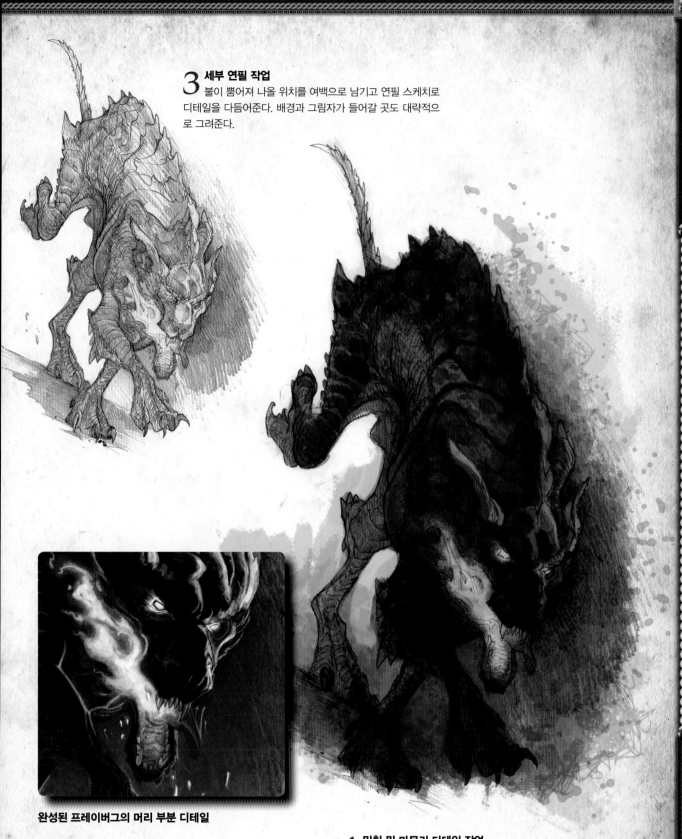

3 세부 연필 작업
불이 뿜어져 나올 위치를 여백으로 남기고 연필 스케치로 디테일을 다듬어준다. 배경과 그림자가 들어갈 곳도 대략적으로 그려준다.

완성된 프레이버그의 머리 부분 디테일

4 밑칠 및 마무리 디테일 작업
고유색으로 채색하고 디지털 효과를 사용하여 불길이 타오르는 것처럼 표현해준다. 천천히 디테일을 넣어주고 색을 다듬어 그림에 활력을 준다.

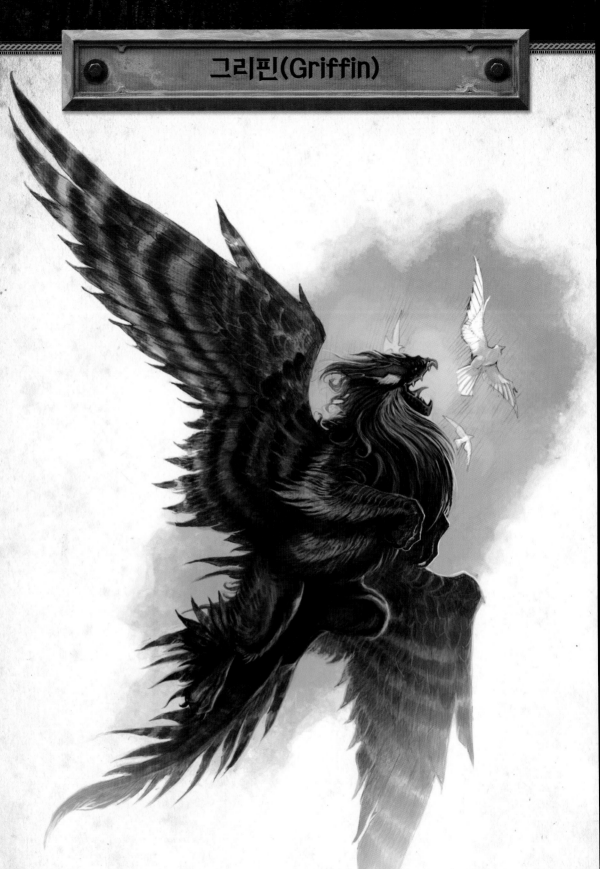

역사

그리핀은 단연코 가장 흔한 신화적 존재 중 하나로, 사자의 뒷다리, 독수리의 날개와 머리를 가지고 있다. 고대 신화와 중세 우화, 문양, 심지어 현대 소설에서도 그리핀은 역사상 가장 사랑 받는 동물 중 하나로, 아마 드래곤에 버금갈 것이다. 그리핀은 그리스, 로마, 아라비아, 이집트의 다양한 문화권과 중세 유럽 전역에서 각각의 방식으로 묘사되었다.

그리핀처럼 큰 포식 동물은 수렵을 할 수 있는 산악 환경에서 나타났을 가능성이 높다. 그리핀은 스키타이나 그리스 신화에 일찍부터 묘사되었지만 중세까진 흔하지 않았으므로, 히포그리프나 셰두의 포식 친척인 그리핀이 서유럽, 특히 피레네와 알프스에선 희귀했을지도 모른다고 믿어진다. 이후 그리핀은 르네상스를 지나 17세기쯤 유럽의 와이번 같은 다른 동물과의 경쟁과 사냥으로 인해 멸종된 것으로 보인다. 북미에서는 미국에도 그리핀과 비슷한 존재가 있었을 거라 추측한 원주민들 사이에 강력한 독수리 신에 대한 신화가 퍼져있다.

문양에서 그리핀은 일반적으로 용기와 힘, 고결함을 나타낸다.

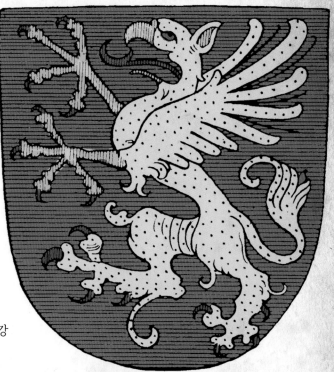

알브레히트 뒤러의 그리핀 장식, 15세기경

중세 화상석(벽돌)에서 나타난 그리핀 묘사

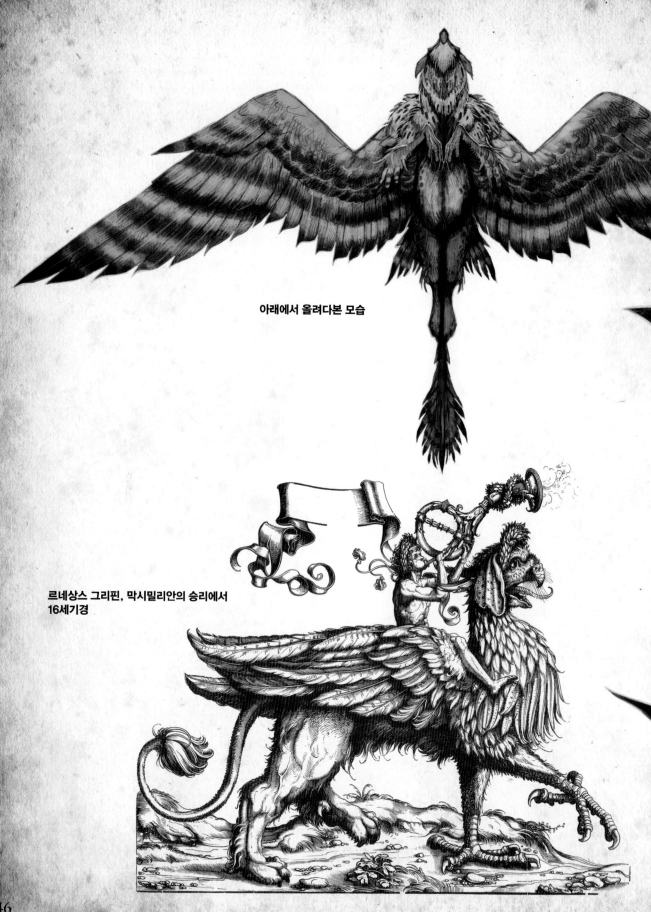

아래에서 올려다본 모습

르네상스 그리핀, 막시밀리안의 승리에서
16세기경

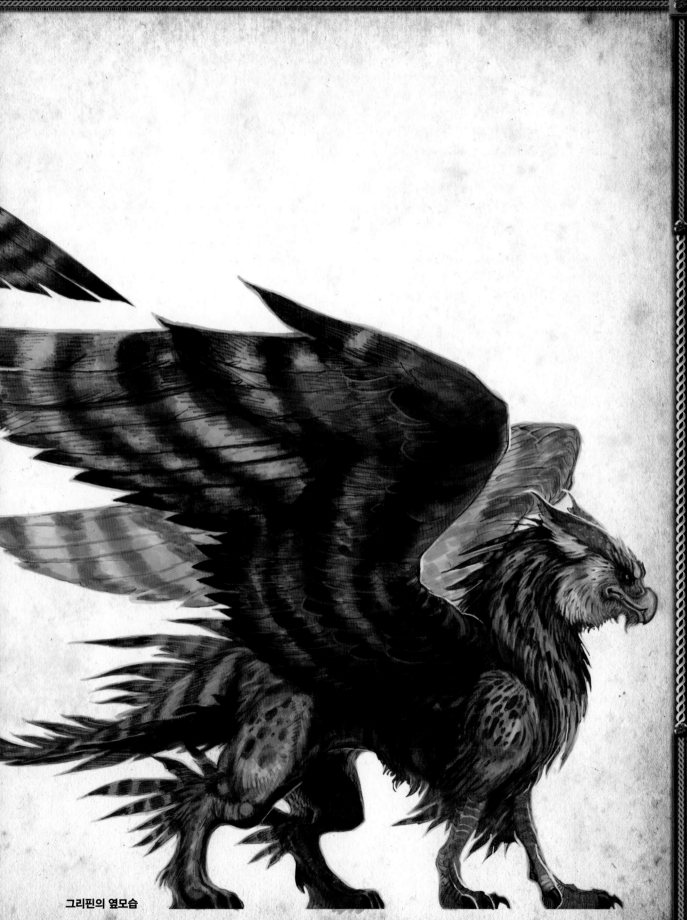

그리핀의 옆모습

그리핀

1 컨셉 및 디자인 단계

그리핀은 고대부터 현대까지 가장 많이 그려진 전설의 동물 중 하나로, 참고할 만한 수많은 자료가 있다. 난 이런 고전적인 디자인의 전통적인 모습을 지키면서도 자연스럽고 현실적인 모습을 보여주고 싶었다. 그리핀을 좀 더 그럴싸하게 만들기 위해, 더 나은 비행역학을 위해, 나는 전통적인 사자 꼬리 대신 조류의 꼬리를 넣었다. 난 이 그림에서 독수리, 맹금류, 혹은 송골매와 같은 매목이 비행할 때의 우아한 실루엣을 보여주고 싶었다.

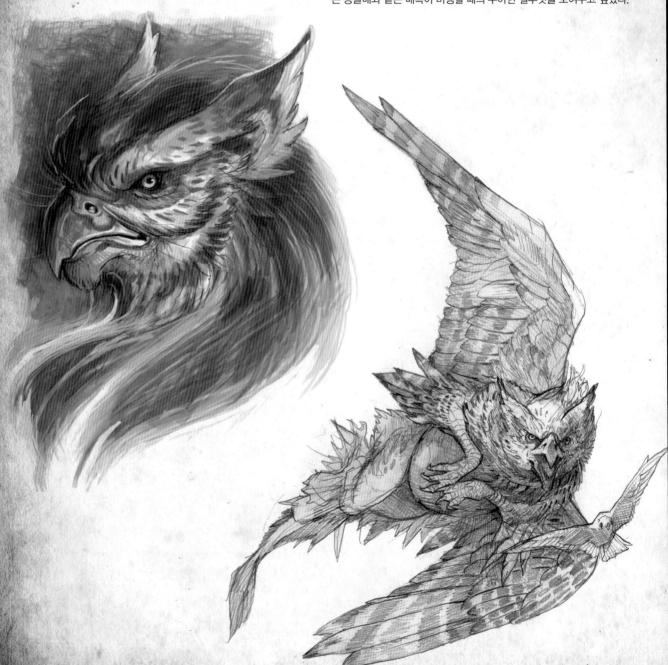

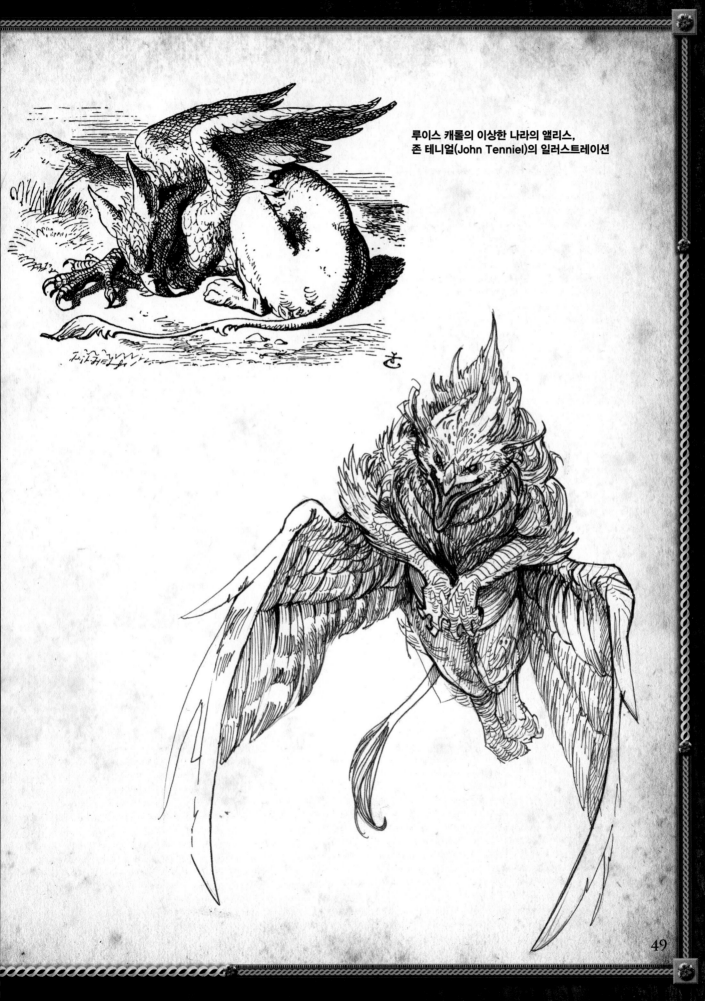

루이스 캐롤의 이상한 나라의 앨리스,
존 테니얼(John Tenniel)의 일러스트레이션

49

2 골격 구조 스케치
간단한 원과 선으로 거대한 매가 비행하는 모습을 스케치한다.
균형감이 잘 잡힐 수 있도록 날개의 구조를 검토한다.

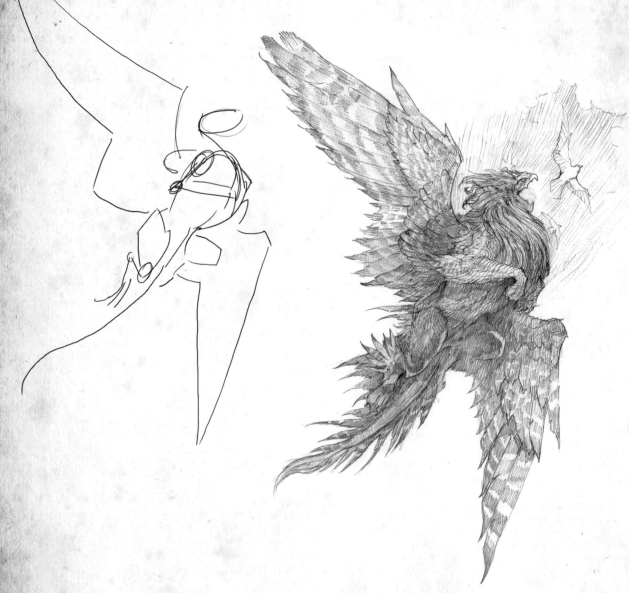

3 세부 연필 작업
연필로 깃털과 사자 다리 부분의 디테일을 그려 넣는다. 비행을 좀 더
그럴듯하게 표현하기 위해 배경에 다른 새들을 스케치한다.

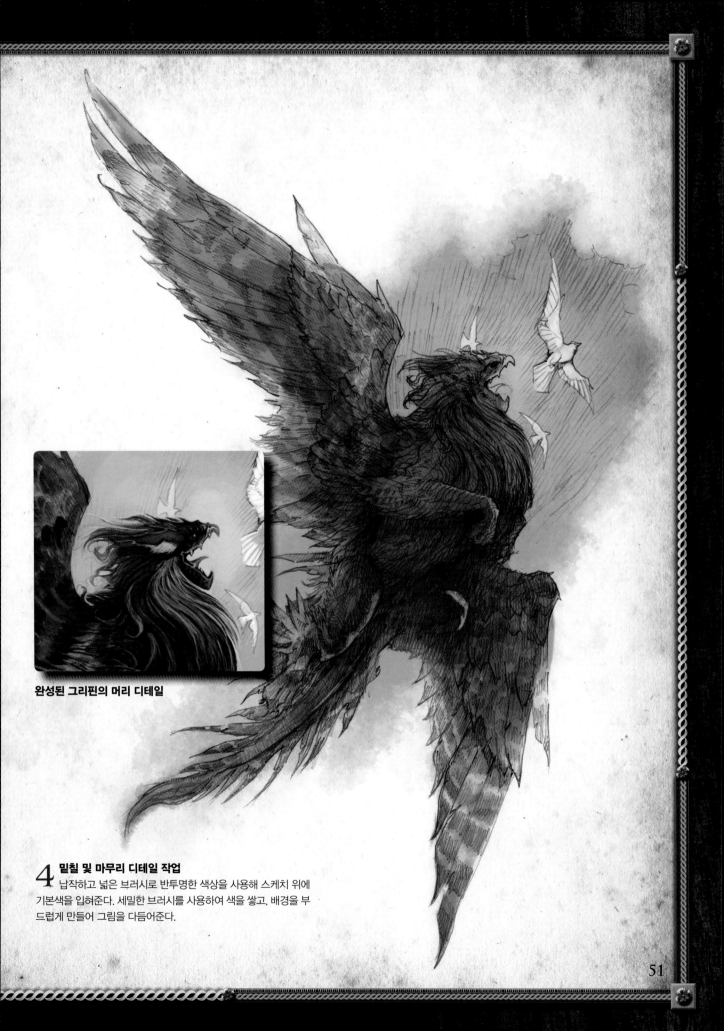

완성된 그리핀의 머리 디테일

4 밑칠 및 마무리 디테일 작업

납작하고 넓은 브러시로 반투명한 색상을 사용해 스케치 위에
기본색을 입혀준다. 세밀한 브러시를 사용하여 색을 쌓고, 배경을 부
드럽게 만들어 그림을 다듬어준다.

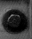

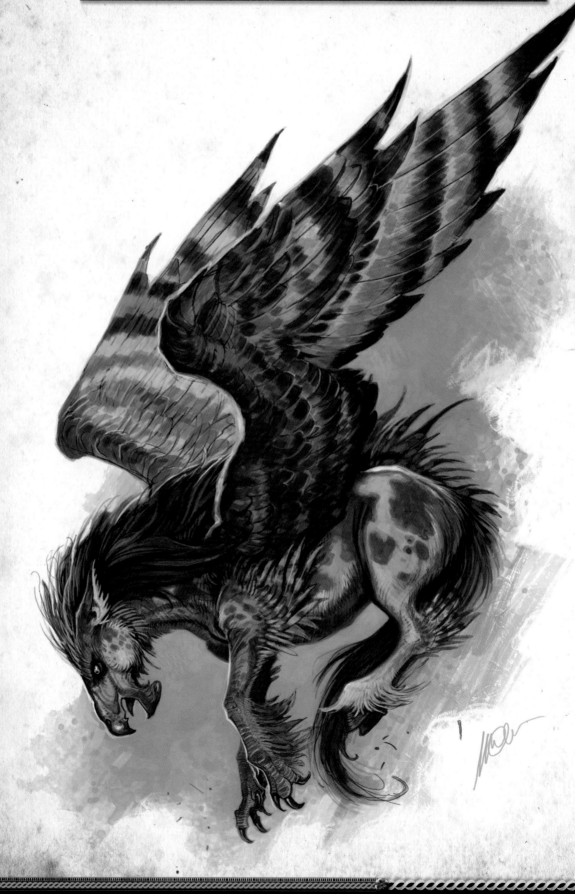

역사

거칠고 강렬하면서도 고귀한 히포그리프는 우화에서 가장 유명하고 신비로운 존재이다. 말(히포-hippo-는 그리스어로 말을 의미한다)과 그리핀의 결합으로, 페가수스, 뷰라크와도 관련이 있다.

히포그리프는 중세 모험담인 기사 이야기에 등장하며 처음 유명세를 타기 시작했다. 히포그리프는 완벽한 기사의 이중성을 상징하는데 전투에서는 야만성과 강력함을, 숭고한 임무를 위해서는 조심스럽고 충성스러운 모습으로 나타난다.

이탈리아 르네상스 시대에 쓰여진 루도비코 아리오스토(Ludovico Ariosto)의 1516년 판타지 거작 서사시 광란의 오를란도(Orlando Furioso)에서, 히포그리프는 샤를 대제의 용사인 팔라딘의 하늘을 나는 말이 되어 주목 받았다. "상상의 존재가 아니라, 마법사가 부른 명마는 실재했다. 암말과 수컷 그리핀 사이에서 태어나 앞발과 날개, 부리가 아버지를 닮고 나머지는 어머니를 닮은 그를 히포그리프라 불렀다. 무척 보기 드물지만, 이들은 얼어붙은 바다 너머에 있는 라파에아 언덕(Riphaean Hills)에 살고 있다."

수 세기 동안 예술과 문학에서 거의 볼 수 없었던 히포그리프는 1999년 JK 롤링의 소설 해리포터와 아즈카반의 죄수에서 벅빅이라는 캐릭터로 소개되면서 대중적 인기를 경험했다.

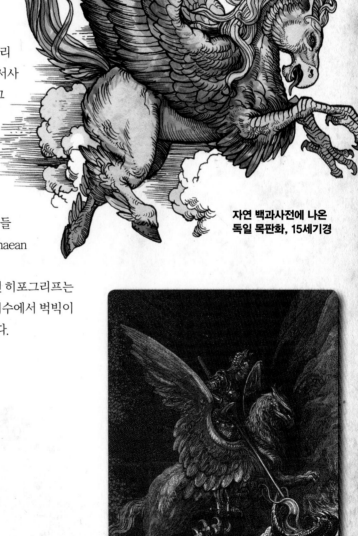

자연 백과사전에 나온 독일 목판화, 15세기경

광란의 오를란도(1877)에 묘사된 히포그리프, 구스타프 도레(Gustave Dore) 작

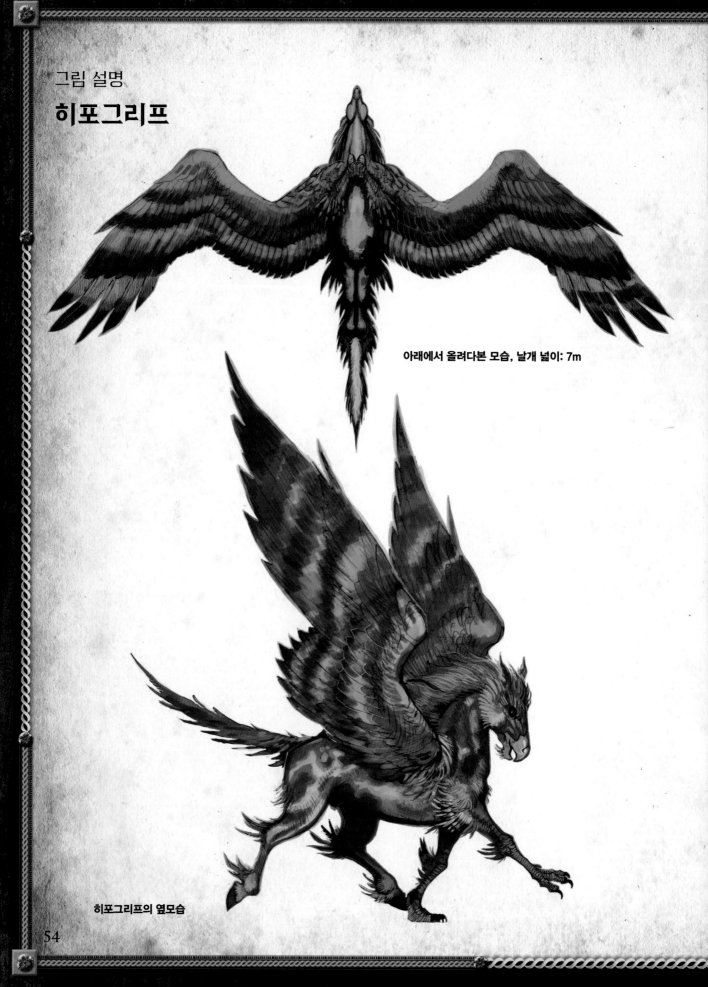

그림 설명
히포그리프

아래에서 올려다본 모습, 날개 넓이: 7m

히포그리프의 옆모습

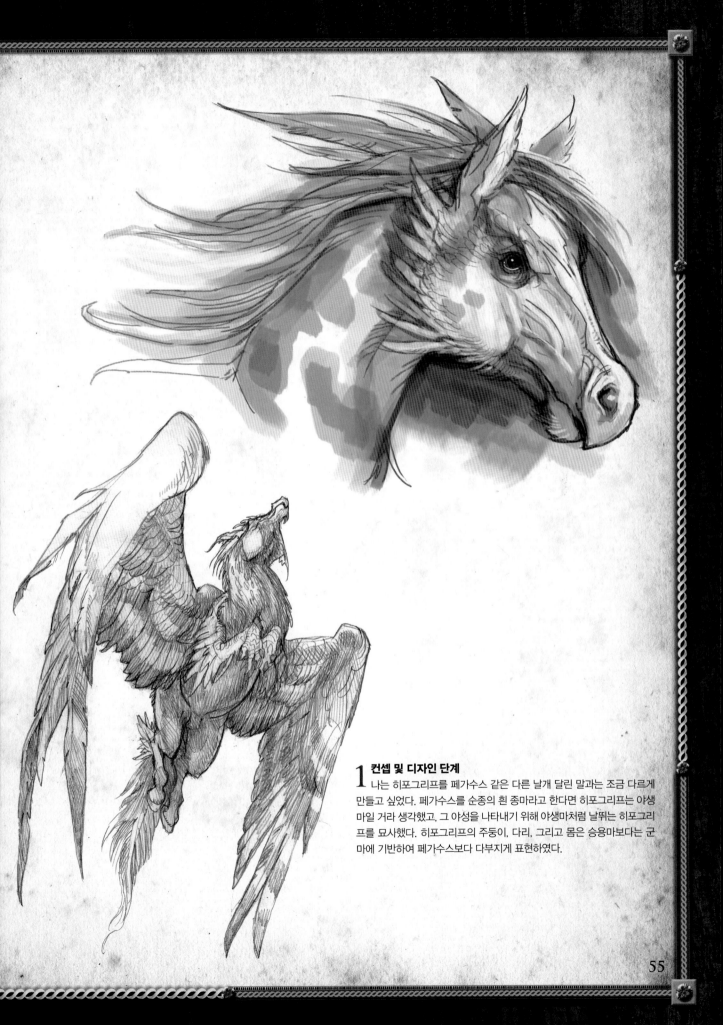

1 컨셉 및 디자인 단계
나는 히포그리프를 페가수스 같은 다른 날개 달린 말과는 조금 다르게 만들고 싶었다. 페가수스를 순종의 흰 종마라고 한다면 히포그리프는 야생 마일 거라 생각했고, 그 야성을 나타내기 위해 야생마처럼 날뛰는 히포그리프를 묘사했다. 히포그리프의 주둥이, 다리, 그리고 몸은 승용마보다는 군 마에 기반하여 페가수스보다 다부지게 표현하였다.

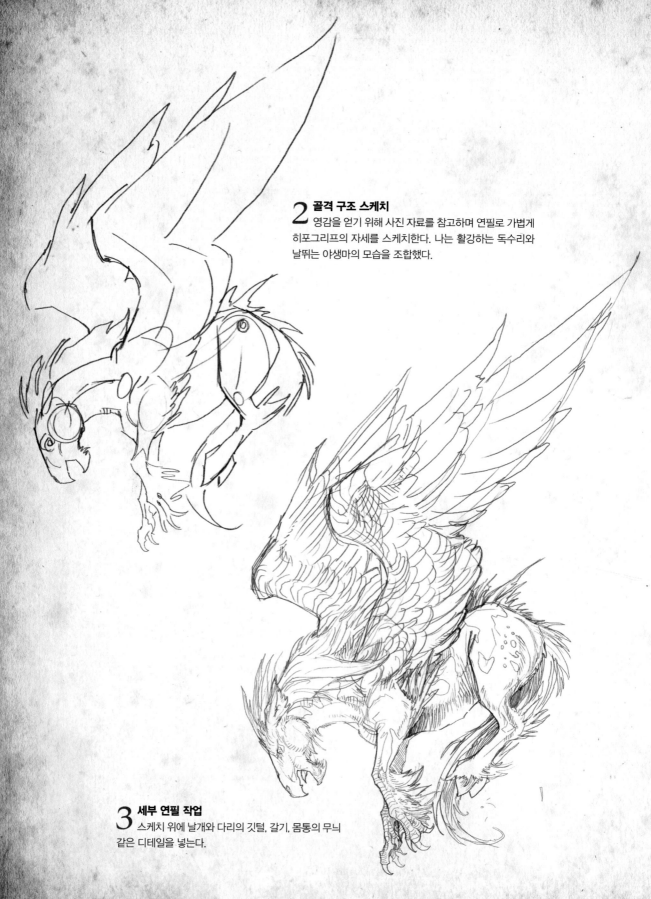

2 **골격 구조 스케치**
영감을 얻기 위해 사진 자료를 참고하며 연필로 가볍게
히포그리프의 자세를 스케치한다. 나는 활강하는 독수리와
날뛰는 야생마의 모습을 조합했다.

3 **세부 연필 작업**
스케치 위에 날개와 다리의 깃털, 갈기, 몸통의 무늬
같은 디테일을 넣는다.

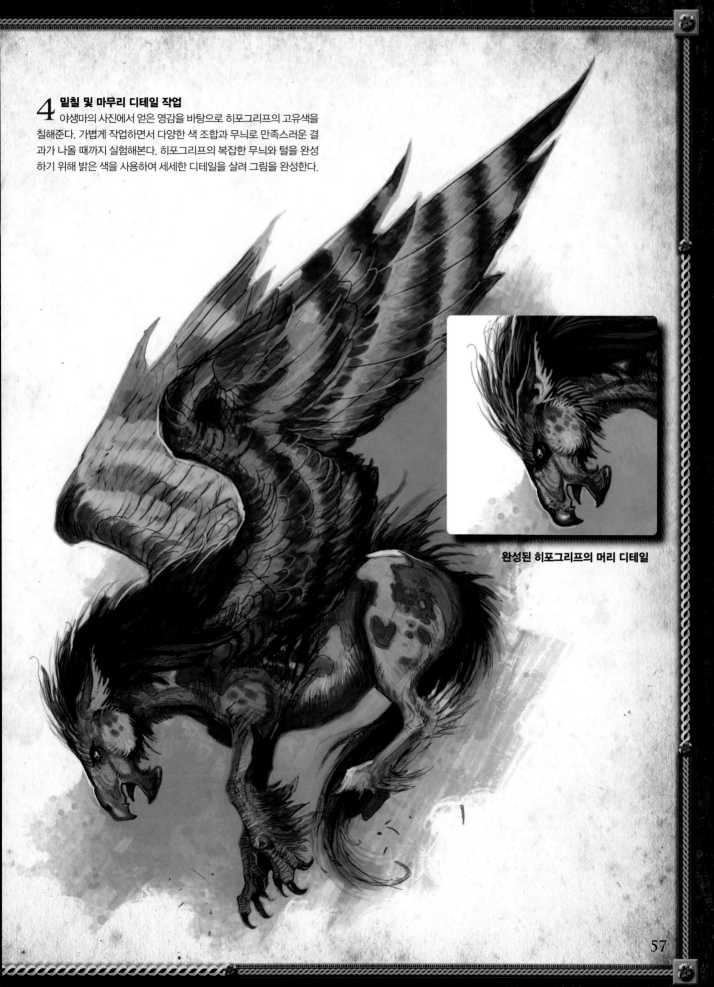

4 밑칠 및 마무리 디테일 작업

야생마의 사진에서 얻은 영감을 바탕으로 히포그리프의 고유색을
칠해준다. 가볍게 작업하면서 다양한 색 조합과 무늬로 만족스러운 결
과가 나올 때까지 실험해본다. 히포그리프의 복잡한 무늬와 털을 완성
하기 위해 밝은 색을 사용하여 세세한 디테일을 살려 그림을 완성한다.

완성된 히포그리프의 머리 디테일

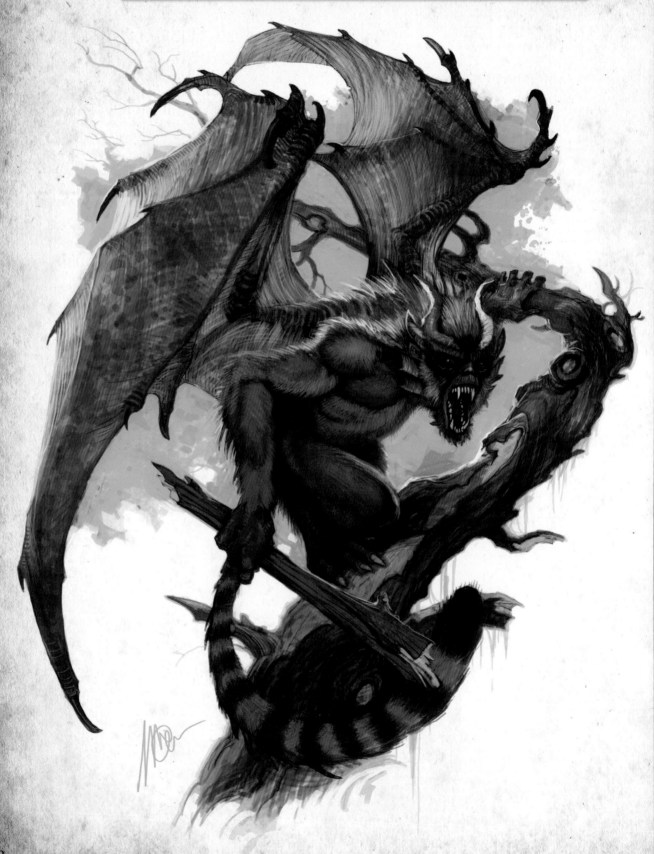

역사

아프리카의 하늘을 나는 원숭이는 수 년 동안 신비 동물
학자들에게 호기심을 불러일으킨 것으로 유명하다. 중세
시대 독일 우화에서 임프는 사람들에게 장난치는 요정들
과 관련된 작은 악마로 묘사되었고, 16세기부터 아프리카
와 남아메리카의 서양 탐험가들은 하늘을 나는 생물에 대
한 이야기와 소문을 들었으며 이는 그들에게 작은 악마를
떠오르게 했다고 한다. 밀림의 부족들이 전하는 이야기 속
의 임프는 마을에서 작은 물건을 훔치는 트릭스터(사기
꾼)였다. 이 날개 달린 영장류는 중세시대 말썽쟁이 악마
인 그렘린과 비슷하게 묘사되는 것으로 보아 나란히 진화
했을 가능성이 높다.

임프는 탐험대가 아프리카 내륙으로 더 들어가면서 더
자주 목격되었다. 19세기에서 20세기 동안 새롭게 발견된
대유인원에 대한 보도가 사람들의 마음을 사로잡는 등, 살
아있는 임프를 발견하는 것에 대한 인간의 관심은 매우 높
았으나, 오늘날까지도 이 동물에 대한 과학적 근거는 찾
기 어렵다.

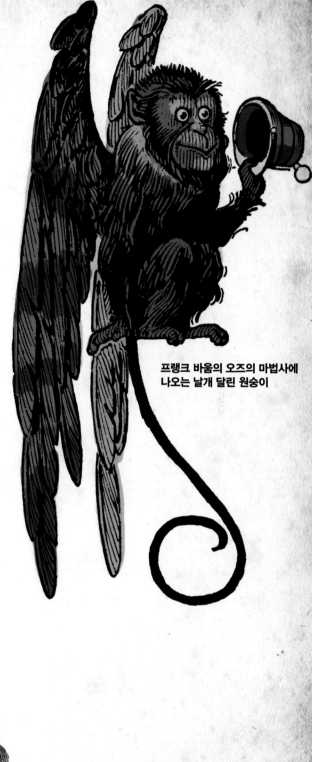

**프랭크 바움의 오즈의 마법사에
나오는 날개 달린 원숭이**

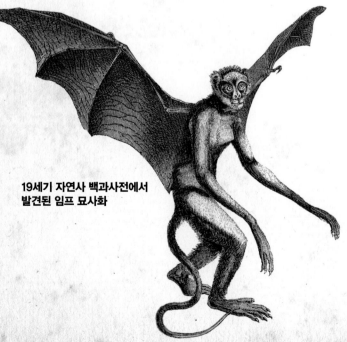

**19세기 자연사 백과사전에서
발견된 임프 묘사화**

임프

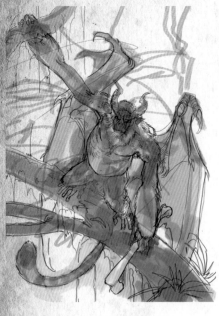

1 컨셉 및 디자인 단계

날개 달린 원숭이를 그릴 땐 매우 직관적인 디자인이 수반되는데, 임프의 형태학이 먹이를 찾고, 포식자에게서 도망치기 위해 나무를 뛰어넘는 영장류의 자연적인 능력을 고려하여 발달하지 않았다는 것은 놀라운 일이다. 나는 이 디자인을 위해 미적으로 잘 기록되어 있는 유인원 같은 동물을 박쥐 날개를 가진 사악한 임프와 결합하고 싶었고, 사악한 이미지를 위해 뿔을 추가하고 지능을 나타내기 위해 간단한 도구를 사용하는 모습으로 연출했다.

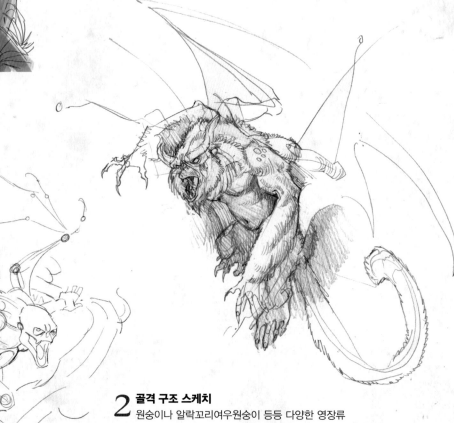

2 골격 구조 스케치

원숭이나 알락꼬리여우원숭이 등등 다양한 영장류 자료를 참고하여 기본적인 해부학적 구조를 잡았다.

3 세부 연필 작업
사진 자료를 참고하여 골격 스케치 위에 연필로 임프의 디테일을 넣어준다.

4 밑칠 및 마무리 디테일 작업
연필 스케치를 컴퓨터로 옮긴 후, 큰 날개를 다듬기 위해 사이즈를 재조정한다. 전체적인 색과 형태를 채워 넣고 임프의 날개, 꼬리, 몸, 그리고 나무에 무늬와 색을 입혀준다.

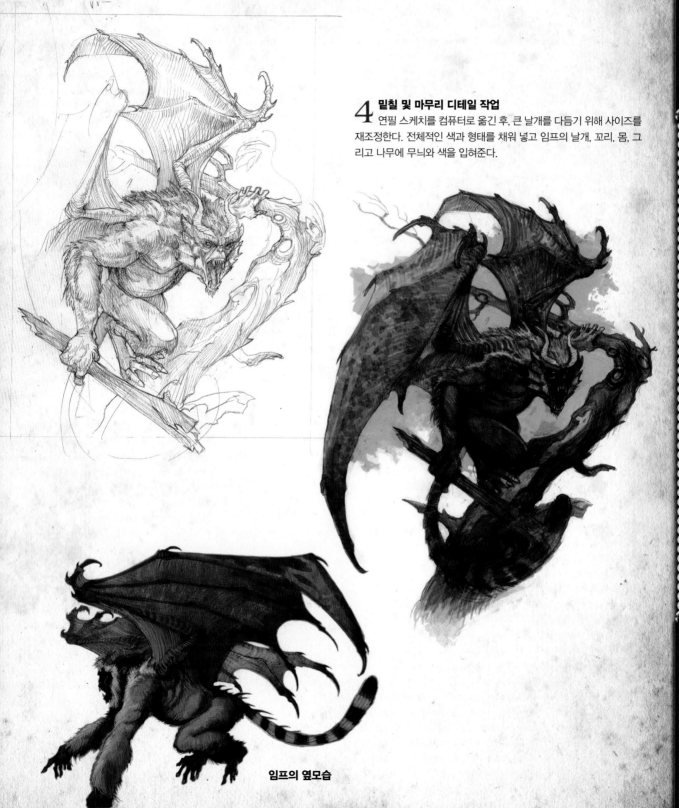

임프의 옆모습

죠로구모(Jorogumo)

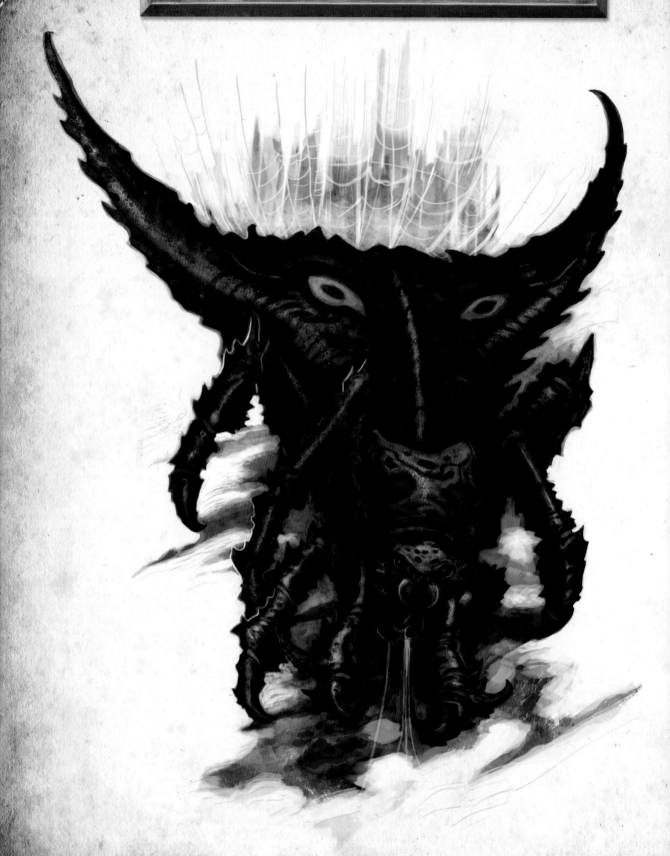

역사

거미공포증은 모든 문화권에서 나타나는 인간의 특성 중 하나이다. 어둠 속에서 거미줄을 타고 다니는 독성을 지닌 거대한 거미의 이미지는 악몽에서나 나올 법한 것으로, 일본 우화에 나오는 거대한 거미 괴물인 조로구모는 아름다운 여인으로 변신하여 남자들을 자신의 동굴로 유혹한다.

조로구모는 네필라 클라파타(Nephila clavate)로 분류되는 황금 거미줄의 이름이기도 하다. 이 화려하고 독성이 강한 거미는 수천 년 동안 사람을 유혹하는 아름다운 거미줄을 만들어왔다. 이렇듯 섬세한 거미줄은 일종의 지능을 암시하고, 이는 거미 인간에 대한 전설로 이어지기도 한다.

신화에 등장하는 거미의 전설은 전세계적으로 널리 퍼져 있다. 고전적인 그리스 거미는 인간의 운명을 짠다고 알려졌고, 미 원주민의 탄생 신화에서 거미 신 익토미(Iktomi)는 거미줄을 짜 희생자들을 걸려들게 하는 협잡꾼으로 묘사된다. 거미 신화는 오늘날의 문화에도 이어지는데, J.R.R톨킨의 반지의 제왕에서 거미 셸롭(Shelob)은 끔찍한 고대의 재앙으로, 던전&드래곤에서 드라이더(drider)로 알려진 종은 무시무시한 지하세계의 주인으로 나온다.

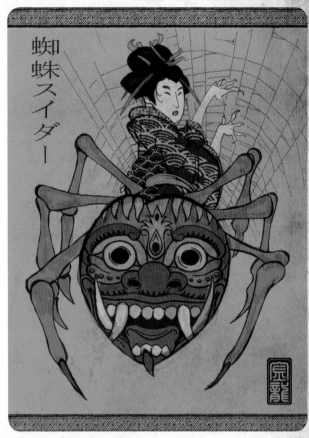

조로구모 일본 묘사, 16세기경

긴 뿔 거미
(마크라칸타 아르큐아타, Macracantha Arcuata)

그림 설명
조로구모

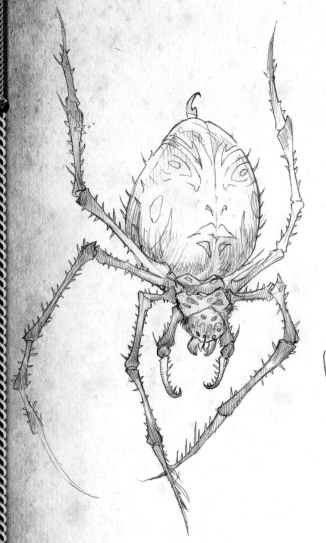

1 컨셉 및 디자인 단계
현실에서는 불가능한, 거대한 거미와 아름다운 여인의 조합인 조로구모 같은 생물을 구상하는 것은 매우 도전적인 작업이다. 나의 원 디자인은 껍질에 여인의 얼굴로 보이는 무늬를 가진 거대한 거미였다. 사람의 머리만한 크기의 배를 가진 조로구모는 다리 길이가 1m가 넘고, 다리는 무게를 버틸 수 있을 만큼 넓고 강해야 한다. 난 게와 전갈, 딱정벌레 같은 갑각류의 자료를 참고하였다.

2 골격 구조 스케치
HB연필을 사용하여 간단한 선과 원으로 거대한 거미의 포즈를 잡아준다.

3 세부 연필 작업
집게와 게 다리 등등 조로구모의 디테일을 완성하고, 등껍질에 여성의 얼굴을 간단히 그려 넣는다. 만족했다면 그림을 스캔하여 컴퓨터로 옮기고 채색으로 넘어간다.

4 밑칠 및 마무리 디테일 작업
투명 레이어 위에서 넓고 성긴 브러시를 이용하여 색상의 기본 형태를 잡아준다. 불투명하고 세밀한 브러시로 디테일을 완성한다. 많은 곤충에게서 흔하게 볼 수 있는 무지갯빛 효과를 만들기 위해 밝은 색을 올려준다.

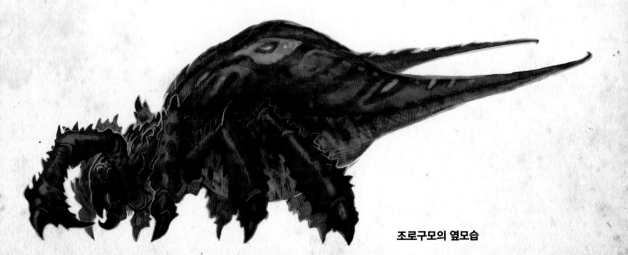

조로구모의 옆모습

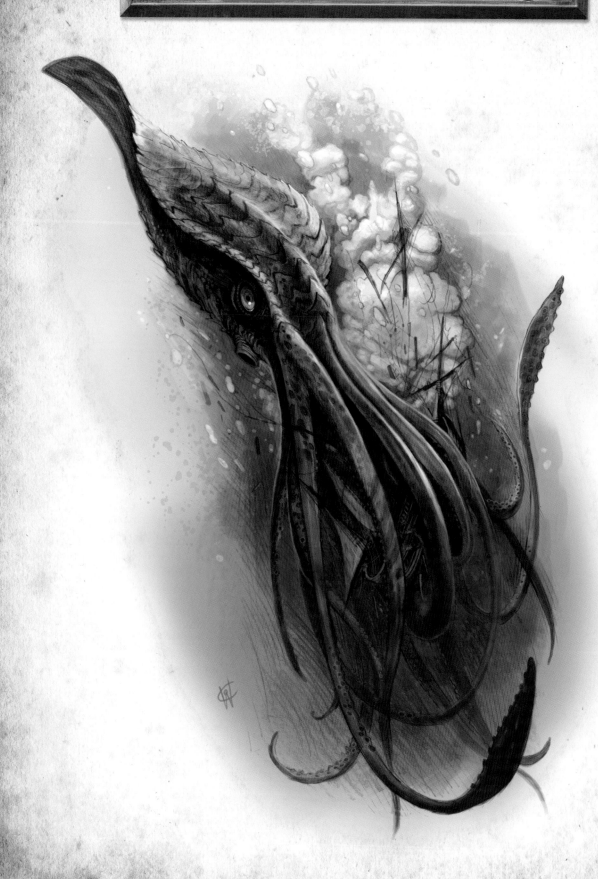

역사

크라켄은 인간이 항해를 시작한 이후부터 바다의 재앙이었다. 이 거대한 해양 생물은 길이가 61m가 넘어 갈레온 같은 거대한 배도 공격하여 침몰시킬 수 있었다. 크라켄은 대왕 오징어과(genus Architeuthis)에 속하는 종으로, 한때 거대한 생선, 바다 괴물과 해룡을 먹고 살면서 그런 엄청난 크기의 거대 오징거로 성장할 수 있었고, 멸종 전에는 바다를 가득 채운 고래를 잡아먹으며 살았을 것이다.

크라켄은 쥘베른의 고전 해저 이만 리에서 가장 잘 묘사되어 있다. 19세기 후반에 새롭게 기계화된 함선들은 크라켄의 공격에서 살아남을 만큼 강해졌고, 최근에는 포경 산업으로 주요 식량 공급이 줄어들어 크라켄은 크기가 작아지고 멸종 위기에 처했다. 20세기 이후 거대한 선박들이 대서양을 횡단하게 되며 인간과 크라켄의 만남이 더욱 줄어들었고, 이 괴물은 바다 전설의 영역으로 강등되었다.

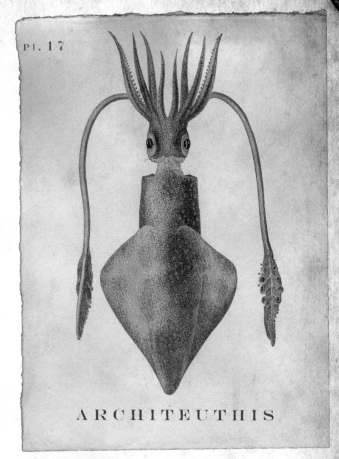

PI. 17

ARCHITEUTHIS

신화 백과사전 크라켄 일러스트레이션, 18세기경

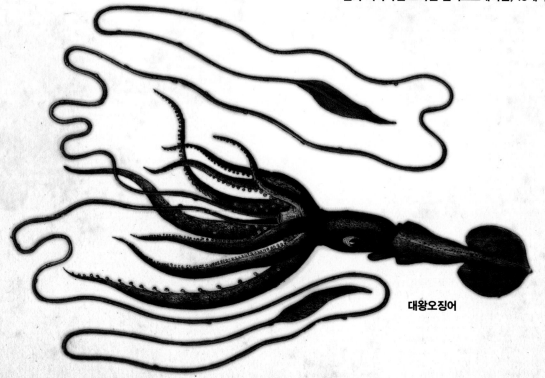

대왕오징어

그림 설명
크라켄

1 컨셉 및 디자인 단계

크라켄 혹은 거대 오징어는 큰 선박을 파괴할 수 있는 생물로, 크기가 61m 이상
자랄 수 있다. 이렇게 거대하게 자라기 위해서는 어린 시기에 향유 고래의 공격에
서 살아남아야 하므로, 이러한 환경 적응 진화를 표현하기 위해 컨셉 디자인에 단
단한 피부 표면이 추가되었다.

크라켄의 옆모습, 길이: 61m

네모 선장 대 크라켄
(Kaptain Nemo vs. The Kraken)
디지털
41cm X 30cm

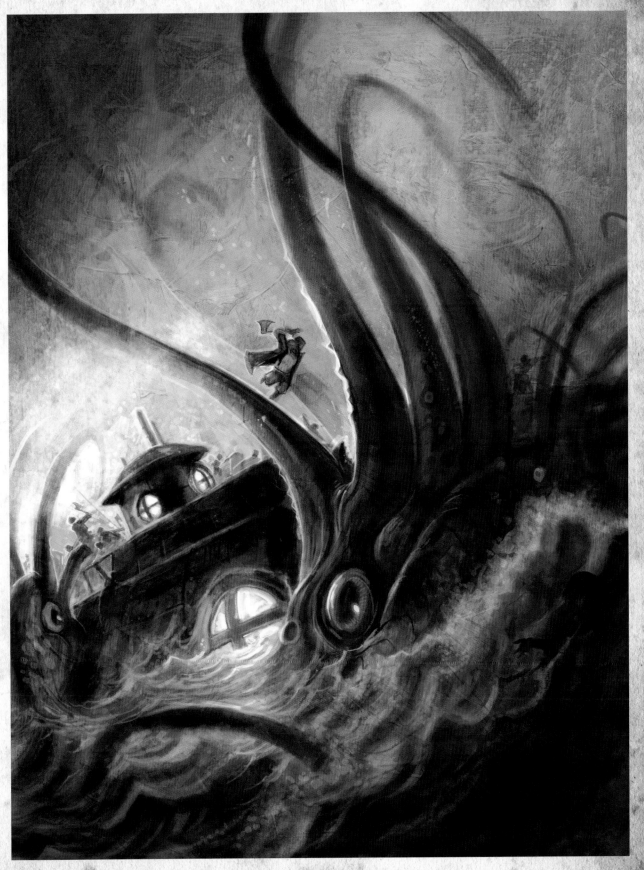

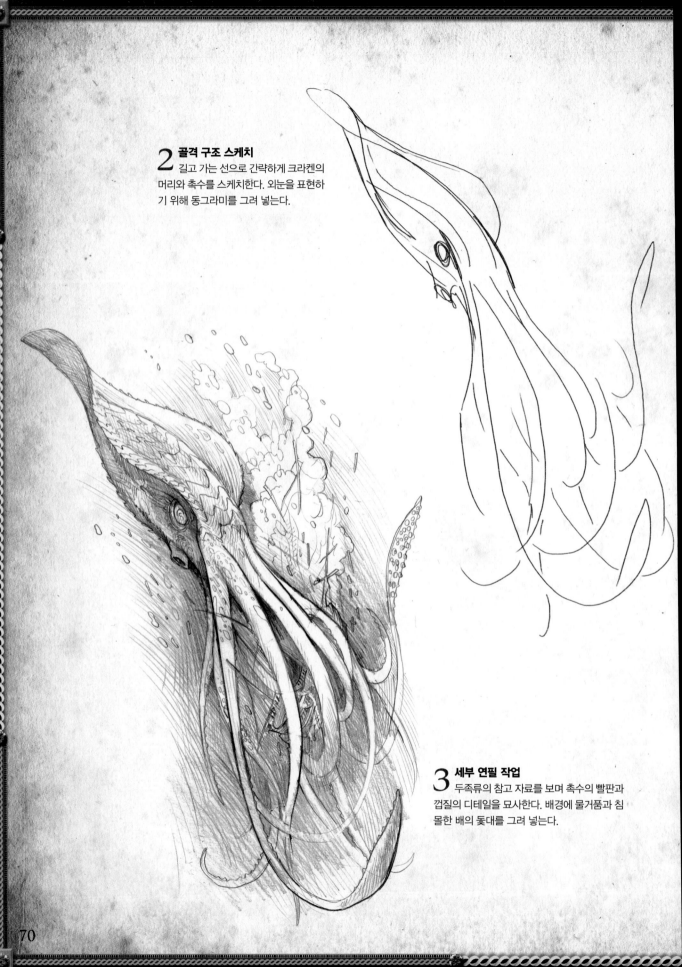

2 골격 구조 스케치

길고 가는 선으로 간략하게 크라켄의 머리와 촉수를 스케치한다. 외눈을 표현하기 위해 동그라미를 그려 넣는다.

3 세부 연필 작업

두족류의 참고 자료를 보며 촉수의 빨판과 껍질의 디테일을 묘사한다. 배경에 물거품과 침몰한 배의 돛대를 그려 넣는다.

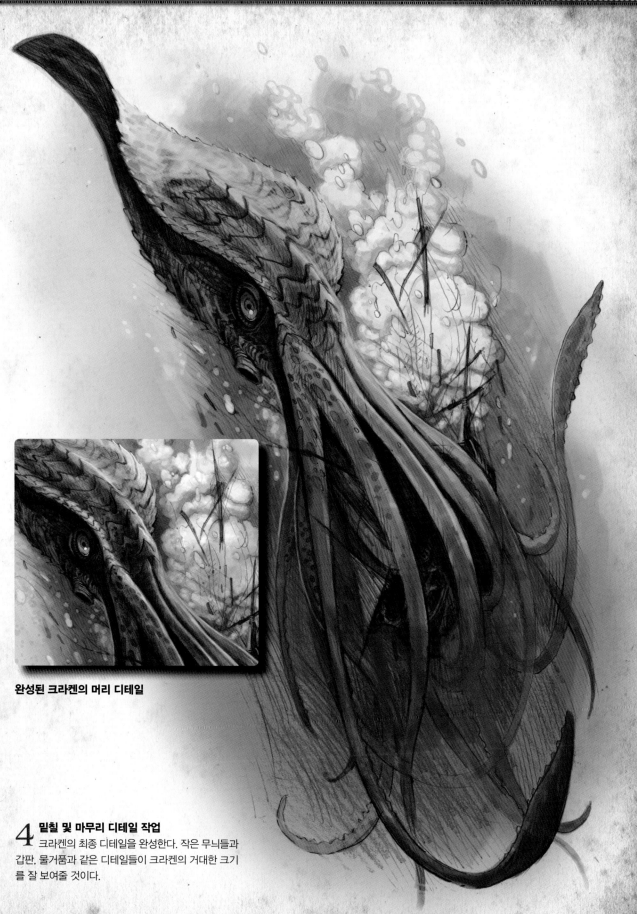

완성된 크라켄의 머리 디테일

4 밑칠 및 마무리 디테일 작업
크라켄의 최종 디테일을 완성한다. 작은 무늬들과
갑판, 물거품과 같은 디테일들이 크라켄의 거대한 크기
를 잘 보여줄 것이다.

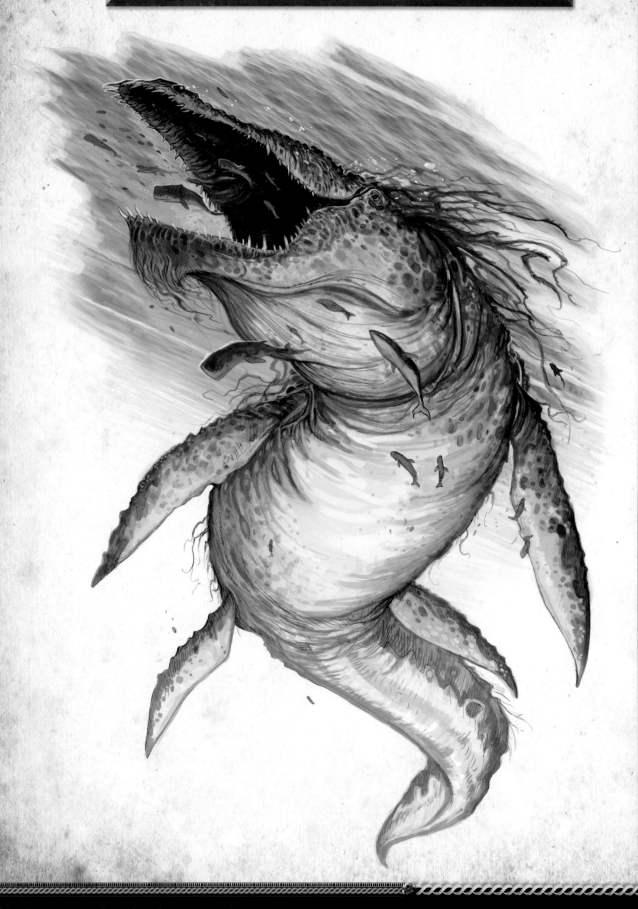

역사

거대한 고래에 대한 묘사는 많은 고대 문화권에서 발견된다. 레비아탄은 거대증이라는 단어와 동의어로, 우화에 나오는 그 어떤 동물도 이 신비로운 레비아탄의 크기에 필적하는 것은 없다. 특정한 종으로 기록된 적은 없지만, 신비동물학자들은 플레시오사우루스 혹은 고대 바실로사우리대(Basilosauridae)의 고래목, 혹은 최근에 발견된 리비아탄 멜빌레이(Livyatan Melvillei)와 관련이 있다고 믿고 있다. 이 동물은 빙하기와 같은 과거 시대에 다른 거대한 해양 생물과의 포식 경쟁에서 살아남기 위해 이렇게 거대한 크기로 자란 것으로 추측된다.

레비아탄의 가장 전설적인 묘사는 성경 욥기 41장 12절부터 34절에 나온다.

: "12내가 그것의 지체와 그것의 큰 용맹과 늠름한 체구에 대하여 잠잠하지 아니하리라 13누가 그것의 겉가죽을 벗기겠으며 그것에게 겹재갈을 물릴 수 있겠느냐 14누가 그것의 턱을 벌릴 수 있겠느냐 그의 둥근 이틀은 심히 두렵구나 15그의 즐비한 비늘은 그의 자랑이로다 튼튼하게 봉인하듯이 닫혀 있구나 16그것들이 서로 달라붙어 있어 바람이 그 사이로 지나가지 못하는구나 17서로 이어져 붙었으니 능히 나눌 수도 없구나 18그것이 재채기를 한즉 빛을 발하고 그것의 눈은 새벽의 눈꺼풀 빛 같으며 19그것의 입에서는 햇불이 나오고 불꽃이 튀어 나오며 20그것의 콧구멍에서는 연기가 나오니 마치 갈대를 태울 때에 솥이 끓는 것과 같구나 21그의 입김은 숯불을 지피며 그의 입은 불길을 뿜는구나 22그것의 힘은 그의 목덜미에 있으니 그 앞에서는 절망만 감돌 뿐이구나 23그것의 살껍질은 서로 밀착되어 탄탄하며 움직이지 않는구나 24그것의 가슴은 돌처럼 튼튼하며 맷돌 아래짝 같이 튼튼하구나 25그것이 일어나면 용사라도 두려워하며 달아나리라 26칼이 그에게 꽂혀도 소용이 없고 창이나 투창이나 화살촉도 꽂히지 못하는구나 27그것이 쇠를 지푸라기 같이, 놋을 썩은 나무 같이 여기니 28화살이라도 그것을 물리치지 못하겠고 물맷돌도 그것에게는 겨 같이 되는구나 29그것은 몽둥이도 지푸라기 같이 여기고 창이 날아오는 소리를 우습게 여기며 30그것의 아래쪽에는 날카로운 토기 조각 같은 것이 달려 있고 그것이 지나갈 때는 진흙 바닥에 도리깨로 친 자국을 남기는구나 31깊은 물을 솥의 물이 끓음 같게 하며 바다를 기름병 같이 다루는도다 32그것의 뒤에서 빛나는 물줄기가 나오니 그는 깊은 바다를 백발로 만드는구나 33세상에는 그것과 비할 것이 없으니 그것은 두려움이 없는 것으로 지음 받았구나 34그것은 모든 높은 자를 내려다보며 모든 교만한 자들에게 군림하는 왕이니라."

고대 우화 골동품에 나타난 레비아탄 묘사

레비아탄

1 컨셉 및 디자인 단계

레비아탄과 같이 큰 동물을 그릴 때에는 그 환경을 이해하는 것이 매우 중요하다. 레비아탄의 경우 많은 동물들이 레비아탄의 환경 속에 살고 있기에, 레비아탄 자체가 환경이라 생각하며 그렸다. 살아있는 섬이나 산호초처럼 생태 전체가 이 생물을 중심으로 발전된 것이다.

내 첫 번째 아이디어는 레비아탄을 플레시오사우르스의 특징인 네 개의 거대한 지느러미를 가진 선사의 고래로 묘사하는 것이었다. 목표는 수천 년 동안 살아온 짐승을 만드는 것으로, 레비아탄은 바다 가장 깊은 곳에 살며 거의 수면 위로 올라오지 않기 때문에 레모라 물고기가 상어 주변에 가까이 붙어 사는 것처럼 그의 주변에 생태계가 형성될 수 있다.

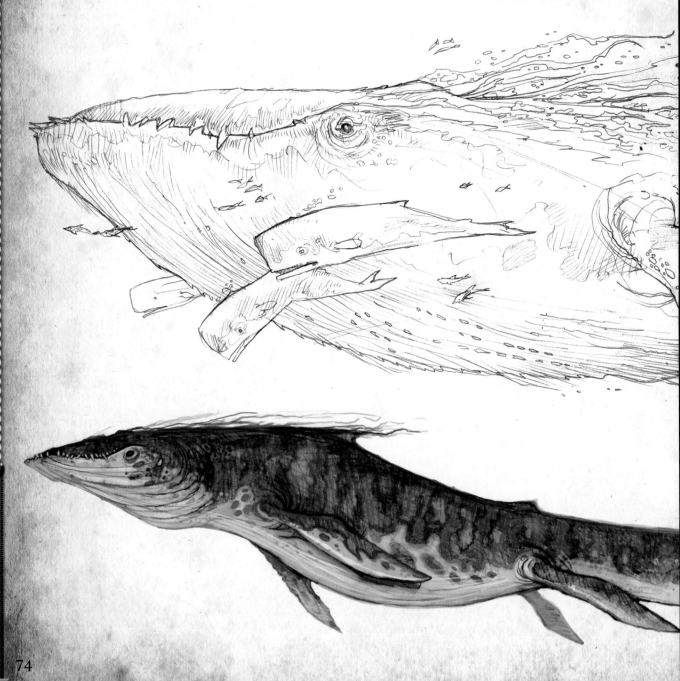

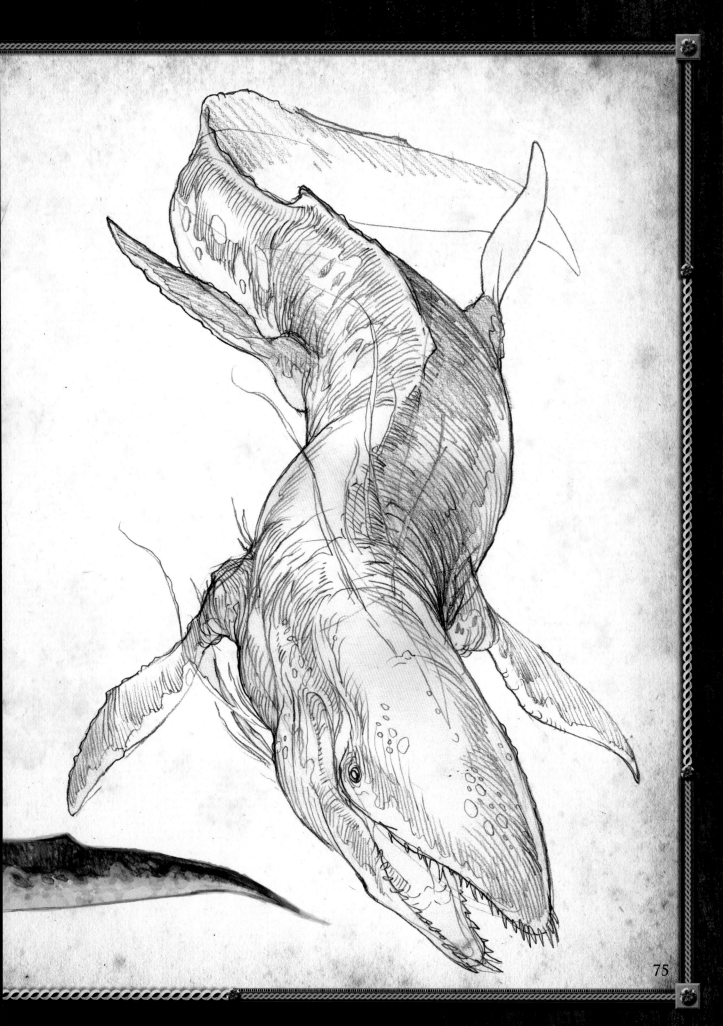

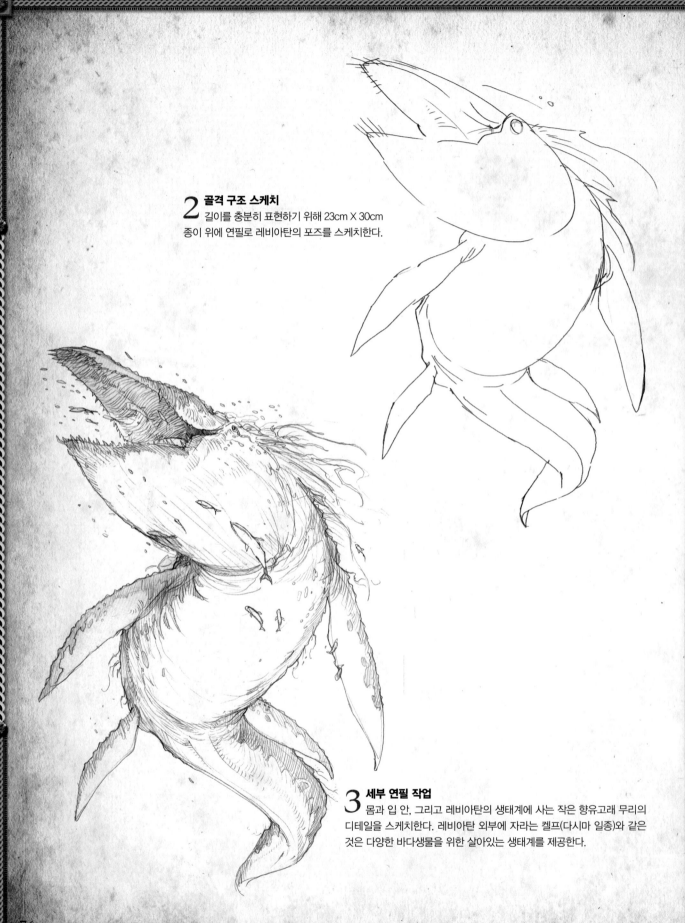

2 **골격 구조 스케치**
길이를 충분히 표현하기 위해 23cm X 30cm
종이 위에 연필로 레비아탄의 포즈를 스케치한다.

3 **세부 연필 작업**
몸과 입 안, 그리고 레비아탄의 생태계에 사는 작은 향유고래 무리의
디테일을 스케치한다. 레비아탄 외부에 자라는 켈프(다시마 일종)와 같은
것은 다양한 바다생물을 위한 살아있는 생태계를 제공한다.

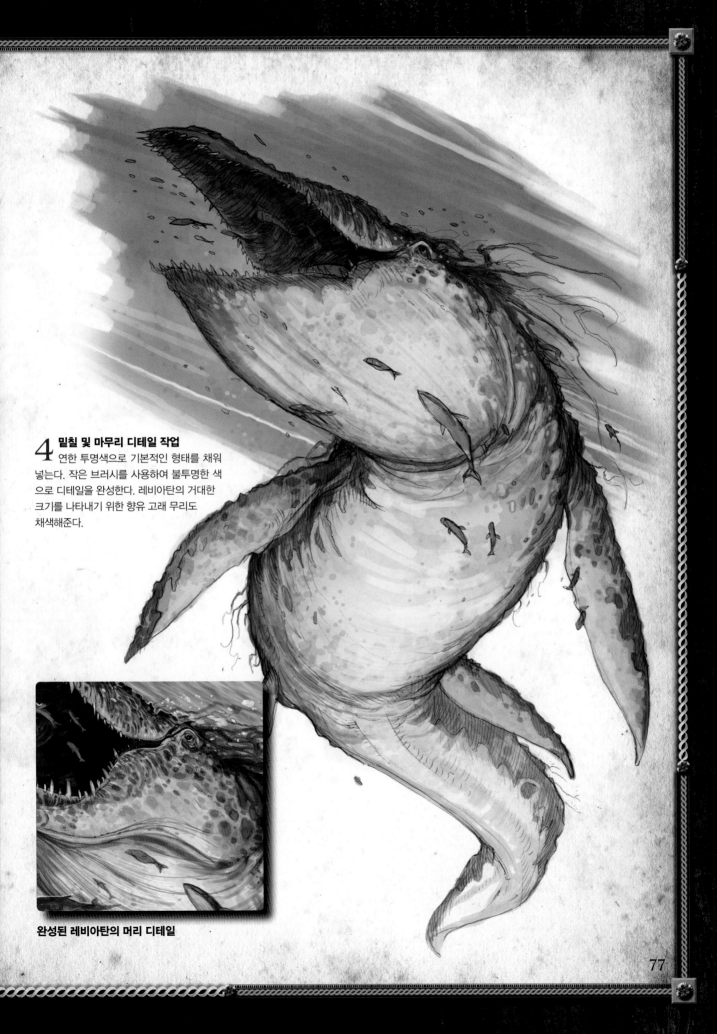

4 밑칠 및 마무리 디테일 작업
연한 투명색으로 기본적인 형태를 채워
넣는다. 작은 브러시를 사용하여 불투명한 색
으로 디테일을 완성한다. 레비아탄의 거대한
크기를 나타내기 위한 향유 고래 무리도
채색해준다.

완성된 레비아탄의 머리 디테일

만티코어(Manticore)

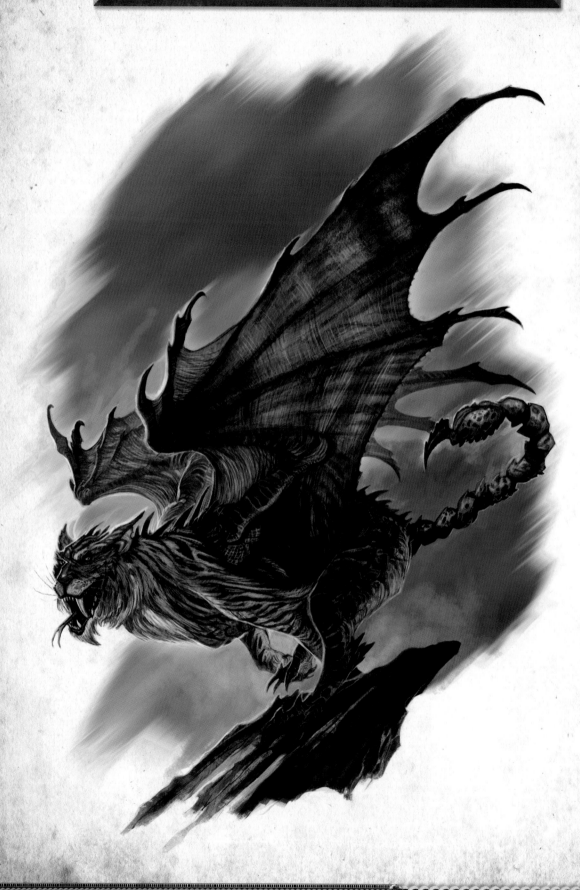

역사

만티코어는 고대와 중세의 우화에 나오는 생물 중 가장
기괴하고 흉포하다. 스핑크스와 비슷한 종으
로, 만티코어는 치명적이면서 무서운 조합 –
사자의 몸, 인간의 머리, 박쥐의 날개, 전갈의 꼬리를 가지고
있다. 오늘날 이라크인 고대 페르시아 신화에서 발생하여 그
리스 동식물 연구가에 의해 기록된 만티코어는 인육을 즐기
며 나팔과 비슷한 소리로 운다고 묘사된다.

만티코어는 형태학적으로 의심의 여지없이 페르시아와 중
동의 울퉁불퉁한 지형에 맞춰 진화한 것이다. 만티코어는 부
족한 식량을 모으고, 다른 포식자들로부터 스스로를 방어하
기 위해 최대한 많은 무기가 필요했다. 산양과 돼지를 주로 잡
아먹는 만티코어는 가축에 이끌려 사람이 사는 마을까지 갔
다가 사람을 먹기 시작하면서 인육을 즐기게 되었고, 이후 식
인 만티코어 설화가 생겨난 것으로 여겨진다. 이 지역의 다른
신화 속 동물과 마찬가지로, 만티코어는 로마제국 당시의 사
냥과 경쟁으로 인해 멸종된 것으로 알려진다.

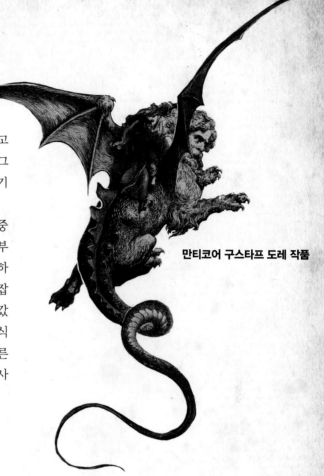

만티코어 구스타프 도레 작품

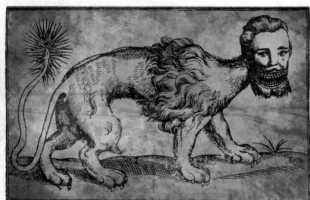

19세기 만티코어 일러스트레이션

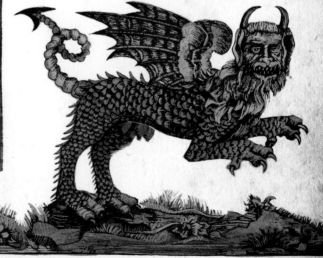

중세 우화에 나오는 만티코어

그림 설명

만티코어

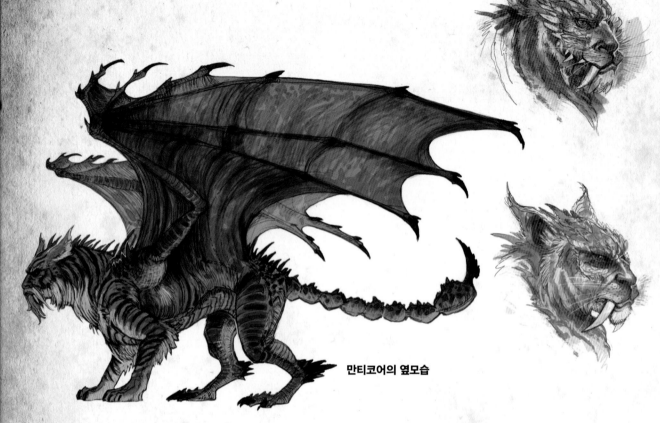

만티코어의 옆모습

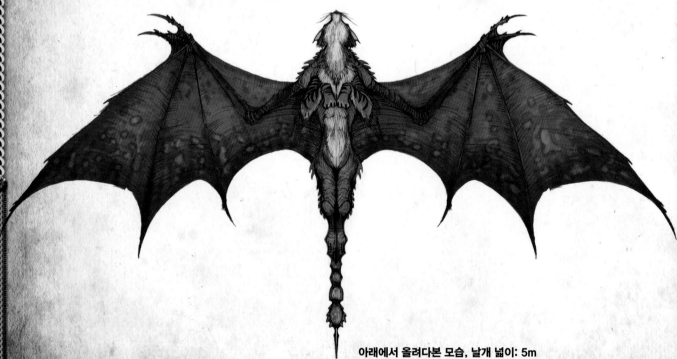

아래에서 올려다본 모습, 날개 넓이: 5m

1 컨셉 및 디자인 단계

일반적으로 만티코어는 사자의 몸에 뾰족한 꼬리, 사람의 머리를 합친 모습이다. 현대 묘사에서 날개 변형은 일반적인 것으로, 나 역시 그렇게 했다. 난 호랑이의 특징을 가진 만티코어가 셰두, 키메라와 혼동되지 않게 하기 위해서 전갈과 같은 꼬리를 선택했다.

초기 디자인에서 고양이과 동물의 우아함과 속도를 나타내기 위해 역동적인 자세를 연출하였다. 이 디자인에서 원한 것은 속도와 흉포함이었다. 만티코어의 가장 기본 요소는 인간의 머리를 가지고 있다는 것으로, 나는 보다 자연스러운 디자인을 위해 사자의 몸에 단순히 인간의 머리를 붙이는 것은 피하고 싶었으며, 사람이 고양이 코스튬을 입은 느낌도 피하기 위해 호랑이의 특징에 살짝 인간적인 느낌을 넣기로 했다.

호랑이 얼굴의 변화는 최소한으로, 주둥이를 살짝 납작하게 하면서 코를 세웠다. 이렇게 입과 입술을 만들어 인간의 말이 가능하도록 했고 여기에 만티코어의 중요한 특징인 사람의 눈을 넣기로 했다. 눈에서 느껴지는 지성이 중요하기 때문이다.

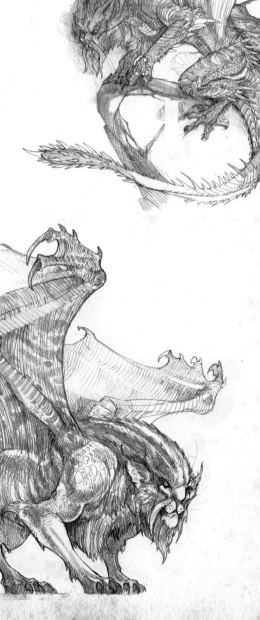

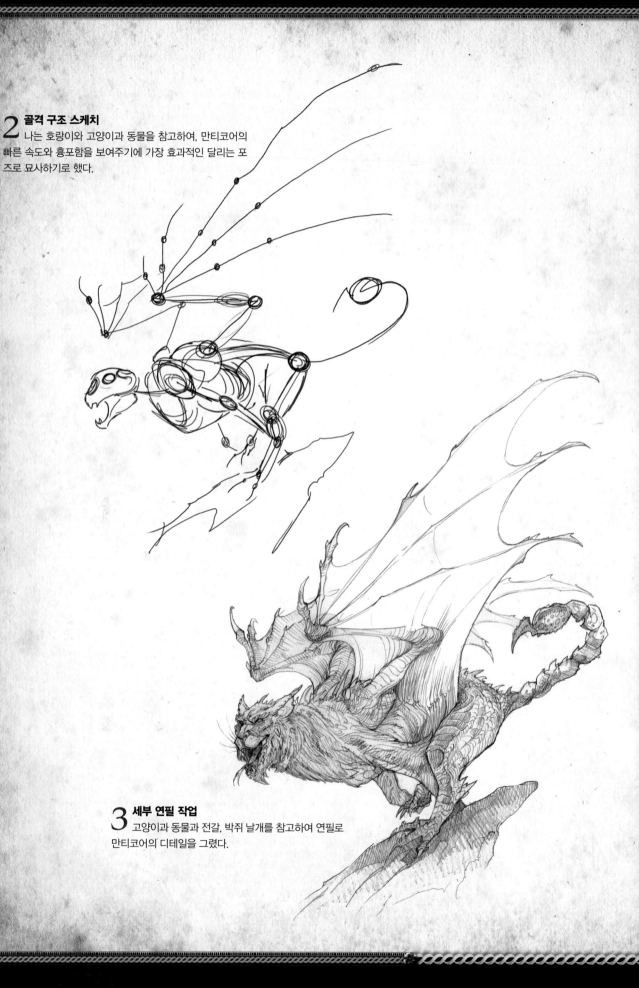

2 골격 구조 스케치
나는 호랑이와 고양이과 동물을 참고하여, 만티코어의
빠른 속도와 흉포함을 보여주기에 가장 효과적인 달리는 포
즈로 묘사하기로 했다.

3 세부 연필 작업
고양이과 동물과 전갈, 박쥐 날개를 참고하여 연필로
만티코어의 디테일을 그렸다.

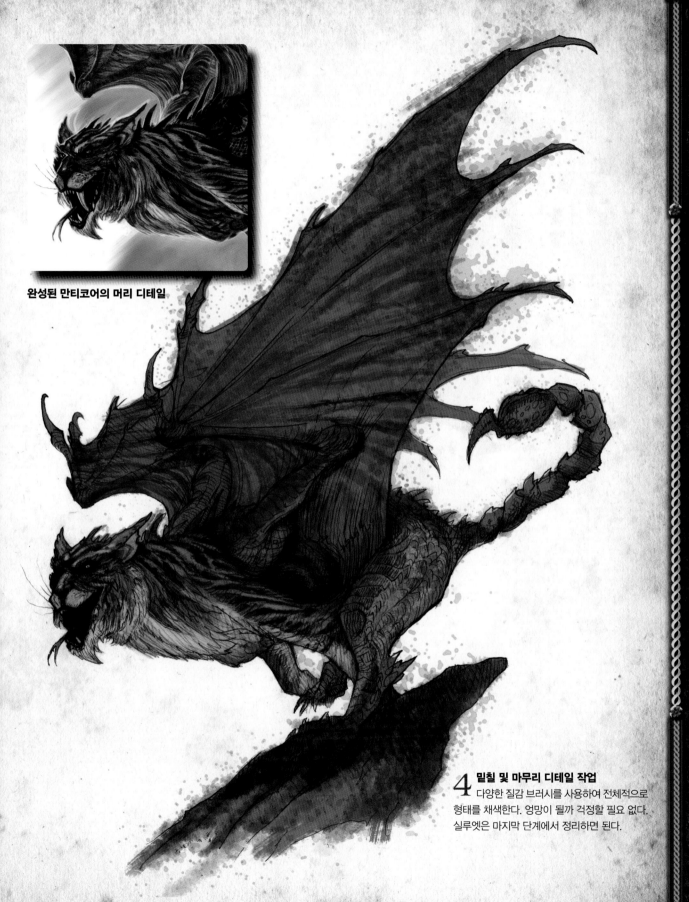

완성된 만티코어의 머리 디테일

4 밑칠 및 마무리 디테일 작업
다양한 질감 브러시를 사용하여 전체적으로
형태를 채색한다. 엉망이 될까 걱정할 필요 없다.
실루엣은 마지막 단계에서 정리하면 된다.

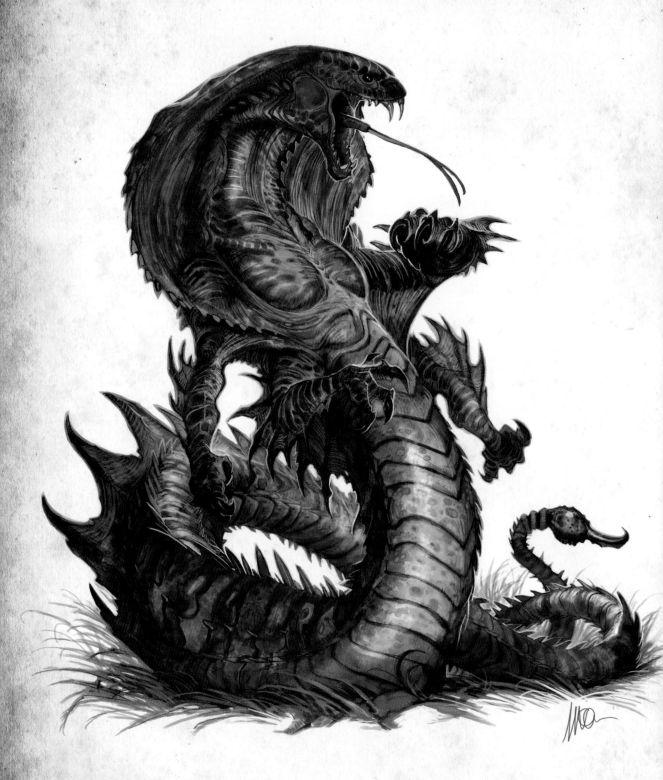

역사

　인간의 특성을 가진 큰 뱀은 모든 문화권에서 이야기꾼들의
상상력을 자극해왔다. 나가는 힌두교와 불교 신화에서 거대한
크기로 자라는 괴물로 표현되었는데, 아나콘다나 보아뱀 혹은
사나운 킹코브라를 자주 접한 문화권을 중심으로 나가의 전설
이 탄생했을 것이다. 대부분의 뱀과 마찬가지로, 나가는 몸으
로 먹이를 조여 죽일 수 있다. 맹독이 있는 이빨과 침이 있는
꼬리, 그리고 날카로운 턱은 나가를 아시아와 인도의 정글
과 늪지에서 가장 강력한 포식자로 만들었다.

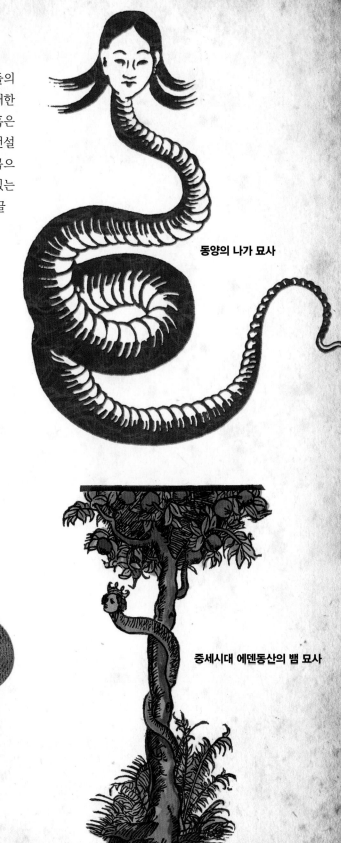

동양의 나가 묘사

킹코브라(오플로파구스 한나,
Ophlophagus Hannah)

중세시대 에덴동산의 뱀 묘사

나가

1 컨셉 및 디자인 단계

나가를 디자인할 때 뱀의 모습을 유지하면서도 인간의 형태를
표현하고 싶었다. 나는 흉포하고 치명적인 코브라를 주로 참고했다.
가슴 근육과 쇄골, 어깨뼈와 흉골을 필요로 하는 팔을 어떻게 붙여
넣어야 할지 정하는 것이 어려웠다.

2 골격 구조 스케치

간단한 선으로 나가를 그리기 시작한다.
나가의 해부학적 구조를 이해하기 위해, 몸을
말고 공격을 준비하는 것을 포함해 뱀의 모든
움직임을 참고하자.

3 세부 연필 작업

나가의 비늘, 턱, 지느러미와 주둥이의 디테일을 추가한다. 비늘의 패턴을 그려준다.

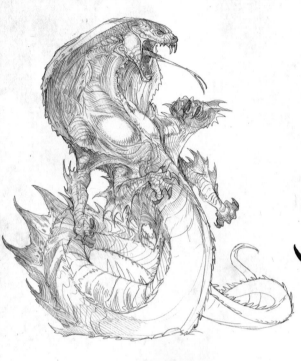

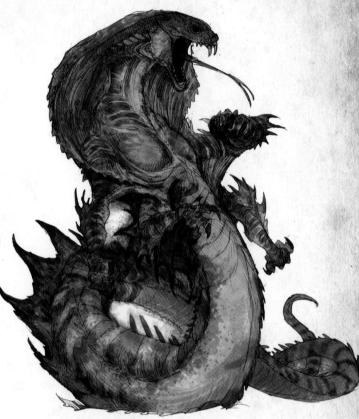

4 밑칠 및 마무리 디테일 작업

뱀과 도마뱀의 자료를 참고하여 기본적인 색을 정하고 투명한 색으로 나가의 바탕색을 채워준다. 주름진 피부, 얼룩덜룩한 비늘 같은 디테일을 쌓아서 실감나는 질감의 피부 표면을 만들어준다.

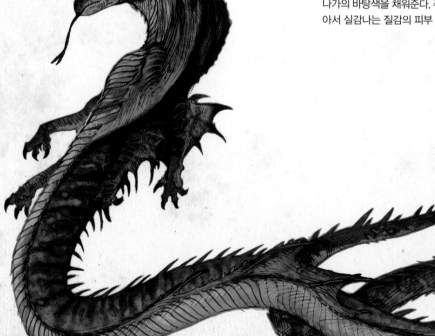

나가의 옆모습

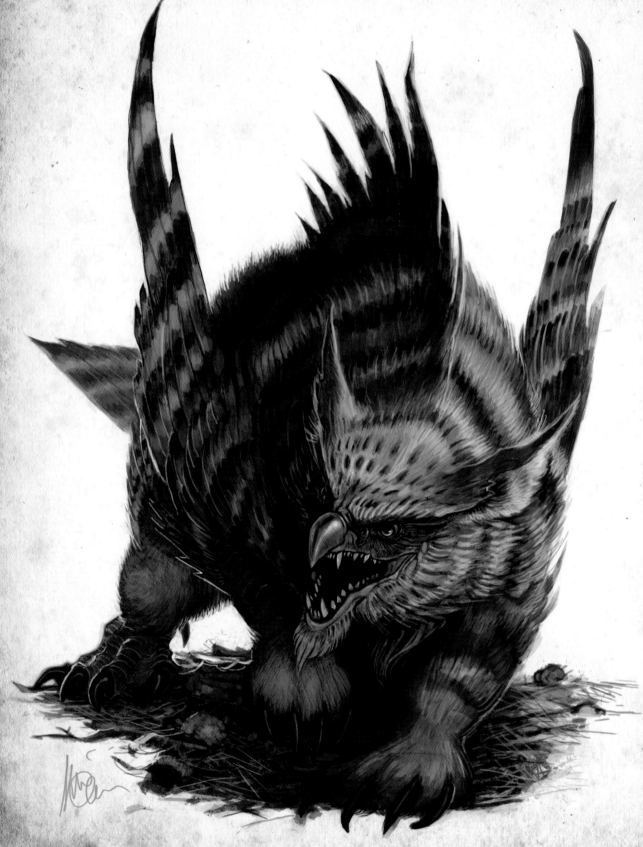

역사

아우루르수스, 올빼미 곰, 혹은
랩터 곰이라고도 불리는 이 종은 가
장 매혹적인 전설적 동물 중 하나이
다. 서양에서 날개 달린 곰을 문장으로
사용한 사례는 별로 없지만, 미 원주민 전
설에는 아우루르수스가 가장 흔하게 등장
한다. 북미 전역에서 곰 정령과 곰 괴물들은
거의 모든 부족의 이야기에 등장하며, 올빼미와
곰의 조합은 힘과 지혜를 상징하는 강력한 토템이다.

살리시(Salish) 족의 신화에 나오는 캇시투아슈키
(Katshituashkee)의 전설에 보면 사랑에 빠진 서로
다른 부족의 남녀가 나온다. 그들에게는 저주가 내려져 남
자가 곰으로, 여자는 올빼미로 변하여 평생 함께하지 못하게 된
다. 하지만 그들은 저주에도 불구하고 서로를 사랑했고, 그들
의 아이가 아우루르수스라고 전해진다.

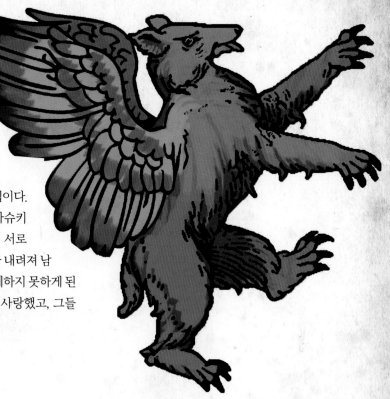

유럽의 날개 달린 곰 문양

아메리칸 원주민 전설에서 영감을 얻어 재구성한 올빼미 곰의 영혼 토템

그림 설명

아우루르수스

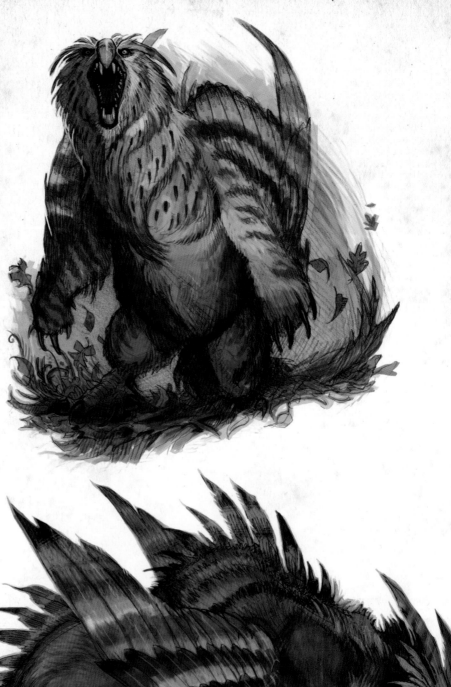

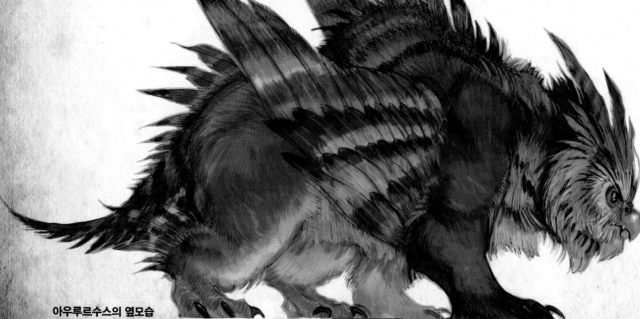

아우루르수스의 옆모습

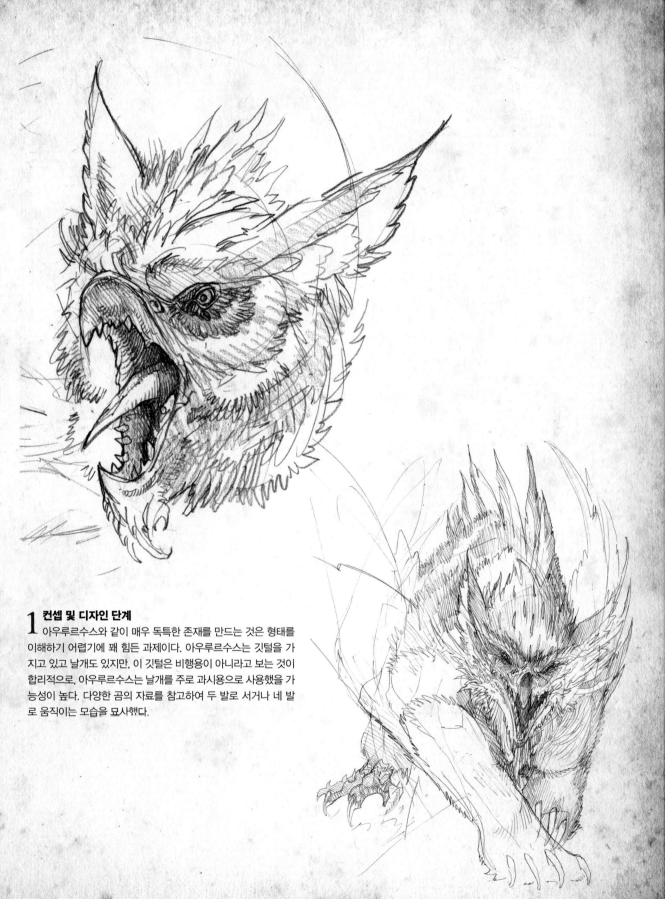

1 컨셉 및 디자인 단계

아우루르수스와 같이 매우 독특한 존재를 만드는 것은 형태를
이해하기 어렵기에 꽤 힘든 과제이다. 아우루르수스는 깃털을 가
지고 있고 날개도 있지만, 이 깃털은 비행용이 아니라고 보는 것이
합리적으로, 아우루르수스는 날개를 주로 과시용으로 사용했을 가
능성이 높다. 다양한 곰의 자료를 참고하여 두 발로 서거나 네 발
로 움직이는 모습을 묘사했다.

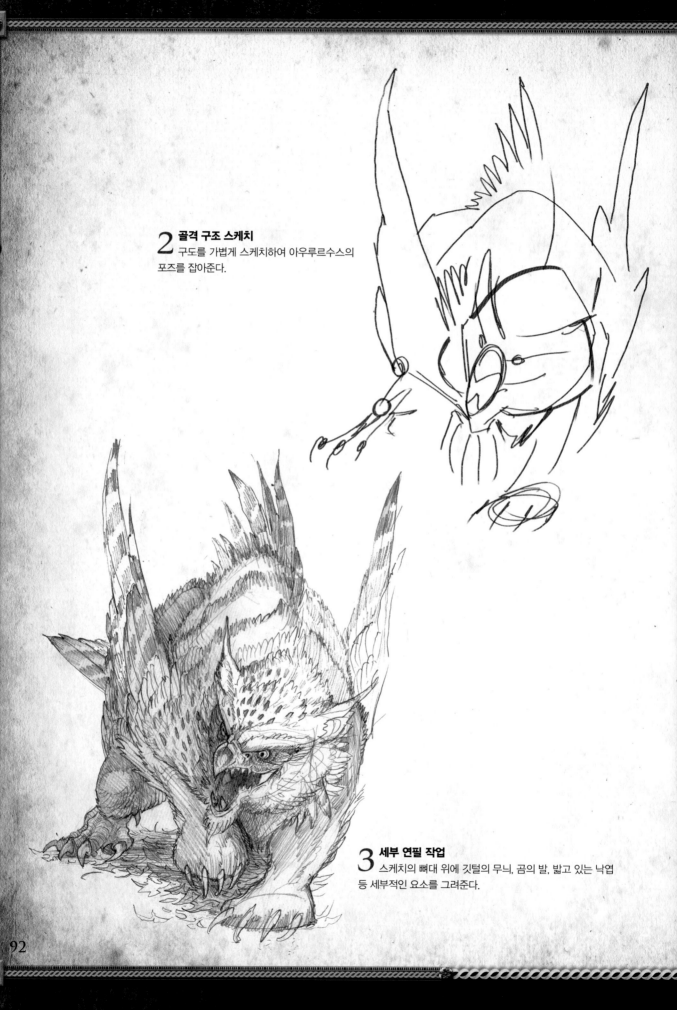

2 골격 구조 스케치
구도를 가볍게 스케치하여 아우루르수스의
포즈를 잡아준다.

3 세부 연필 작업
스케치의 뼈대 위에 깃털의 무늬, 곰의 발, 밟고 있는 낙엽
등 세부적인 요소를 그려준다.

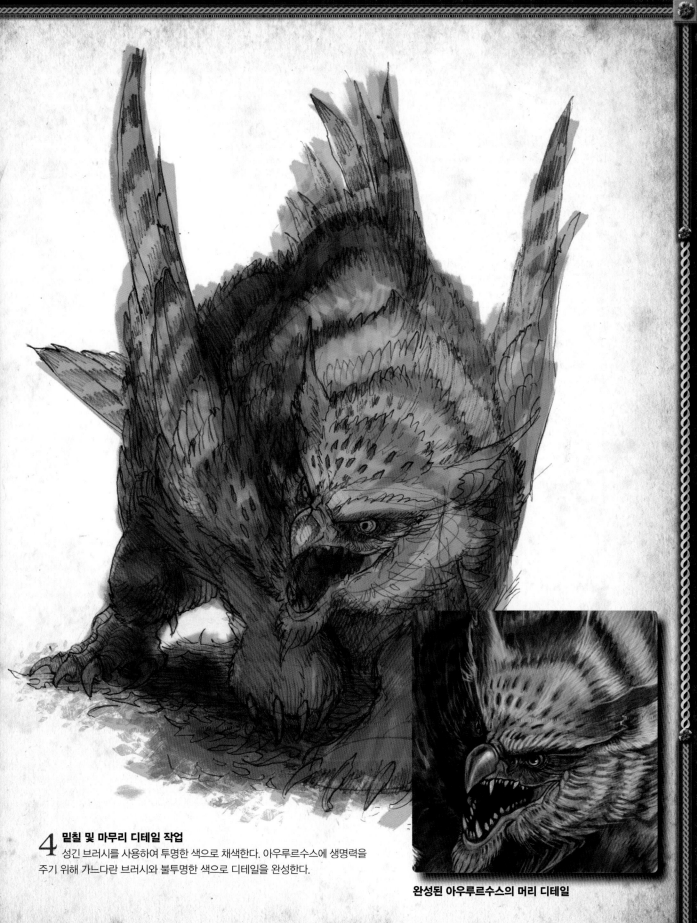

4 밑칠 및 마무리 디테일 작업

성긴 브러시를 사용하여 투명한 색으로 채색한다. 아우루르수스에 생명력을
주기 위해 가느다란 브러시와 불투명한 색으로 디테일을 완성한다.

완성된 아우루르수스의 머리 디테일

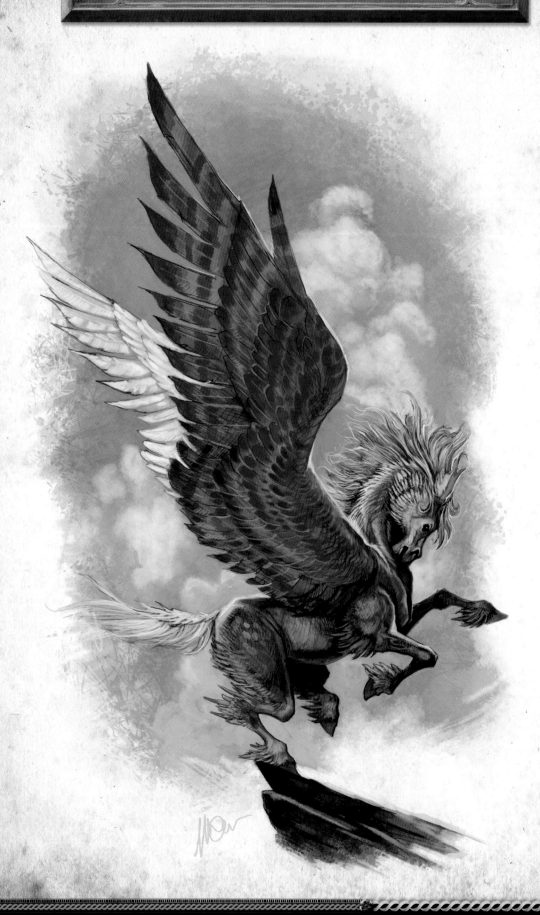

역사

우아하고 아름다운 페가수스는 고대부터 예술가들과 이야기꾼들의 상상력을 자극해왔다. 그리스 신화에서 페가수스는 제피르스(Zephyr)를 포함해 하늘을 나는 말 중 하나였지만, 곧 날 수 있는 모든 말을 지칭하는 이름이 되었다. 페가수스는 영웅 벨레로폰(Bellerophon)이 키메라를 죽일 때, 페르세우스가 크라켄을 물리칠 때에도 함께 했던 것으로 나온다. 르네상스 시대에 많은 예술가들과 시인들은 페가수스를 자신의 뮤즈를 위한 전령으로 사용했다. 역사를 통틀어 페가수스는 속도와 용기, 신성한 힘을 상징해왔다. 오늘날에도 페가수스는 로고와 광고 속에 등장하며 이러한 특색을 암시한다.

히포그리프나 그리핀과 같은 날개 달린 동물들과 관련 있는 페가수스는 용감한 기사와 용맹한 영웅의 충실한 명마로 알려져 있다. 영웅들의 신성한 힘과 우아함은 페가수스를 통해 표현된다 해도 과언이 아니다.

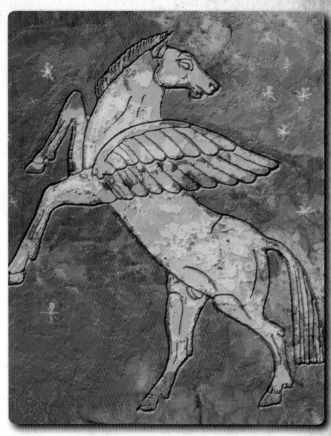

로마 페가수스 프레스코 벽화, 250년대 추정

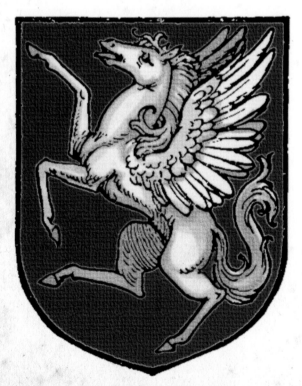

중세 갑옷에 새겨진 페가수스 문양

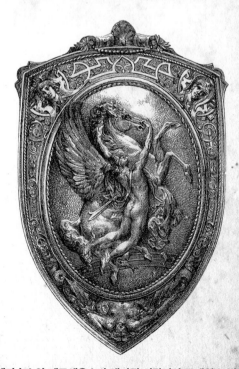

페가수스와 페르세우스가 새겨진 이탈리아 르네상스 방패

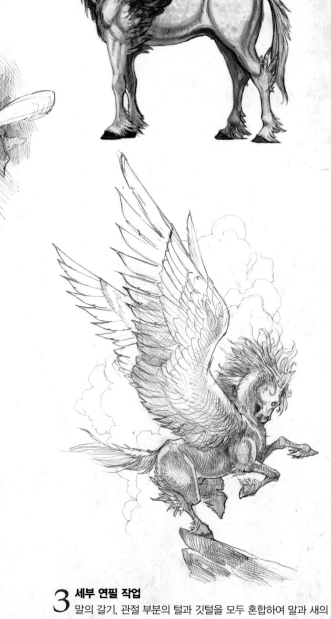

그림 설명
페가수스

1 컨셉 및 디자인 단계

유니콘의 컨셉 디자인과 비슷하게, 페가수스는 작가에게 도전적인 작업이다. 단순히 말에 날개만 붙은 것이 아니기 때문에 신체 구조와 디테일에 신경써서 페가수스를 그럴듯한 존재로 만들어야 한다. 나는 뺨과 관절 뒤쪽에 깃털과 털을 그려 페가수스가 가진 새의 특성을 살렸다.

2 골격 구조 스케치

말과 독수리의 형태를 참고하여 기본적인 선을 스케치한다.

3 세부 연필 작업

말의 갈기, 관절 부분의 털과 깃털을 모두 혼합하여 말과 새의 혼합종을 만든다.

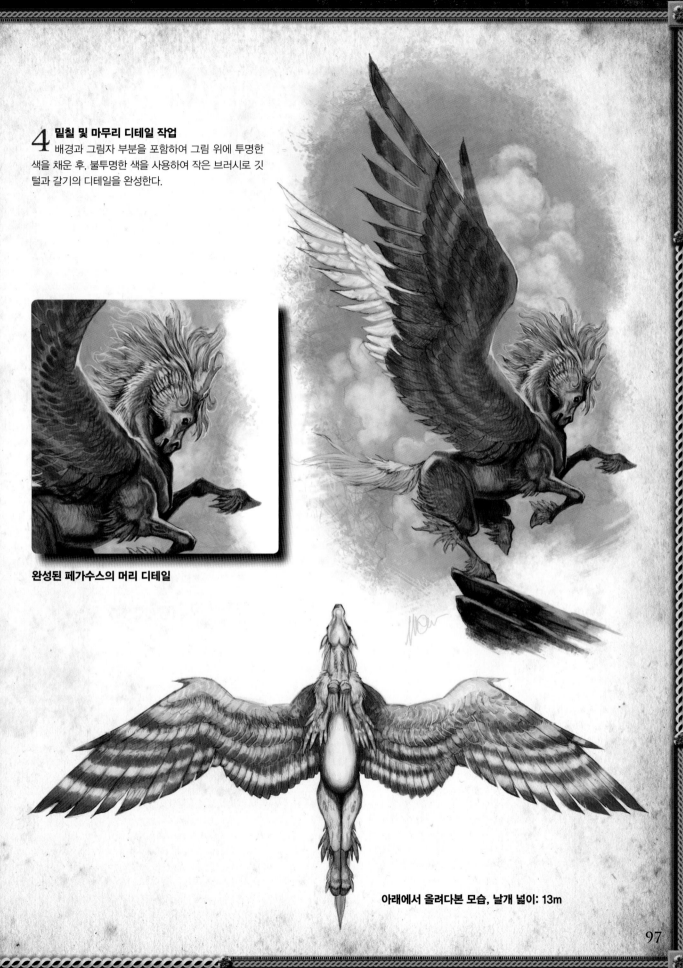

4 밑칠 및 마무리 디테일 작업
배경과 그림자 부분을 포함하여 그림 위에 투명한 색을 채운 후, 불투명한 색을 사용하여 작은 브러시로 깃털과 갈기의 디테일을 완성한다.

완성된 페가수스의 머리 디테일

아래에서 올려다본 모습, 날개 넓이: 13m

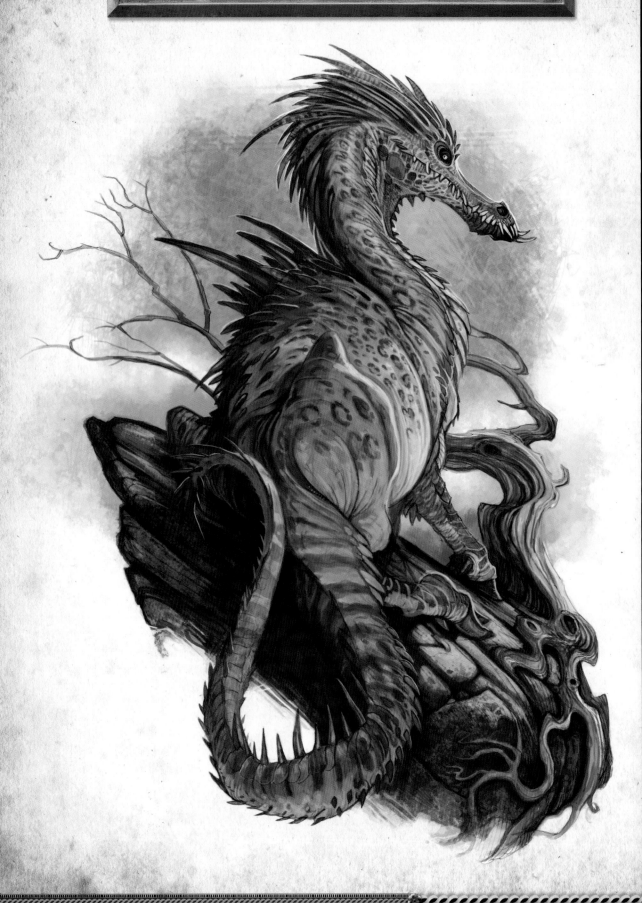

역사

퀘스팅 비스트는 신비하고 불가사의한, 가장 특이한 전설의 동물 중 하나이다. 토마스 말로리(Thomas Malory)의 아서왕의 죽음(Le Morte d'Arthur)에 나오는 것으로 유명하며, 수 세기 동안 아서왕 연구가들에 의해 논의되어왔다. 표범의 몸에 뱀의 머리와 꼬리, 수사슴의 다리를 가진 퀘스팅 비스트는 아서왕이 강가에 잠들어 있을 때 나타난다. 이는 퀘스팅 비스트의 등장이 환영이라는 것을 암시하는 것으로 보인다. 상징성이 짙은 드래곤과 수사슴의 조합으로 신령스러운 특성을 부여하면서, 뱀의 맹렬함과 수사슴의 우아함을 동시에 가지고 있음을 나타낸다.

퀘스팅 비스트라는 이름은 그의 배에서 나는 소리에서 비롯되었는데, 그 소리가 마치 강아지 무리가 먹이를 "탐색하는(questing)" 소리와 비슷해 붙여진 이름이라고 한다.

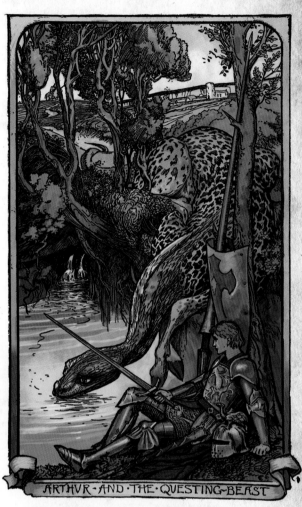

월터 크레인(Walter Crane)의 아서왕과 퀘스팅 비스트

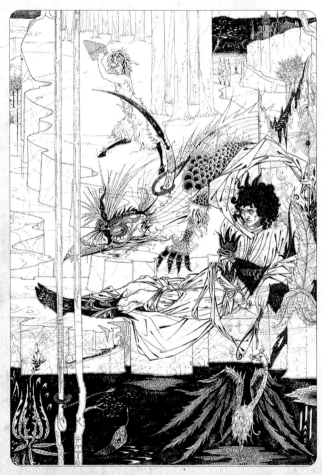

오브리 비어즐리(Aubrey Beardsley)의 아서왕과 퀘스팅 비스트

그림 설명

퀘스팅 비스트

1 컨셉 및 디자인 단계

컨셉 화가들에게 퀘스팅 비스트는 독특한 도전이다. 머리는 확실히 드래곤이나 뱀이지만, 몸은 사슴과 비슷하다. 내 그림 속 퀘스팅 비스트는 삼림 지대의 육식 동물로, 사슴처럼 우거진 덤불을 민첩하게 뛰어다닐 수 있으며 파충류 같은 머리를 이용하여 강가를 따라 새와 물고기, 그리고 작은 포유류 등을 사냥할 수 있다. 이름의 기원이 된 배에서 소리가 나는 특징 또한 그림 속에 표현하고자 하였다.

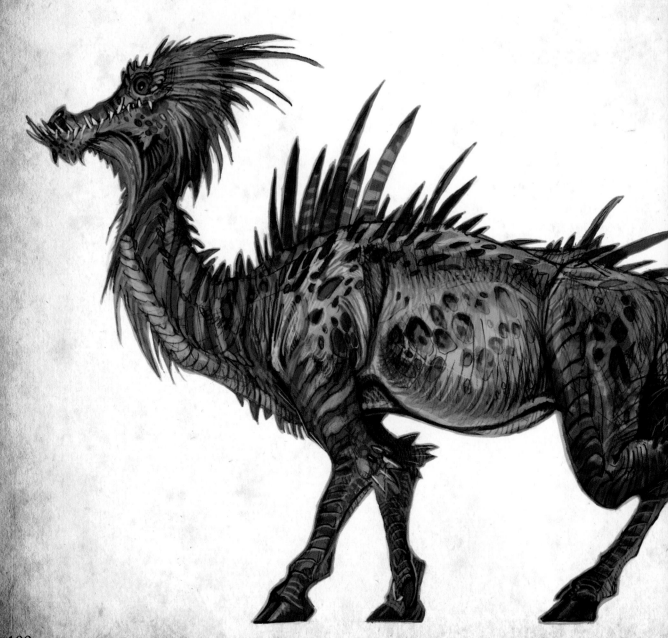

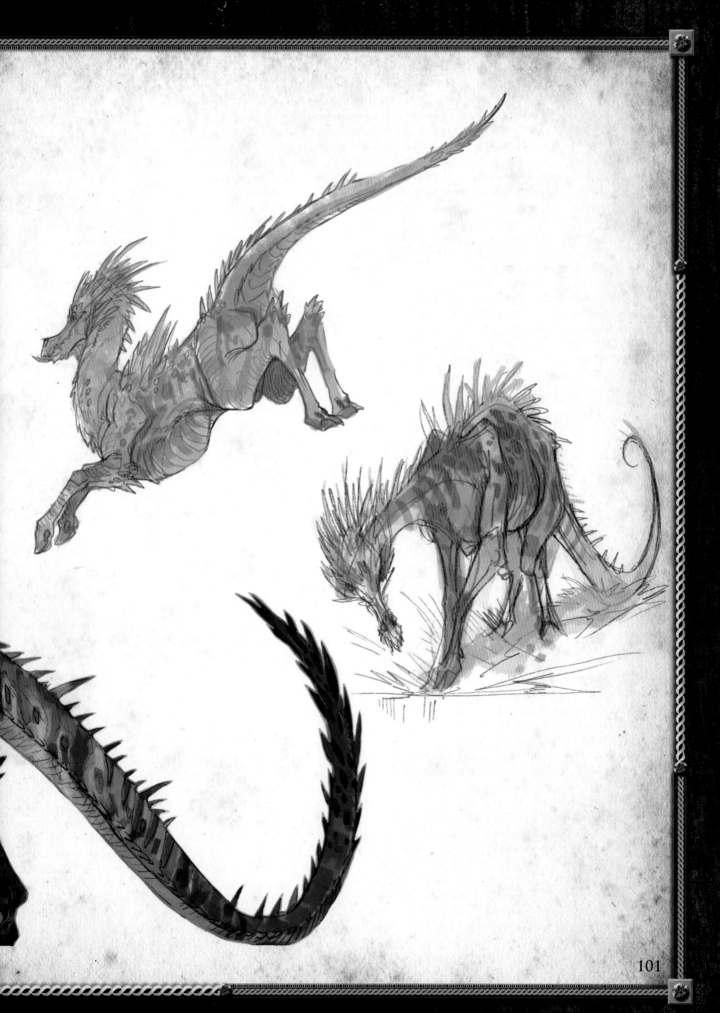

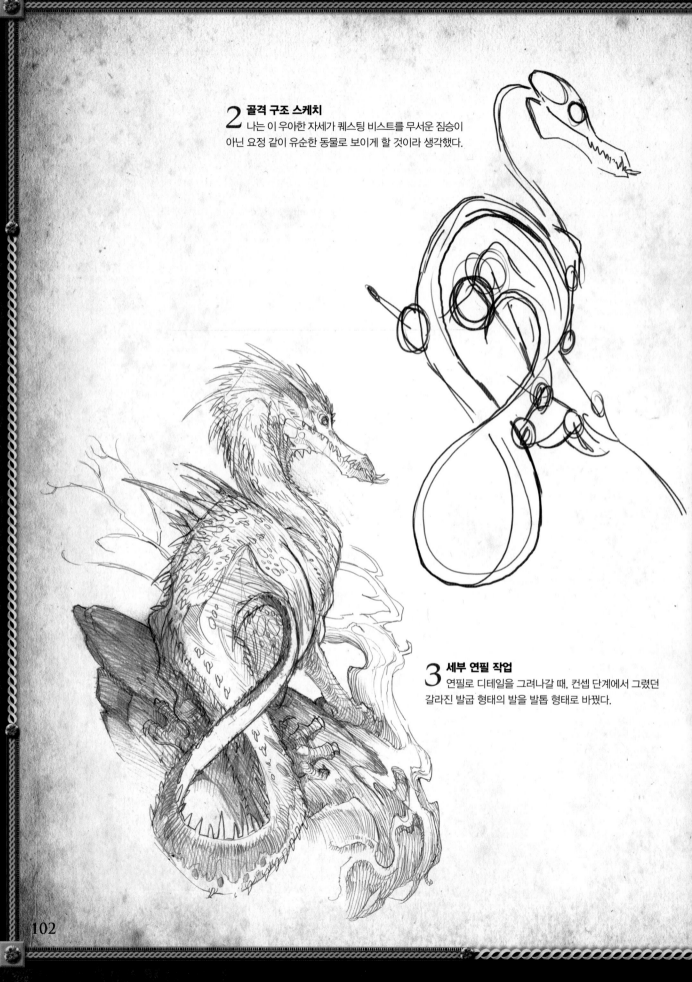

2 골격 구조 스케치
나는 이 우아한 자세가 퀘스팅 비스트를 무서운 짐승이
아닌 요정 같이 유순한 동물로 보이게 할 것이라 생각했다.

3 세부 연필 작업
연필로 디테일을 그려나갈 때, 컨셉 단계에서 그렸던
갈라진 발굽 형태의 발을 발톱 형태로 바꿨다.

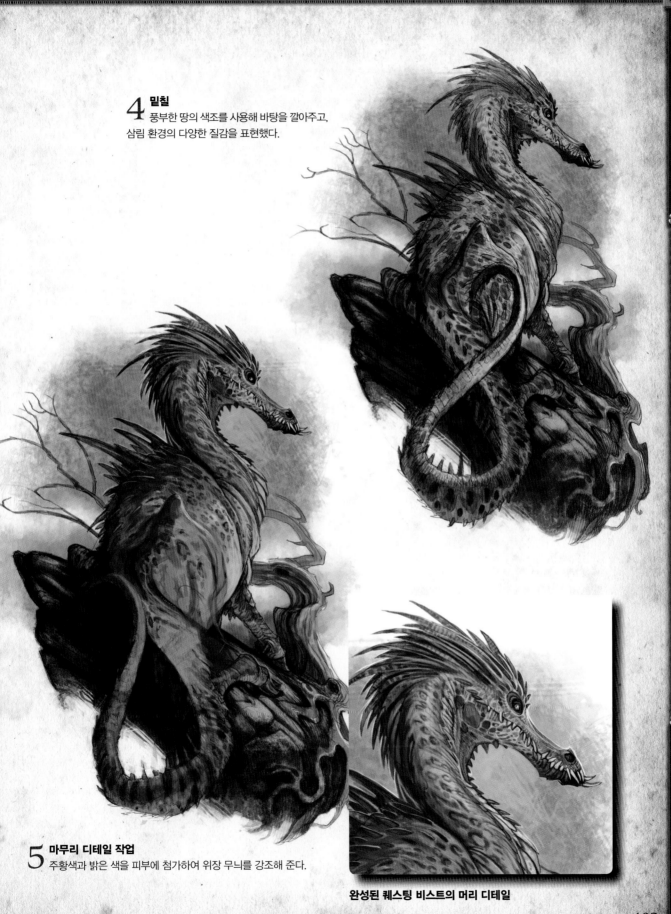

4 밑칠
풍부한 땅의 색조를 사용해 바탕을 깔아주고,
삼림 환경의 다양한 질감을 표현했다.

5 마무리 디테일 작업
주황색과 밝은 색을 피부에 첨가하여 위장 무늬를 강조해 준다.

완성된 퀘스팅 비스트의 머리 디테일

로크(Roc)

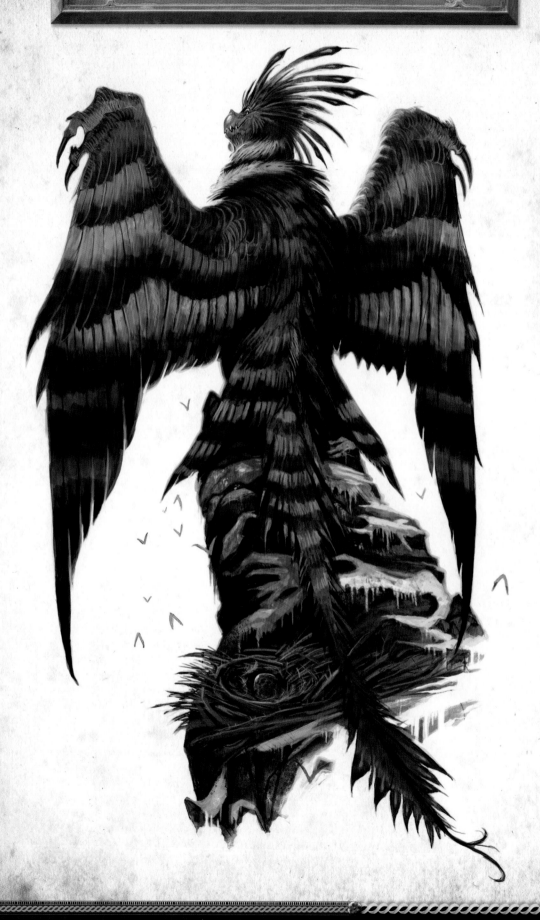

역사

거대한 로크의 매혹적인 이미지는 수 세기 동안 예술가들과 작가들의 마음을 사로잡았다. 거대한 새에 대한 묘사는 여러 전설에서 흔하게 나타나지만 특히 아라비아 신화, 미 원주민 우화, 그리고 J.R.R. 톨킨의 반지의 제왕이 유명하다.

중동 지방과 인도에서 기원한 로크는 마르코 폴로 같은 초기 탐험가들이 쓴 이야기와 전설 등에서 코끼리를 나르고 배를 파괴할 만큼 거대한 것으로 묘사된다. 신비 동물학자들은 로크만큼 큰 생물은 공룡의 살아있는 화석 혹은 깃털을 가진 드래곤의 일종일지도 모른다고 여긴다. 마이크로랩터(Microraptor zhaoianus) 혹은 선사 시대의 공포새(Terror bird)가 로크의 먼 친척일 수도 있는 것이다. 미 태평양 북서쪽에 존재했던 선더버드와 유사한 거대한 새에 대한 최근의 보도 역시 마찬가지로, 전설적인 로크의 후손을 목격한 것으로 보여진다.

고대 설화 아라비안 나이트에 영감을 받아 그린 로크의 신화적 묘사

단테의 신곡에서 영감을 받아 그린 로크의 성경적 묘사

그림 설명
로크

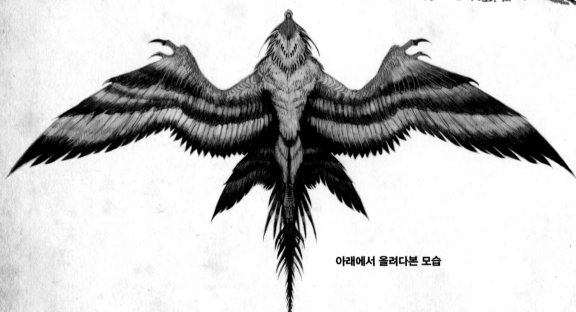

아래에서 올려다본 모습

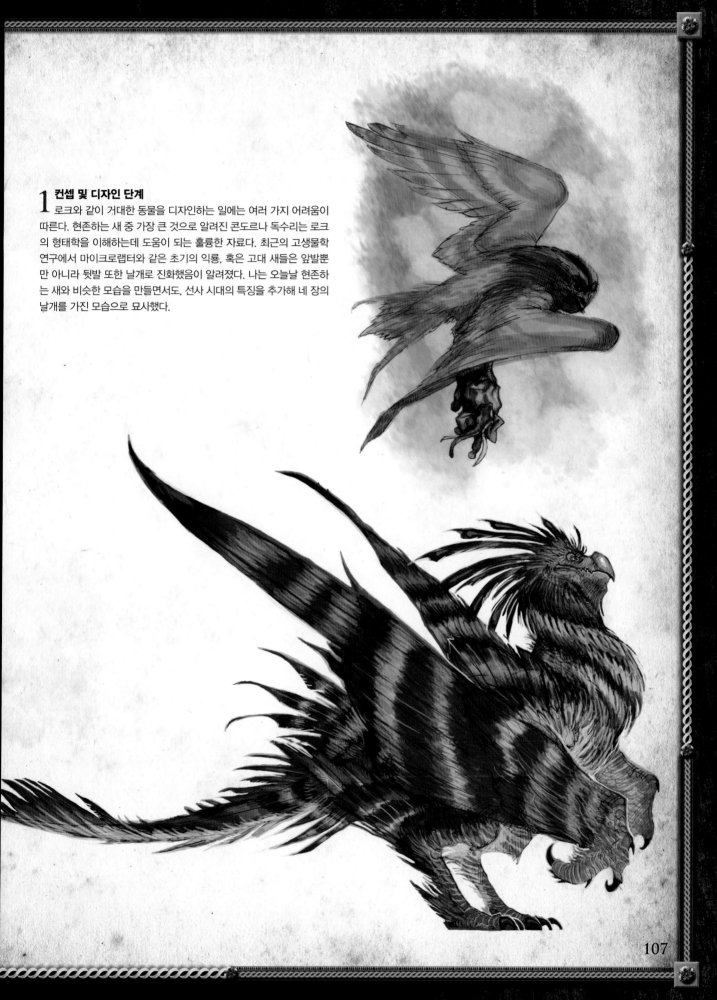

1 컨셉 및 디자인 단계

로크와 같이 거대한 동물을 디자인하는 일에는 여러 가지 어려움이 따른다. 현존하는 새 중 가장 큰 것으로 알려진 콘도르나 독수리는 로크의 형태학을 이해하는데 도움이 되는 훌륭한 자료다. 최근의 고생물학 연구에서 마이크로랩터와 같은 초기의 익룡, 혹은 고대 새들은 앞발뿐만 아니라 뒷발 또한 날개로 진화했음이 알려졌다. 나는 오늘날 현존하는 새와 비슷한 모습을 만들면서도, 선사 시대의 특징을 추가해 네 장의 날개를 가진 모습으로 묘사했다.

107

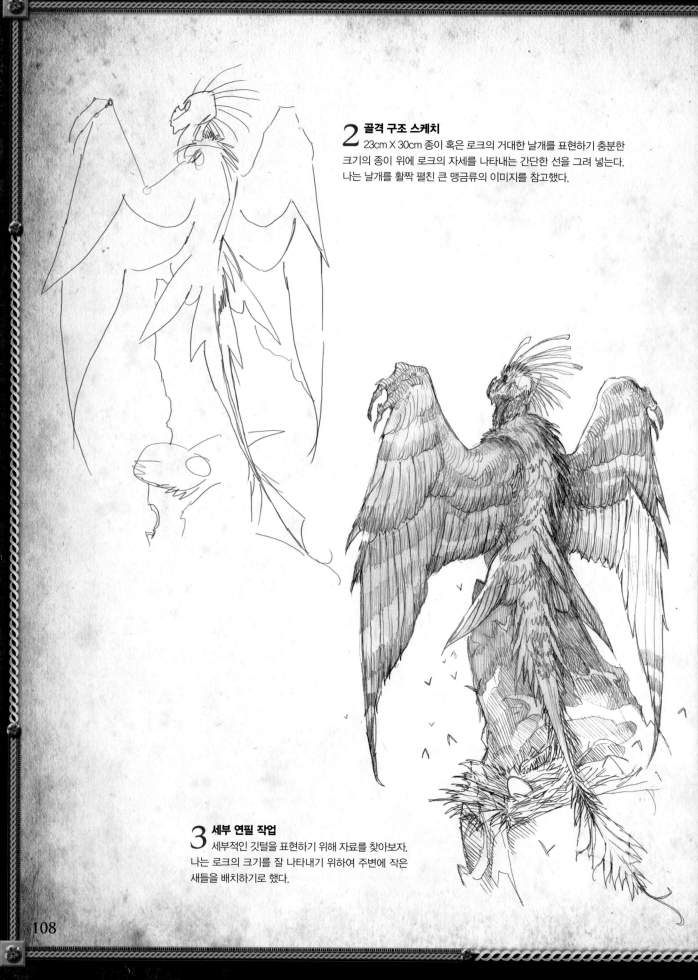

2 골격 구조 스케치

23cm X 30cm 종이 혹은 로크의 거대한 날개를 표현하기 충분한
크기의 종이 위에 로크의 자세를 나타내는 간단한 선을 그려 넣는다.
나는 날개를 활짝 펼친 큰 맹금류의 이미지를 참고했다.

3 세부 연필 작업

세부적인 깃털을 표현하기 위해 자료를 찾아보자.
나는 로크의 크기를 잘 나타내기 위하여 주변에 작은
새들을 배치하기로 했다.

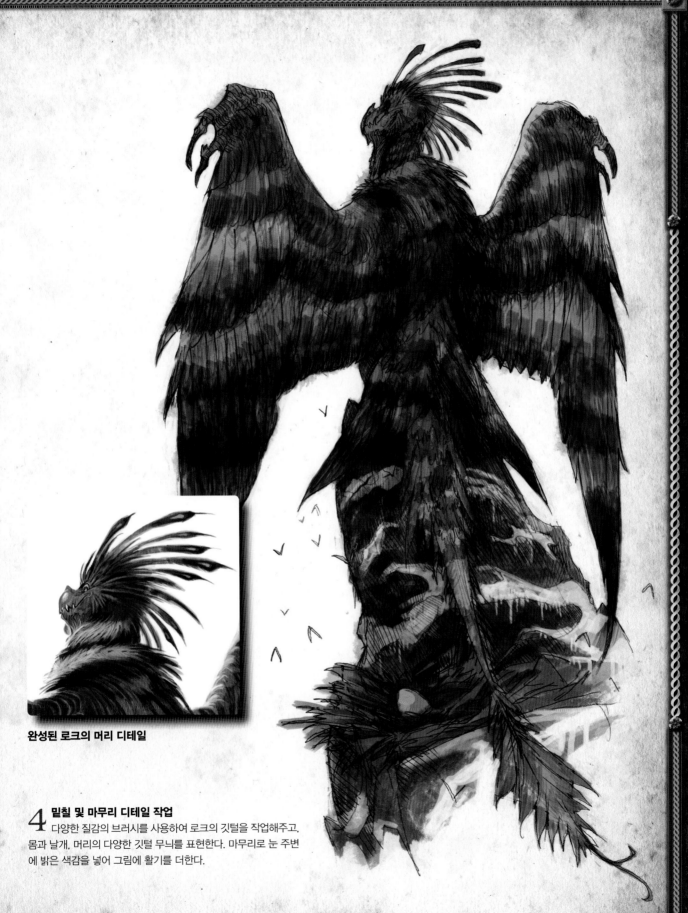

완성된 로크의 머리 디테일

4 밑칠 및 마무리 디테일 작업

다양한 질감의 브러시를 사용하여 로크의 깃털을 작업해주고, 몸과 날개, 머리의 다양한 깃털 무늬를 표현한다. 마무리로 눈 주변에 밝은 색감을 넣어 그림에 활기를 더한다.

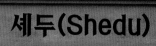

셰두(Shedu)

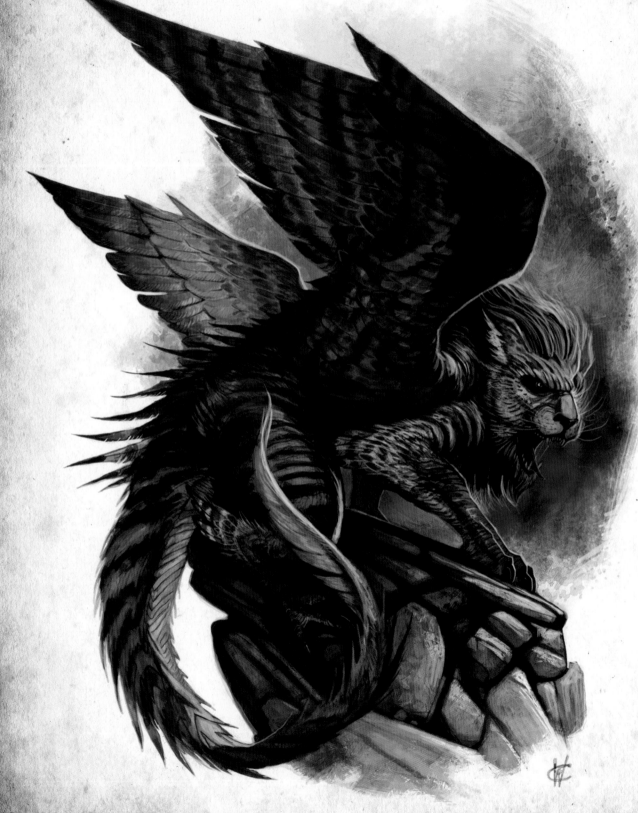

셰두(Shedu)

역사

그리핀과 밀접한 관련이 있는 셰두는 날개 달린 사자이다. 고대 페르시아 때부터 왕족과 장엄한 힘을 상징했으며, 살아있는 표본이 발견되진 않았으나 페르시아 영토에서 기원한 것으로 여겨진다.

몇몇 문화권에서 셰두와 야마수(llamasu)가 같은 생물로 여겨졌지만, 야마수는 셰두보다는 뷰라크에 더 가깝다. 기독교 설화에서 날개 달린 사자는 복음주의자 사도 성 마르코를 상징하며, 베니스 공화국에는 산 마르코 대성당이 있어 셰두를 갑옷의 문양으로 사용했었다고 한다.

중세 셰두 문양

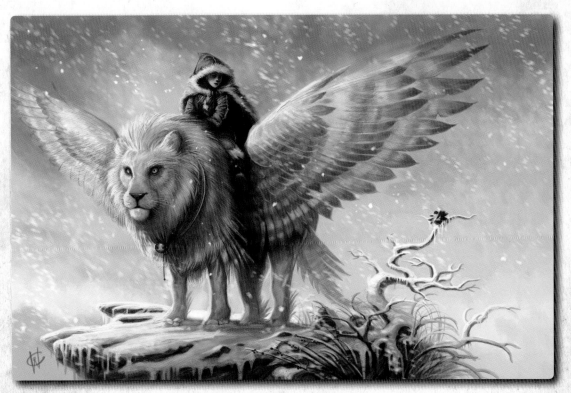

흰 셰두
디지털
28cm X 43cm

셰두

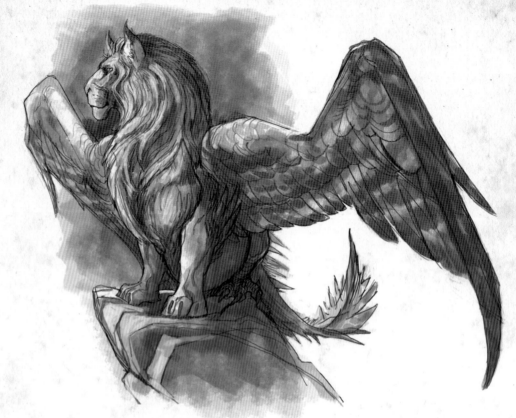

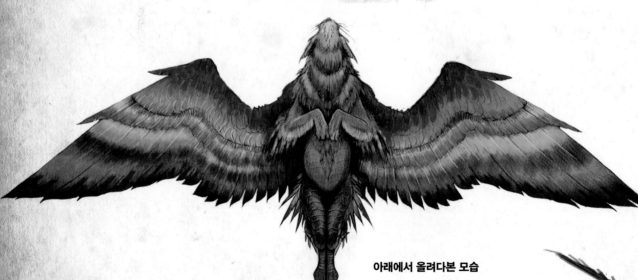

아래에서 올려다본 모습

1 컨셉 및 디자인 단계

셰두와 그리핀은 사자의 몸에 비행을 가능하게 하는 날개와 안정적인 비행을 할 수 있도록 돕는 꼬리가 있다는 점에서 매우 유사하다. 셰두는 그리핀과는 정반대로 앞부분이 사자이고 뒷부분이 조류이다. 나는 이러한 조류의 특성을 강조하기 위해 깃털이 있는, 드래곤의 꼬리를 결합해 맹금류 같은 뒷다리를 만들었고, 디자인의 일관성을 유지하기 위해 해부학적 구조에 깃털과 모피를 둘 다 포함시켰다.

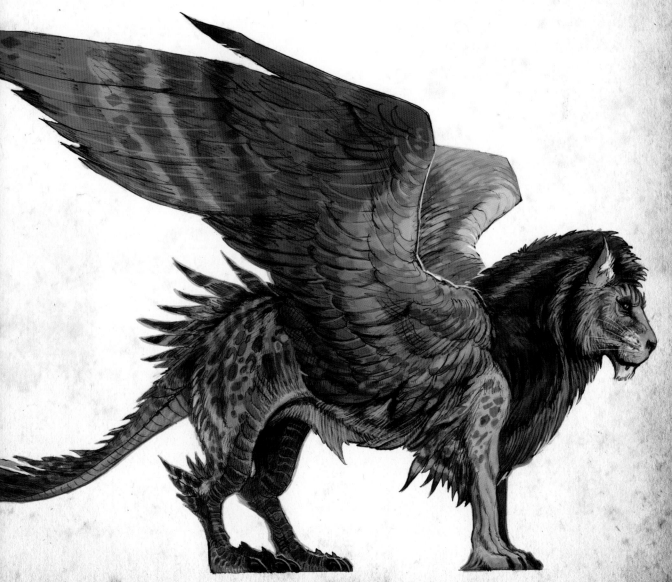

2 골격 구조 스케치
방금 막 착지했거나 다시 날아오를 준비를 하는 듯한
느낌을 주기 위해 웅크린 자세로 셰두를 스케치했다.

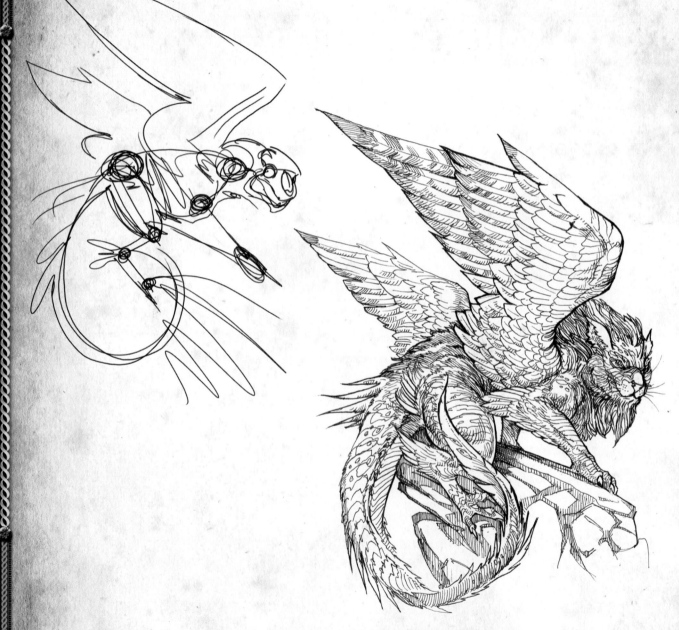

3 세부 연필 작업
깃털이 달린 동물은 작가에게 자신만의 디자인을 위한 창작의 장을
제공한다. 깃털의 스타일과 색의 무한한 아이디어를 얻기 위해 이국적인
새들을 참고하자.

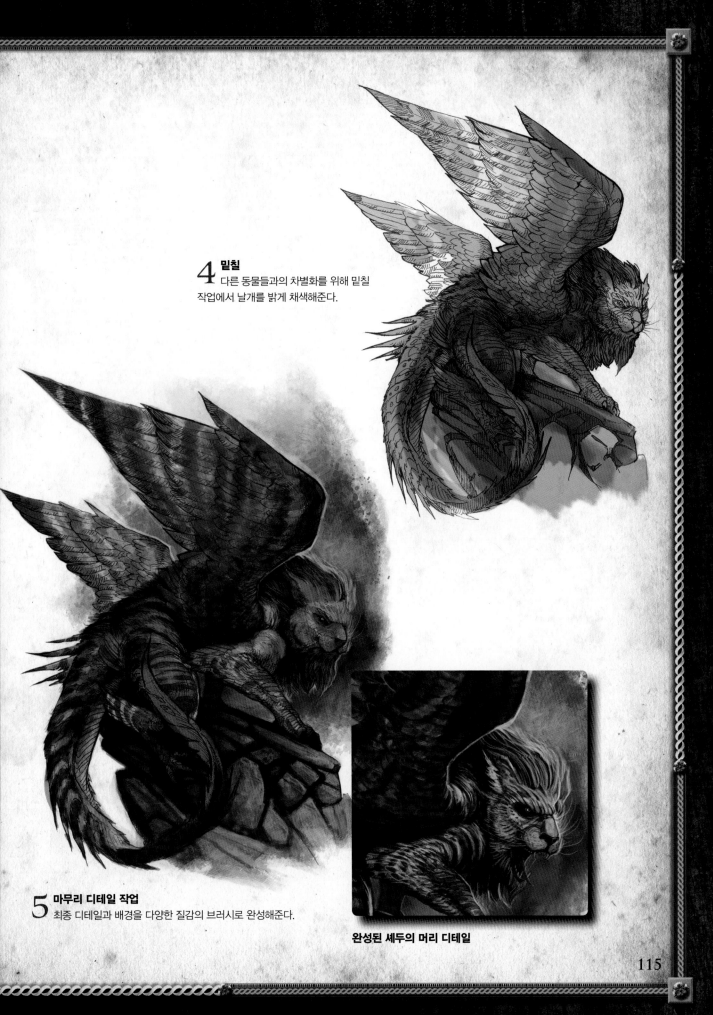

4 밑칠
다른 동물들과의 차별화를 위해 밑칠
작업에서 날개를 밝게 채색해준다.

5 마무리 디테일 작업
최종 디테일과 배경을 다양한 질감의 브러시로 완성해준다.

완성된 셰두의 머리 디테일

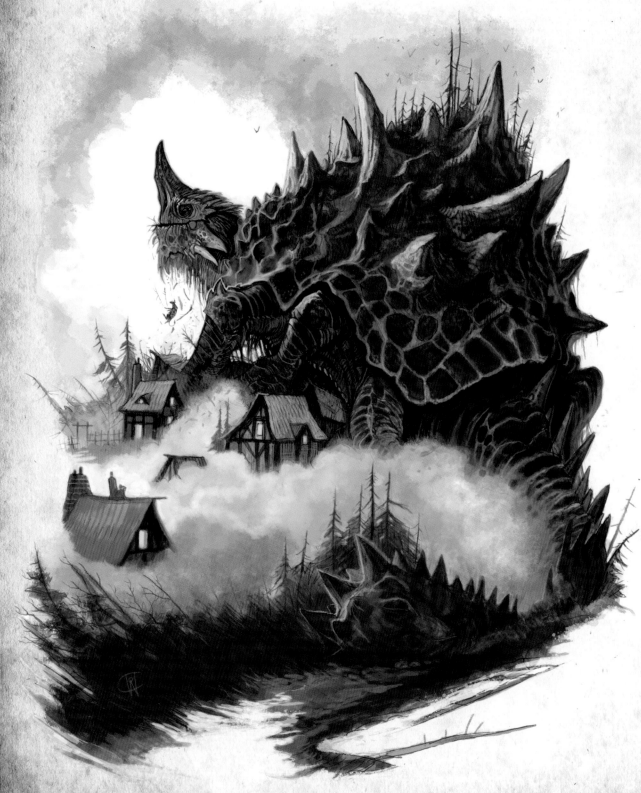

역사

타라스크의 이름을 딴 프랑스 타라스콘의 깃발

타라스크는 전설의 동물 중 가장 강력한 존재로 여겨지며, 2005년 유네스코 인류 무형 문화유산 목록에 추가되었다.

황금 전설의 작품 중 하나인 성 마르타와 타라스크의 전설(The legend of St. Martha and the Tarasque)에서 타라스크는 프랑스 프로방스 지방의 론 강에 나타났는데, 거북이의 등껍질, 짐승의 머리, 여섯 개의 다리, 독침이 있는 꼬리를 가지고 있었다고 한다. 타라스크가 지나는 곳의 모든 것이 파괴되고 땅이 황폐화되었고 이에 왕은 기사들을 보내 검과 창, 투석기 등으로 타라스크를 죽이라 명했지만, 그 무엇도 소용없었다. 결국 성 마르타가 내려가 무시무시한 타라스크를 길들였고 마을을 지킬 수 있었다. 이후 그녀가 지킨 마을은 타라스콘(Tarascon)이라 다시 이름 지어졌고, 매년 시민들은 행사를 열어 성 마르타와 타라스크의 전설을 재연한다.

타라스크의 생물학적 기원에 대해 아는 사람은 아무도 없지만, 어떤 이는 이 괴물이 드래곤의 일종이라 말하고, 다른 이는 여섯 개의 다리와 등껍질 때문에 북아프리카에서 지중해를 건너 들어온 바실리스크의 한 형태라고 말한다. 다른 전설에서는 타라스크가 오늘날 터키에 위치한 갈라시아에서 온 것이라고 주장하기도 한다. 진실이 무엇이든지, 타라스크 전설은 프랑스 문화에 깊이 뿌리내려 오늘날까지도 현대 괴물 영화에 영감을 주며 멋진 이야기를 전해주고 있다.

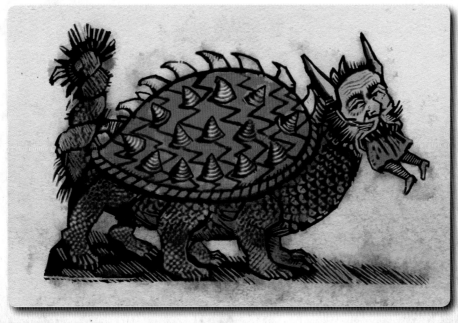

중세 타라스크 목판화

타라스크

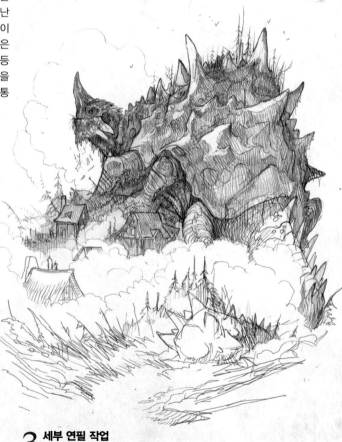

2 골격 구조 스케치

먼저 거대한 껍질을 스케치한다. 나는 수백 년을 살아 뿔과 껍질에 이끼와 조류가 자라난 타라스크를 그리고 싶었다. 껍질에 난 틈과 흠집, 부러진 뿔들에는 이 거대한 괴물을 물리치기 위해 부질없이 화살, 창, 그리고 투석들로 공격했던 왕과 기사들의 이야기가 담겨있다. 고래같이 거대한 몸은 그의 등을 타고 여행하며 살아가는 까마귀와 쥐의 생태계 그 자체이다. 타라스크는 원조 고질라인 것이다.

1 컨셉 및 디자인 단계

타라스콘 마을은 타라스크를 디자인할 때 활용 가능한 많은 참고 자료를 제공한다. 나의 우선순위는 이 동물의 거대한 크기를 표현하는 것이었다. 난 거대하고 단단한 가죽으로 된 안킬로사우르스(ankylosaur)를 상상했다. 이 괴물은 너무나 거대해서 지나가는 모든 마을을 휩쓸고 거대한 굴삭기 같은 입으로 보이는 모든 것을 삼켜버린다. 또한 너무 느리게 움직이기 때문에 등 껍질에서 작은 숲도 자란다. 나는 심미성을 더하기 위해, 그가 지나가는 길을 뚫어줄 쟁기 모양의 머리를 그렸다. 내가 그린 타라스크는 먹이를 부수고 통째로 삼켜버리기 때문에 이빨이 없다.

3 세부 연필 작업

타라스크는 마을을 돌아다니며 지나는 모든 것을 삼켜버린다.

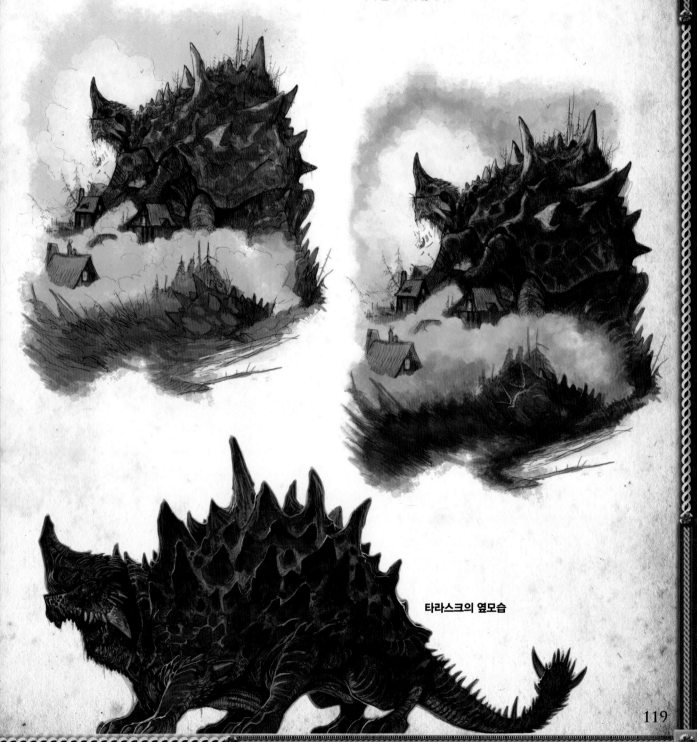

4 밑칠
나는 땅과 타라스크가 잘 어우러지도록 타라스크의 몸과 땅의 기본색을 반투명한 색상으로 골랐다.

5 마무리 디테일 작업
타라스크를 밝지 않은 흙색조로 채색하여 디테일을 완성한다. 위장 무늬는 이 거대하고 단단한 괴물에겐 필요 없다. 또한, 타라스크는 매우 희귀한 동물로 여겨지므로 짝짓기를 위한 화려한 무늬 역시 필요하지 않다.

타라스크의 옆모습

119

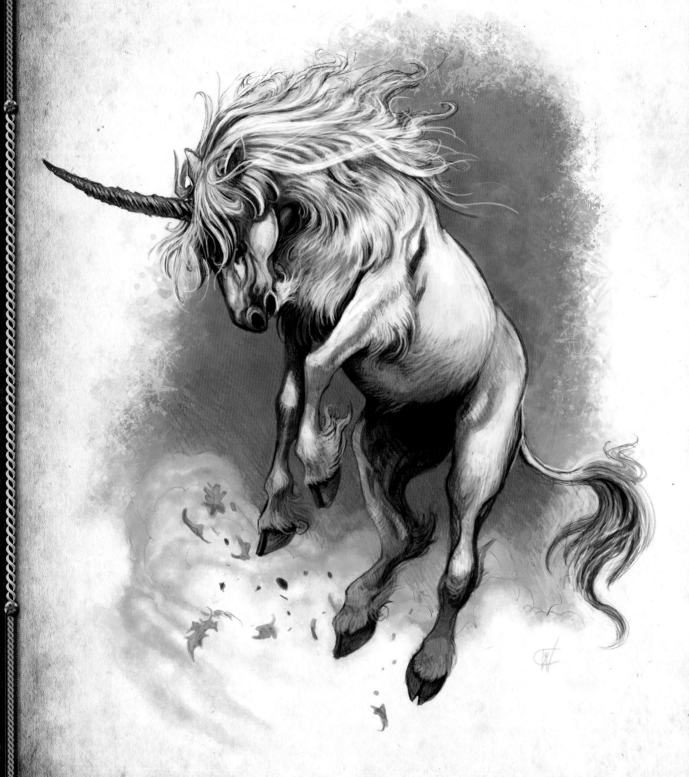

역사

유니콘만큼 중세 우화의 상상력을 잘 담아낸 존재는 없을 것이다. 뿔 달린 말로 묘사되는 이 동물은 엄청난 힘과 아름다움을 가진 야수로, 거의 대부분 마법의 뿔을 가진 하얀 종마로 묘사된다. 중세 유럽에서 유니콘은 배신당하고 붙잡혀 희생당한 순수하고 강한 존재로서 그리스도를 상징하기도 한다. 기독교의 유니콘은 켈트족이 자연의 힘을 상징하는 신의 화신으로 생각했던 흰 수사슴을 각색한 것으로 여겨진다.

유럽의 숲에 사는 것으로 알려진 유니콘은 사냥꾼들의 무기나 사냥개들이 쉽게 제압할 수 없는 강력한 뿔을 가진 존재로, 초식동물이지만 야생 황소와 같이 숲의 위험한 동물로 여겨졌다. 유니콘의 힘은 뿔에 깃들어 있으며, 치유의 능력이 있는 것으로 알려져 있다. 처녀의 순수함과 선함으로 유니콘을 강아지처럼 길들일 수 있다고 알려져, 사냥꾼들은 처녀를 미끼 삼아 유니콘을 유혹하여 함정에 빠트리기도 했다. 중세 우화와 그림에 따르면 유니콘은 조랑말이나 사슴 정도의 크기이며, 다 자란 말보다는 작다. 말과 구분되는 유니콘의 또 다른 특징은 염소처럼 갈라진 발굽, 염소의 수염과 꼬리이다. 유니콘은 카프리내(caprinae) 종에 속하는 야생 삼림지대 종일 가능성이 있으며 오늘날의 역사학자들은 북부의 희귀한 일각고래의 뿔이 유니콘 전설을 태어나게 했다고 말한다. 영국은 오늘날까지도 사자와 유니콘 심볼을 문장으로 사용하고 있다.

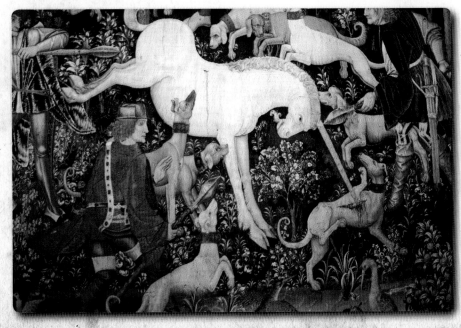

'유니콘 사냥' 태피스트리의 디테일 (1500년대 추정). 뉴욕 메트로폴리탄 소장.

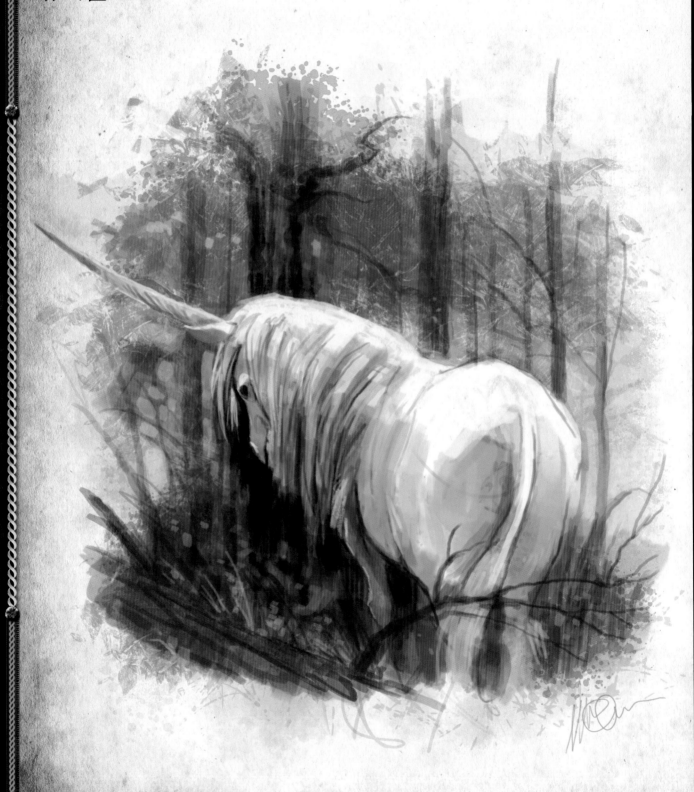

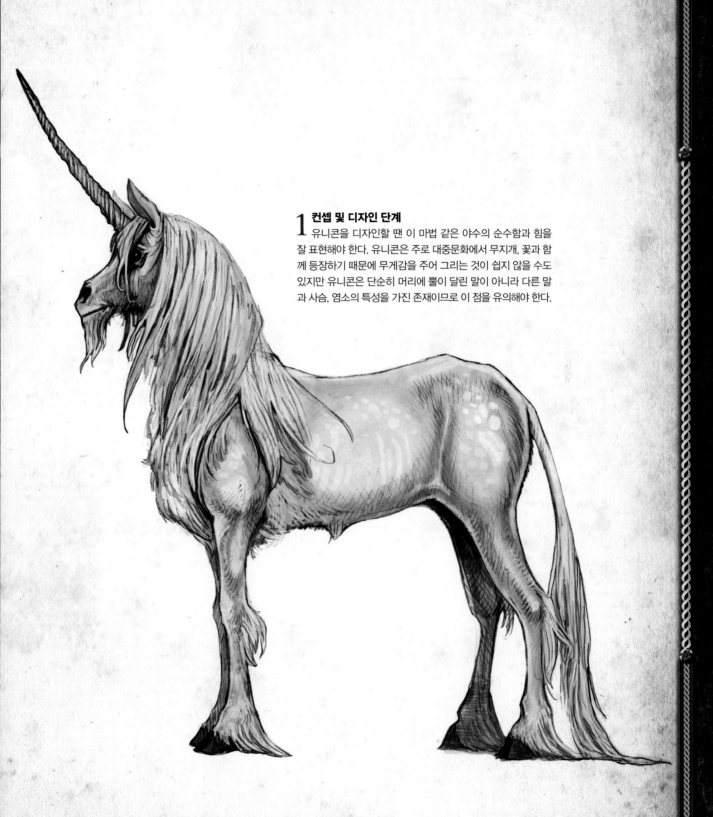

1 컨셉 및 디자인 단계

유니콘을 디자인할 땐 이 마법 같은 야수의 순수함과 힘을 잘 표현해야 한다. 유니콘은 주로 대중문화에서 무지개, 꽃과 함께 등장하기 때문에 무게감을 주어 그리는 것이 쉽지 않을 수도 있지만 유니콘은 단순히 머리에 뿔이 달린 말이 아니라 다른 말과 사슴, 염소의 특성을 가진 존재이므로 이 점을 유의해야 한다.

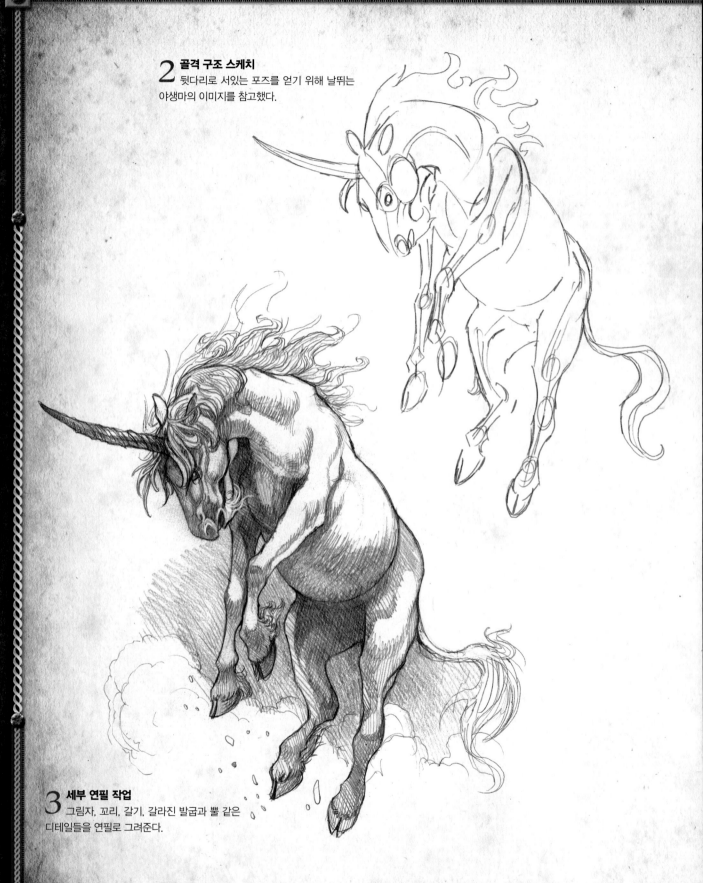

2 골격 구조 스케치
뒷다리로 서있는 포즈를 얻기 위해 날뛰는
야생마의 이미지를 참고했다.

3 세부 연필 작업
그림자, 꼬리, 갈기, 갈라진 발굽과 뿔 같은
디테일들을 연필로 그려준다.

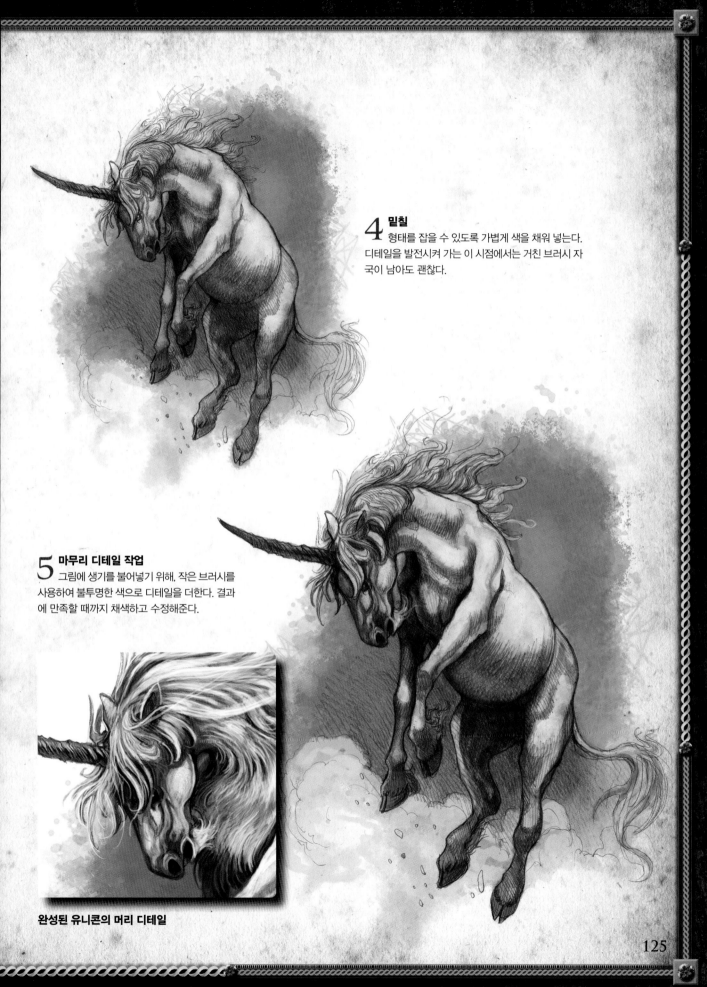

4 밑칠
형태를 잡을 수 있도록 가볍게 색을 채워 넣는다.
디테일을 발전시켜 가는 이 시점에서는 거친 브러시 자
국이 남아도 괜찮다.

5 마무리 디테일 작업
그림에 생기를 불어넣기 위해, 작은 브러시를
사용하여 불투명한 색으로 디테일을 더한다. 결과
에 만족할 때까지 채색하고 수정해준다.

완성된 유니콘의 머리 디테일

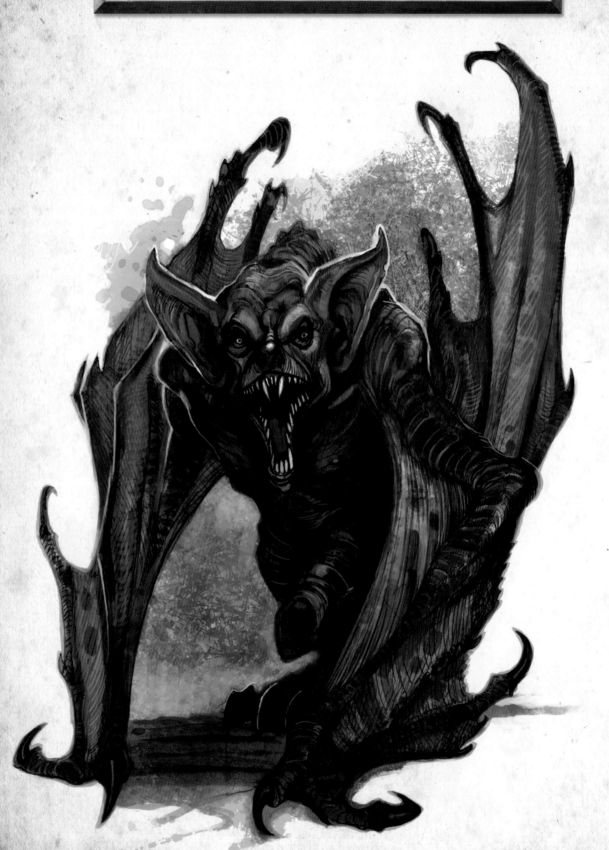

역사

현대 소설에 자주 등장하는 루마니아의 낭만적인 고딕 캐릭터는 중세 우화에서 묘사되는 실제 뱀파이어와는 다르다. 실제 뱀파이어는 중세 가고일 석상에 묘사된 그대로 흉측한 짐승이자 무시무시한 야행성 동물로, 개의 크기 정도에 3m 넓이의 날개를 가지고 있으며 수 세기 동안 설화와 전설 속 악몽의 대상이었다.

신비 동물학자들은 뱀파이어를 임프의 유럽계 친척으로 보는데, 어떤 이들은 박쥐(치롭테라, chiroptera)의 먼 사촌이라고 주장하기도 한다. 이 야행성 동물의 기원은 알 수 없지만, 거대한 가축의 피를 빨아 먹으면서 작은 동물부터 아이들까지 잡아챌 수 있을 만큼 충분히 컸다. 뱀파이어는 오늘날의 박쥐와 비슷하게 광견병과 같은 질병을 옮긴다고 여겨져, 사람들은 당연히 병을 옮기는 흡혈귀를 두려워하게 되었다. 오늘날 많은 이야기에서 뱀파이어는 거대한 박쥐를 포함하여 여러 모습으로 변신할 수 있다고 알려져 있다.

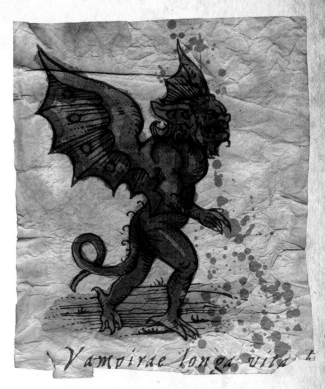

Vampirae longa vita t

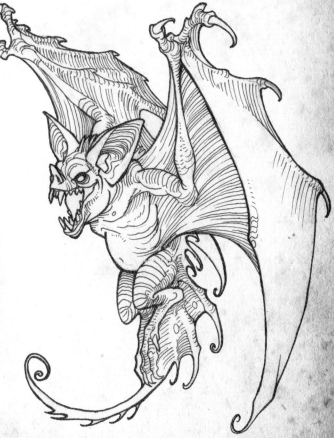

중세 우화에 나타난 다양한 뱀파이어 묘사

뱀파이어

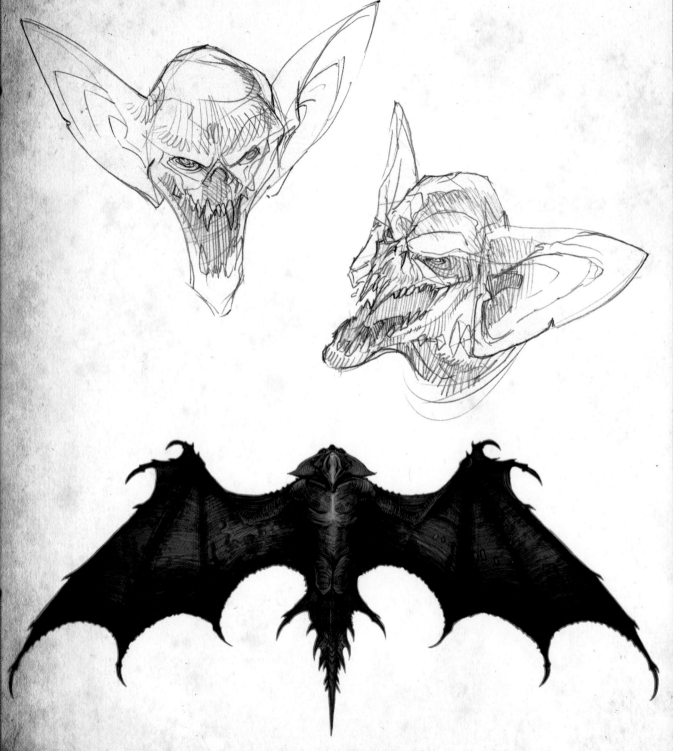

아래에서 올려다본 모습, 날개 넓이: 3m

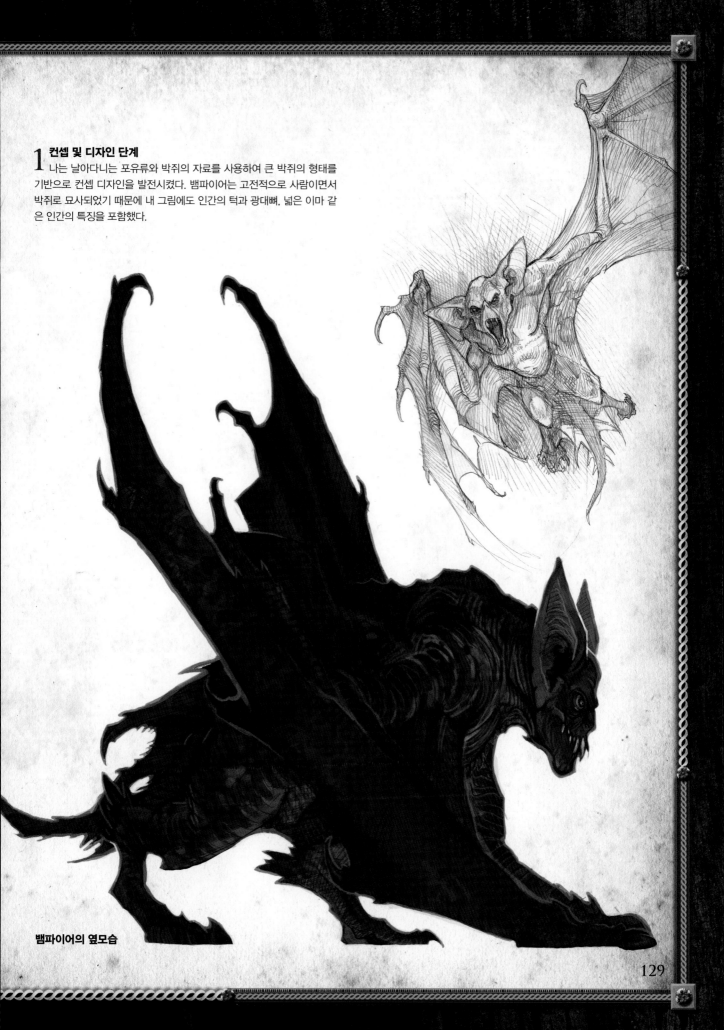

1 컨셉 및 디자인 단계

나는 날아다니는 포유류와 박쥐의 자료를 사용하여 큰 박쥐의 형태를 기반으로 컨셉 디자인을 발전시켰다. 뱀파이어는 고전적으로 사람이면서 박쥐로 묘사되었기 때문에 내 그림에도 인간의 턱과 광대뼈, 넓은 이마 같은 인간의 특징을 포함했다.

뱀파이어의 옆모습

2 골격 구조 스케치

뱀파이어가 걷고, 날아다닐 때 팔을 어떻게 사용하는지 시각화한
후 원과 막대 구조를 사용하여 포즈를 잡아준다. 박쥐의 날개를 그릴
땐 접이식 우산을 상상하면 된다. 집에 우산이 있다면 어떻게 펼쳐지고
접히는 지 관찰해보자.

3 세부 연필 작업

골격 스케치 위에 연필로 근육과 표면 디테일을 그려준다.
정확한 표현을 위해 지속적으로 참고 자료를 확인하자.

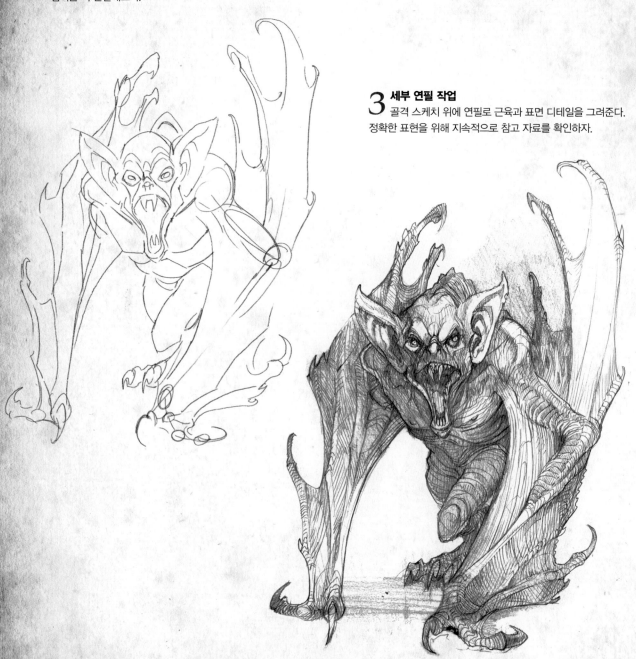

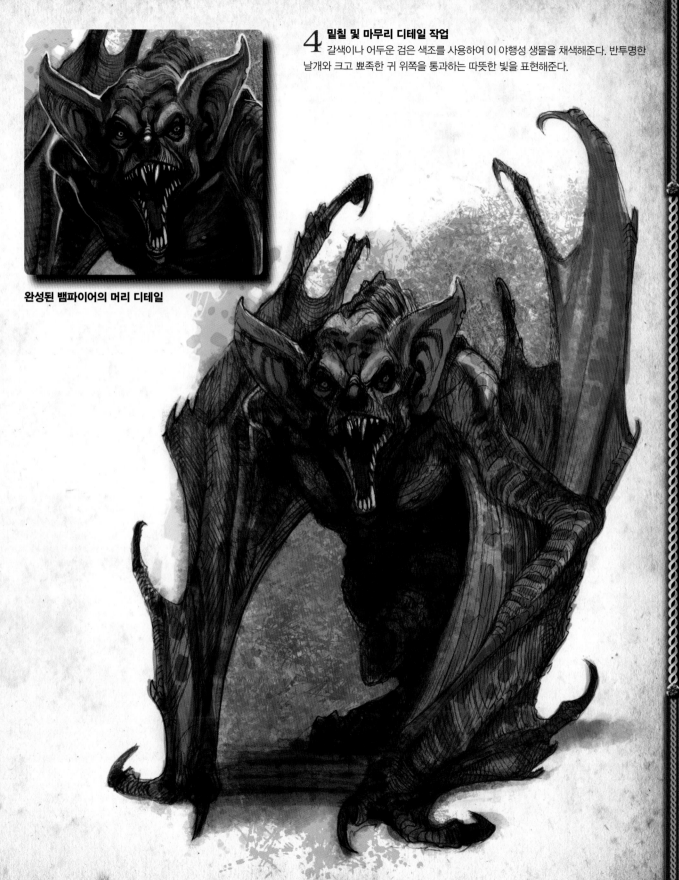

4 밑칠 및 마무리 디테일 작업

갈색이나 어두운 검은 색조를 사용하여 이 야행성 생물을 채색해준다. 반투명한 날개와 크고 뾰족한 귀 위쪽을 통과하는 따뜻한 빛을 표현해준다.

완성된 뱀파이어의 머리 디테일

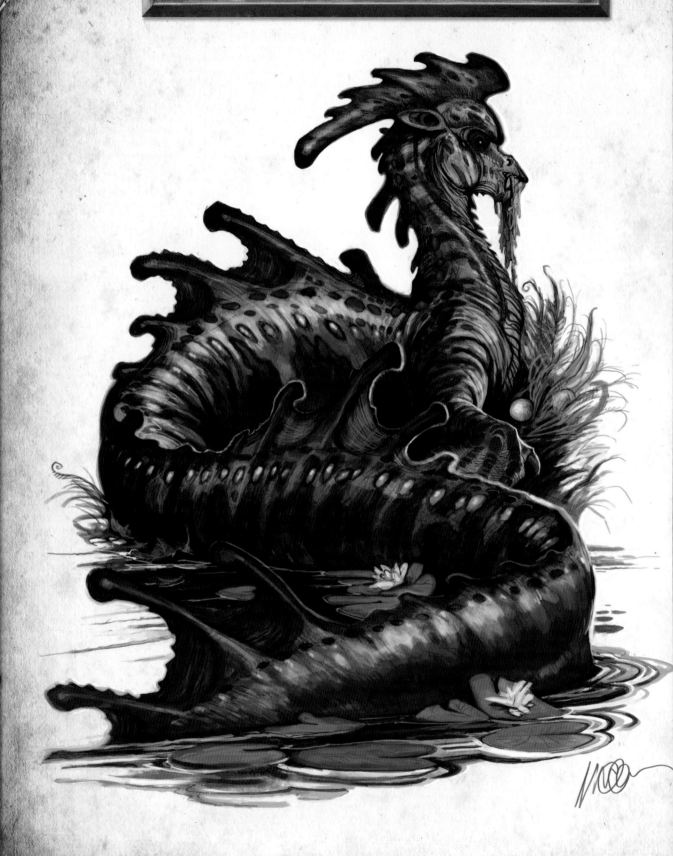

워터호스(Waterhorse)

역사

신화를 통틀어 워터호스는 다양한 문화권에서 다양한 형태를 취했는데, 그리스 해마(Greek Hippocamp)나 스코틀랜드 켈피(Scottish Kelpie)처럼 이 동물도 전설 속의 다양한 수륙양생 말과 관련이 깊다. 이러한 전설의 대부분은 실제 하마(hippopotamus, 그리스어로 강의 말이라는 의미; 河馬), 매너티(manatee), 혹은 듀공에서 유래된 것이다.

육지 포유류가 수생 포유류로 진화하는 것은 화석 기록과 물개부터 고래까지 다양한 동물 연구를 통해 잘 알려져 있으며 이러한 진화는 파충류, 공룡처럼 다른 계층의 동물인 경우에도 잘 기록되어 있다. 워터호스 전설은 오래 전에 멸종한 하드로사우루스(hadrosaur) 혹은 초기 고래를 암시하는 것일 수도 있다.

예티와 같이, 신비 동물학자들은 워터호스를 맹렬히 쫓고 있다. 스코틀랜드의 만이나 북아메리카의 깊은 호수, 혹은 아프리카의 강가 등지에서 이 신비한 동물에 대한 탐색은 아직도 계속되고 있다.

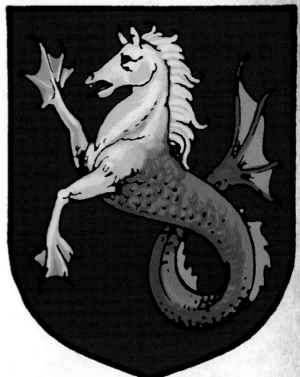

스코틀랜드 문장에 나오는 워터호스

중세의 워터호스 묘사

그림 설명

워터호스

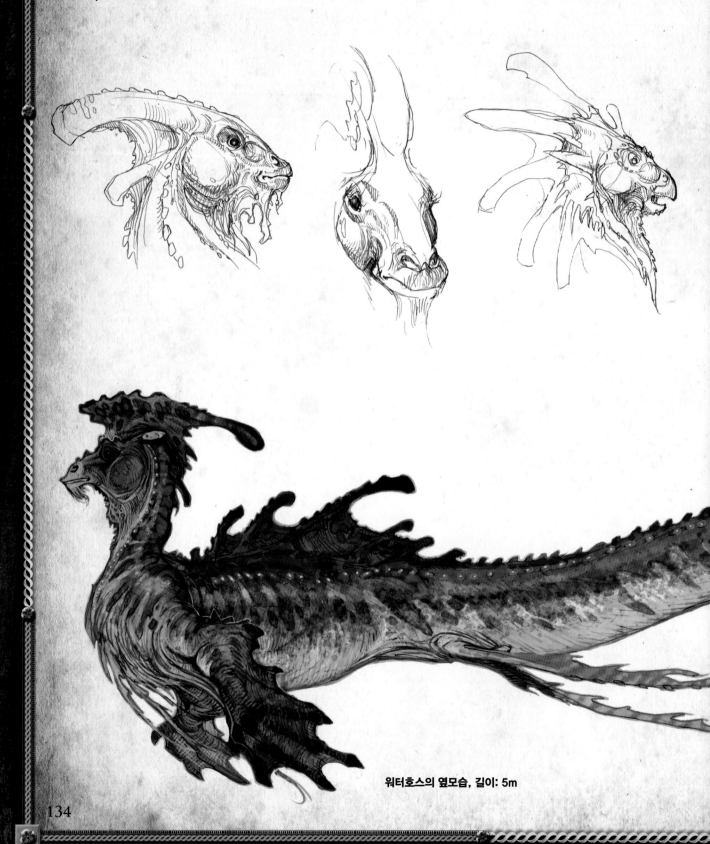

워터호스의 옆모습, 길이: 5m

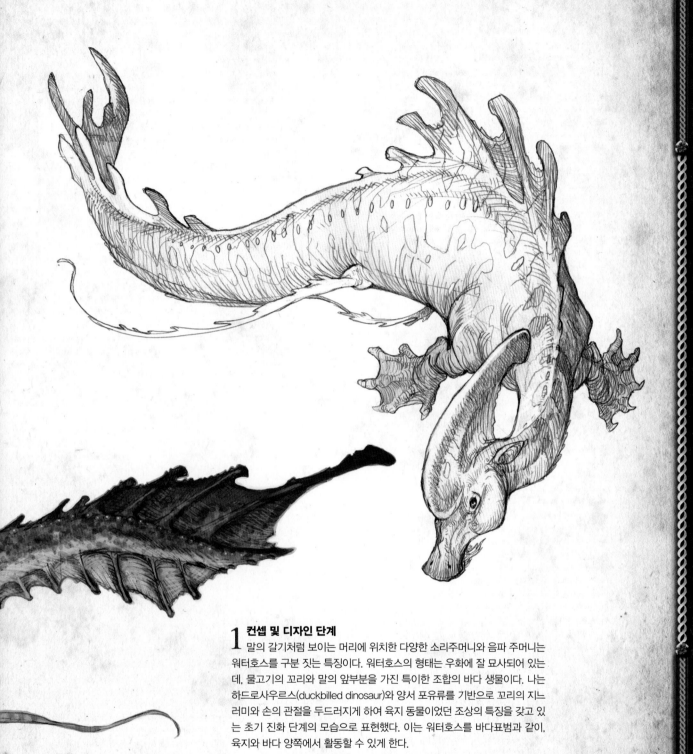

1 컨셉 및 디자인 단계

말의 갈기처럼 보이는 머리에 위치한 다양한 소리주머니와 음파 주머니는 워터호스를 구분 짓는 특징이다. 워터호스의 형태는 우화에 잘 묘사되어 있는데, 물고기의 꼬리와 말의 앞부분을 가진 특이한 조합의 바다 생물이다. 나는 하드로사우르스(duckbilled dinosaur)와 양서 포유류를 기반으로 꼬리의 지느러미와 손의 관절을 두드러지게 하여 육지 동물이었던 조상의 특징을 갖고 있는 초기 진화 단계의 모습으로 표현했다. 이는 워터호스를 바다표범과 같이, 육지와 바다 양쪽에서 활동할 수 있게 한다.

2 골격 구조 스케치

뱀같이 긴 워터호스의 몸을 원근법을 이용하여 단축적으로 스케치한다.

3 세부 연필 작업

나는 악어와 뱀의 사진을 참고하여 워터호스의 디테일을 완성했다.

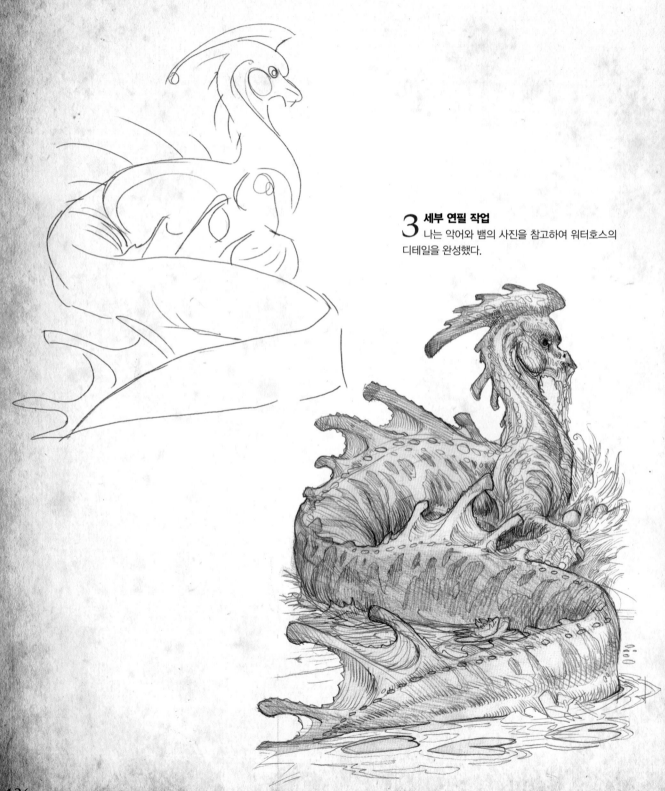

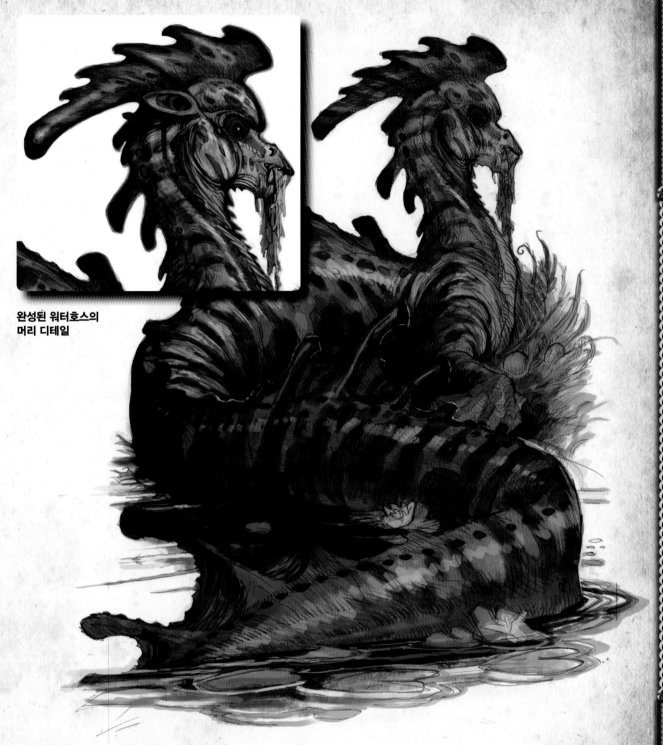

**완성된 워터호스의
머리 디테일**

4 밑칠 및 마무리 디테일 작업

포식자로부터 자신을 보호할 수 있는 위장술을 나타내기 위해 그림 위에 투명한 색상의 레이어를
추가한다. 선명한 무늬와 미끈거리고 축축한 피부 표현은 그림의 완성도를 높인다. 등에는 어둡고 캄캄
한 늪지에서 시야 확보를 도와주는 인광(燐光) 반점을 넣는다. 이는 의심 없이 지나가는 여행자들을 홀
려 늪에 빠트리는 켈피 전설과 도깨비 불 전설에 더욱 신빙성을 부여한다.

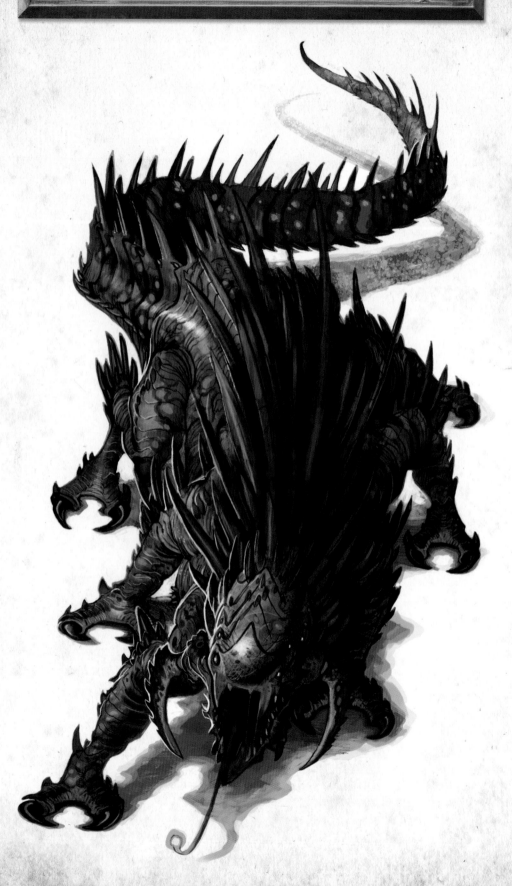

제노비스트(Xenobeast)

역사

외부인이나 이방인을 뜻하는 그리스어 제노(xeno)라는 단어를 따 이름 붙여진 제노비스트는 외계에서 온 괴물이다. 신비 동물학자들은 오랫동안 지구를 방문했을 수도 있는 외계 생물의 증거를 찾으려 했지만 성공하지 못했고 제노비스트는 예술가들의 상상 속에만 존재하고 있다.

전세계의 신비 동물학자들과 미술 사학자들은 제노비스트의 미스테리를 풀기 위해 데이터를 모으고 있다. 이제 유성이나 운석과 함께 지구에 도착했다는 귀신, 드래곤, 혹은 악마에 대한 설화(주로 그림이 동반되는)와 같이, 외계 생물에 대한 전세계에 넘쳐나는 비슷한 이야기들은 제노비스트의 참고 자료로 여겨지고 있다.

일본의 제노비스트 묘사

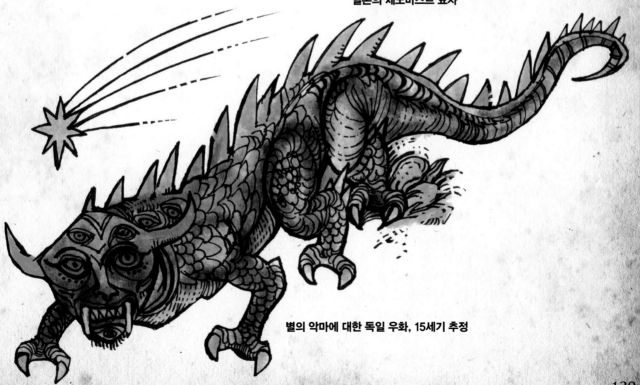

별의 악마에 대한 독일 우화, 15세기 추정

제노비스트

1 컨셉 및 디자인 단계

제노비스트와 같은 괴물을 만들 때 중요한 것은 지구에서는 부자연스러운 형태로 만들어 최대한 외계인처럼 보이게 하는 것이다. 나는 지구에는 없는 조합인 여섯 개의 다리에 집게발을 넣어 낯선 외모를 연출했다. 여러 개의 눈과 갑옷 같은 외골격 등, 지구의 큰 포식 동물에게는 찾을 수 없는 특징을 넣어 이러한 이질감을 더욱 극대화 했다.

필요한 기능과 형태는 유지하면서 다른 타입의 동물이 가진 특징을 합치면 완전히 새로우면서도 동시에 그럴듯한 동물을 만들 수 있다. 상반된 동물의 형태를 조합하여 자신만의 제노비스트를 구상해보자.

2 골격 구조 스케치

제노비스트를 시각화하기 위해 골격 구조를 가볍게 스케치한다. 합리적인 해부 구조를 위해 다양한 자료를 참고하자.

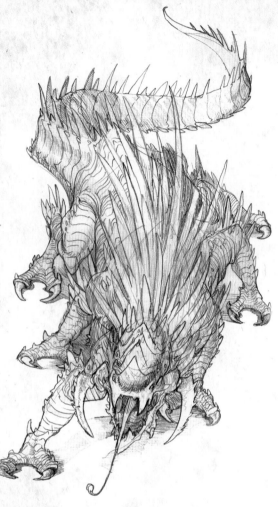

4 밑칠 및 마무리 디테일 작업

나는 제노비스트를 더욱 무섭고 악몽 같은 존재로 표현하기 위해 야행성으로 만들었다. 가볍고 투명한 색으로 어두운 보라와 파랑색의 반점을 칠해준다. 갑각류 같은 외골격 표면의 무늬와 질감을 가지고 즐겁게 작업해보자.

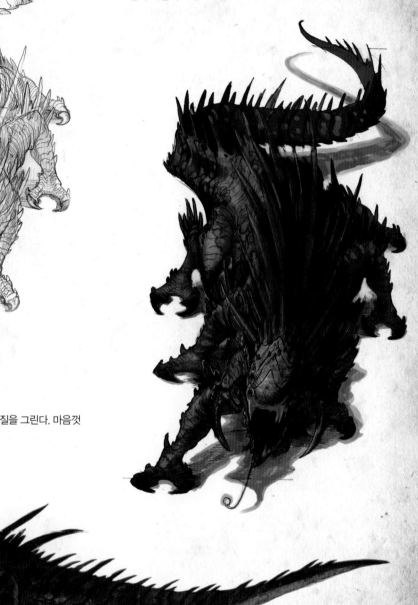

3 세부 연필 작업

연필을 사용하여 제노비스트의 비늘, 가시, 껍질을 그린다. 마음껏 상상하며 즐겁게 그려보자.

제노비스트의 옆모습

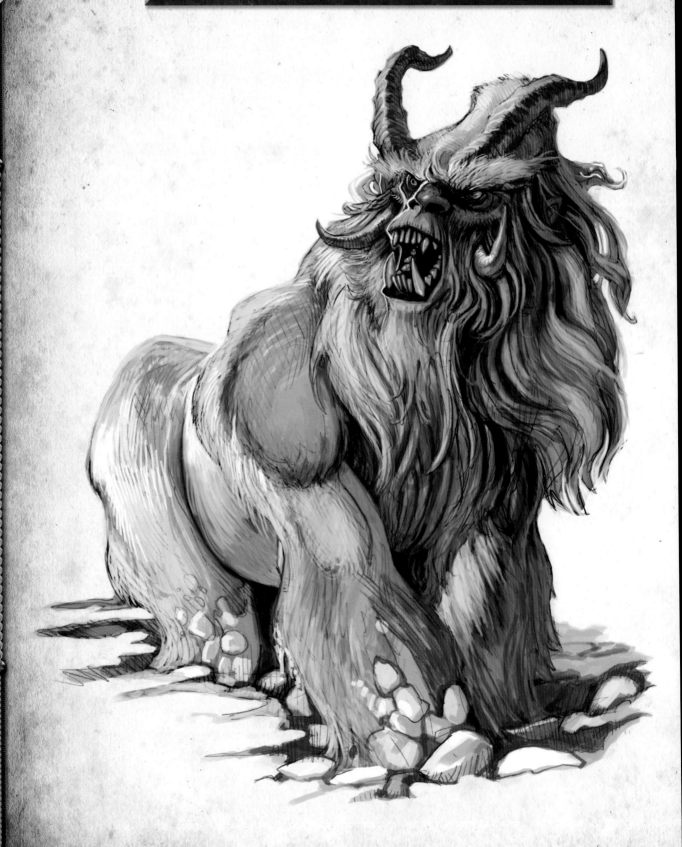

역사

예티, 빅풋, 설인, 사스콰치(sasquatch), 바투툿(batutut) 등 여러 이름을 가진 거대 유인원에 대한 전설은 전세계적으로 나타난다. 오늘날까지도 신비 동물학자들은 예티가 실제로 존재하며 언젠가 발견될 거라고 믿고 있다. 20세기 초반 산고릴라의 발견과 3m 크기의 기간토피테쿠스(gigantopithecus) 화석 등은 몇몇 과학자들로 하여금 고산 지역에 아직 발견되지 않은 유인원이 살고 있을 것이라 믿게 만들었다.

이 신비한 동물을 찾기 위한 탐험이 계속되는 것에서 알 수 있듯이 예티 전설은 지금도 건재하며, 매년 캐나다부터 티벳까지 수천 개의 예티 목격담이 보고되고 있다.

산 유인원 암면 조각(페트로글리프, petroglyph)

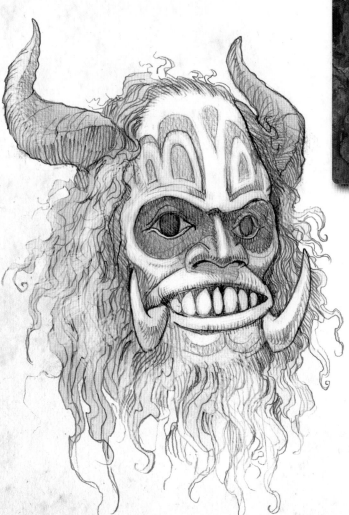

미 태평양 북서 지역 부족의 사스콰치 가면

그림 설명

예티

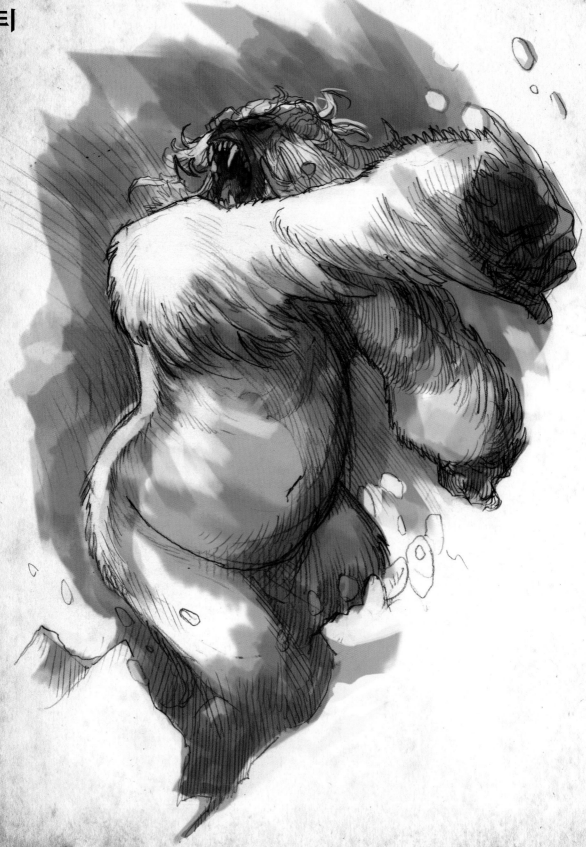

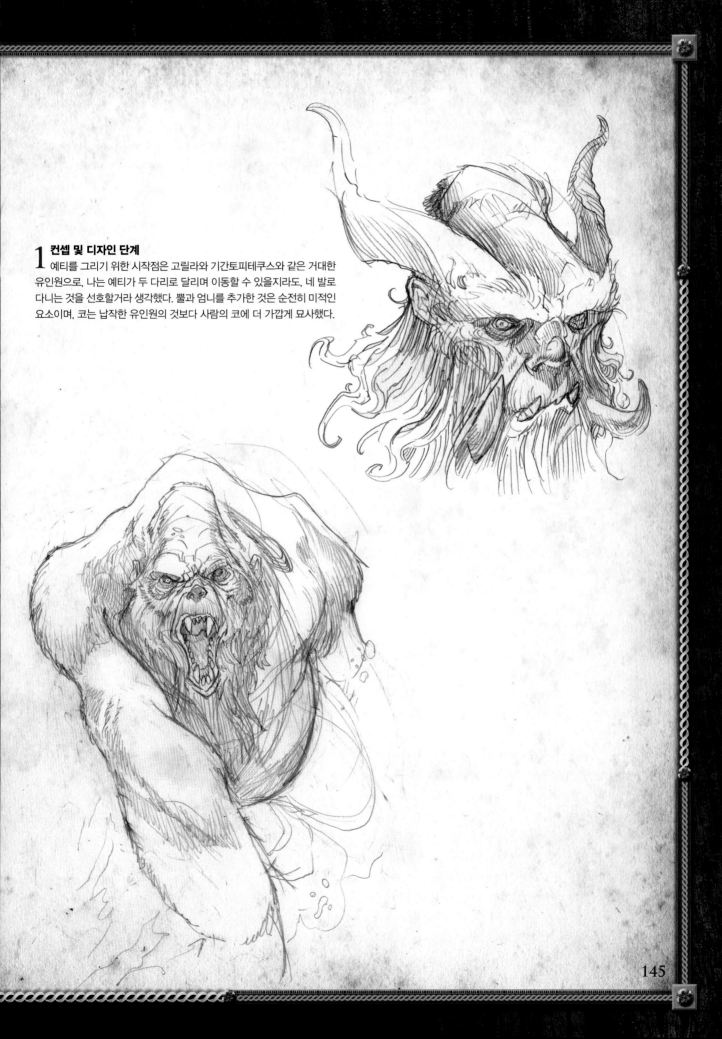

1 컨셉 및 디자인 단계

예티를 그리기 위한 시작점은 고릴라와 기간토피테쿠스와 같은 거대한 유인원으로, 나는 예티가 두 다리로 달리며 이동할 수 있을지라도, 네 발로 다니는 것을 선호할거라 생각했다. 뿔과 엄니를 추가한 것은 순전히 미적인 요소이며, 코는 납작한 유인원의 것보다 사람의 코에 더 가깝게 묘사했다.

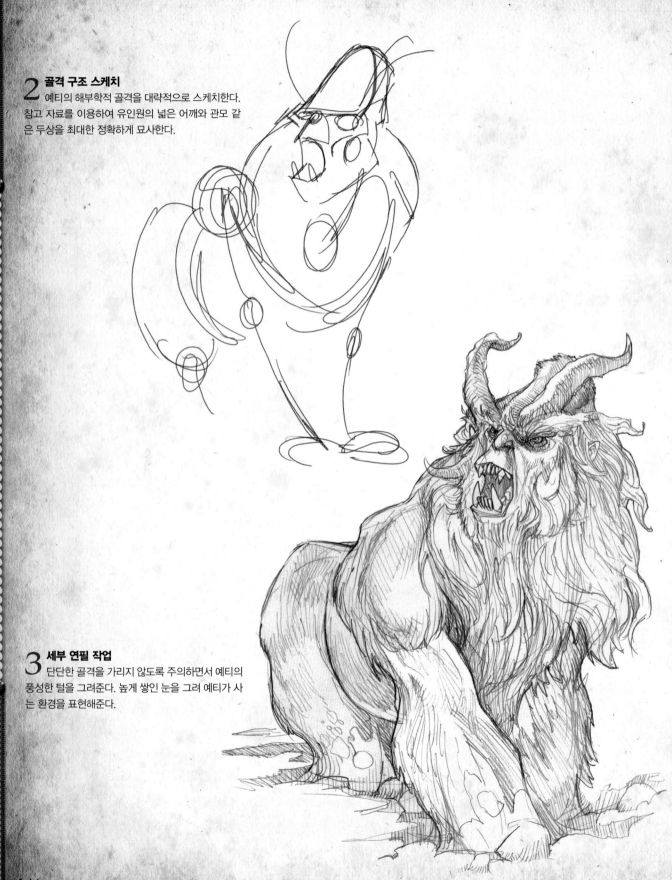

2 골격 구조 스케치

예티의 해부학적 골격을 대략적으로 스케치한다. 참고 자료를 이용하여 유인원의 넓은 어깨와 관모 같은 두상을 최대한 정확하게 묘사한다.

3 세부 연필 작업

단단한 골격을 가리지 않도록 주의하면서 예티의 풍성한 털을 그려준다. 높게 쌓인 눈을 그려 예티가 사는 환경을 표현해준다.

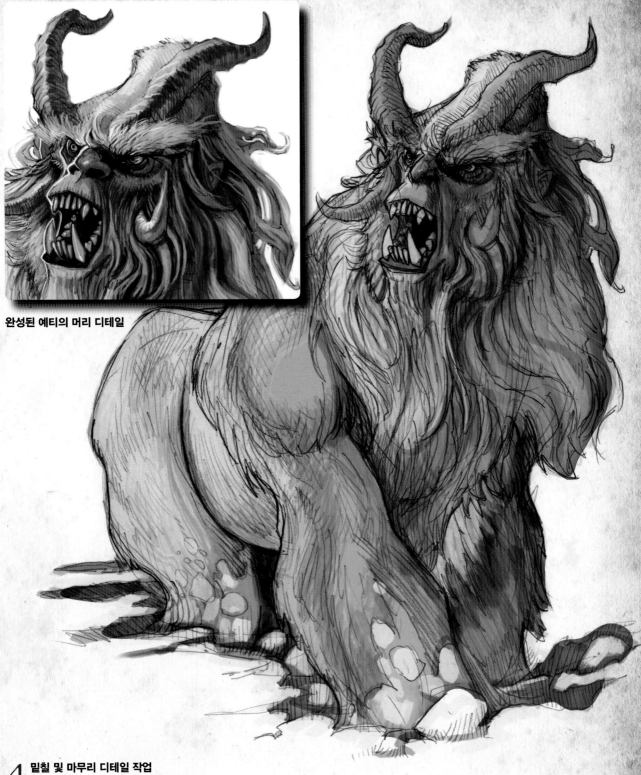

완성된 예티의 머리 디테일

4 밀칠 및 마무리 디테일 작업

주변 환경에 차가운 그림자를 넣어준다. 흰 눈과 흰 예티의 색조에 미세한 차이를 두어 형태를 구분한다. 뾰족한 디테일 브러시를 사용하여 선명한 흰색으로 최종 디테일을 완성한다. 예티의 눈은 특히 중요하므로, 녹색으로 칠하여 인간의 품행과 지능을 암시한다.

지부라토르(Zburator)

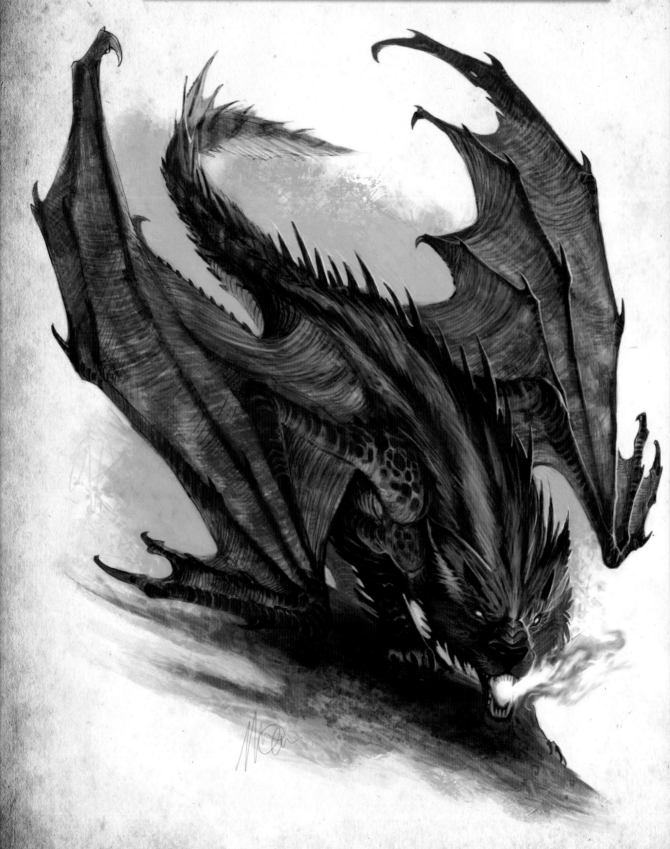

역사

지부라토르(드라콘-dracone 혹은 다키안 드라코-dacian draco)는 현대의 루마니아, 다키아 사람들에게 오랫동안 강력한 토템이었으며, 늑대의 힘과 드래곤의 몸이 합쳐진 형태로 로마 제국에게는 두려움의 상징이었다.

한때 트란실바니아였던 산악지역에 살았던 늑대-드래곤 지부라토르는 불을 뿜을 수 있는 강력한 포식자로, 지역 농부들에게 공포의 대상이었다. 기원전 100년 로마 제국의 침략 당시, 다키아인들은 적군에게 공포를 심어주기 위해 지부라토르 그림을 전쟁 깃발로 사용하기도 했다.

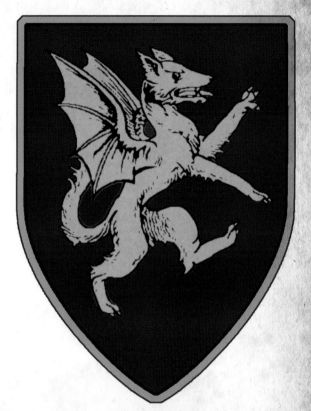

중세 지부라토르 문장

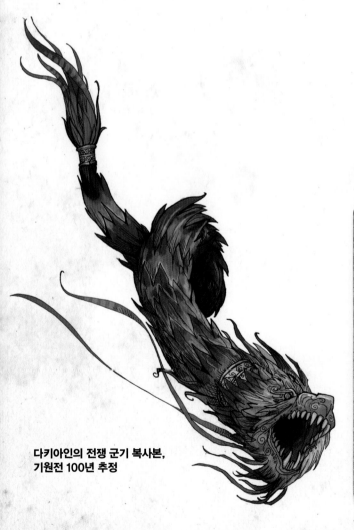

다키아인의 전쟁 군기 복사본,
기원전 100년 추정

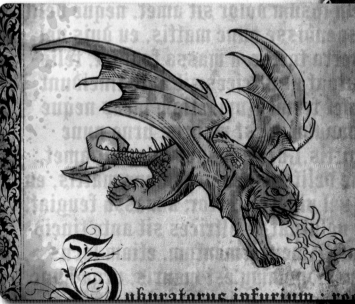

중세 우화에 묘사된 지부라토르

149

그림 설명

지부라토르

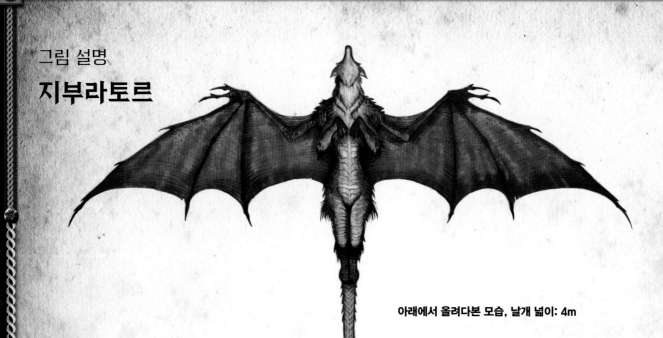

아래에서 올려다본 모습, 날개 넓이: 4m

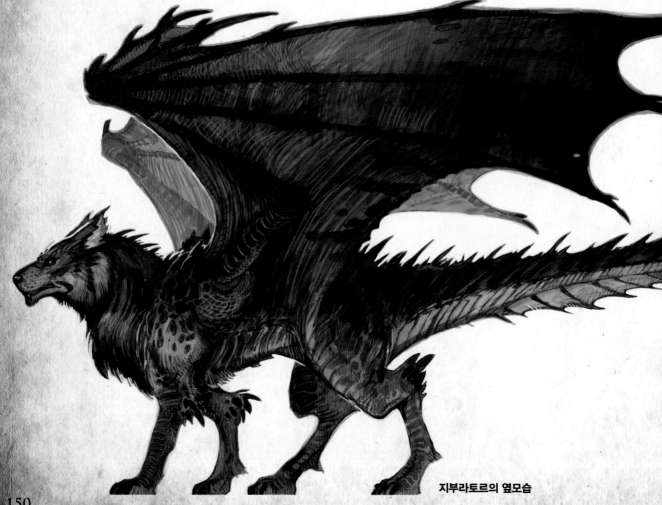

지부라토르의 옆모습

1 컨셉 및 디자인 단계

지부라토르는 멋진 두 개의 동물: 늑대와 드래곤이 합쳐진 존재이다. 이 생물을 다양한 움직임 속에서도 그럴듯하게 보이도록 구상해보자. 나는 지부라토르를 유명하게 만들었던 다키아인의 전쟁 깃발에서 얻은 영감을 바탕으로 디자인을 시작했다. 참고 자료에 맞게 긴 드래곤의 꼬리를 넣고 공포 요소로 불을 뿜는 것을 추가했다.

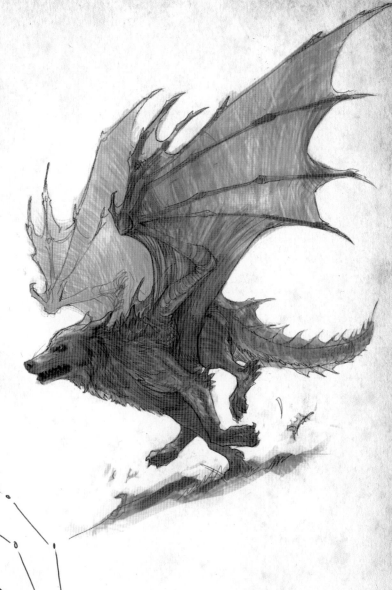

2 골격 구조 스케치

지부라토르의 흉폭한 힘을 나타내기 위해 낮게 기어가는 자세를 선택했다.

151

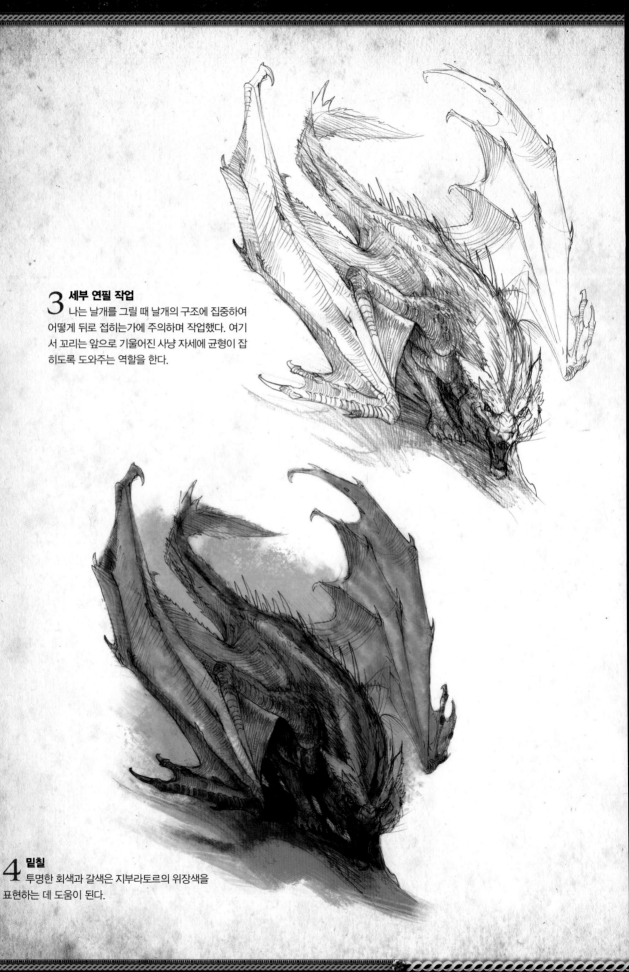

3 세부 연필 작업
나는 날개를 그릴 때 날개의 구조에 집중하여 어떻게 뒤로 접히는가에 주의하며 작업했다. 여기서 꼬리는 앞으로 기울어진 사냥 자세에 균형이 잡히도록 도와주는 역할을 한다.

4 밑칠
투명한 회색과 갈색은 지부라토르의 위장색을 표현하는 데 도움이 된다.

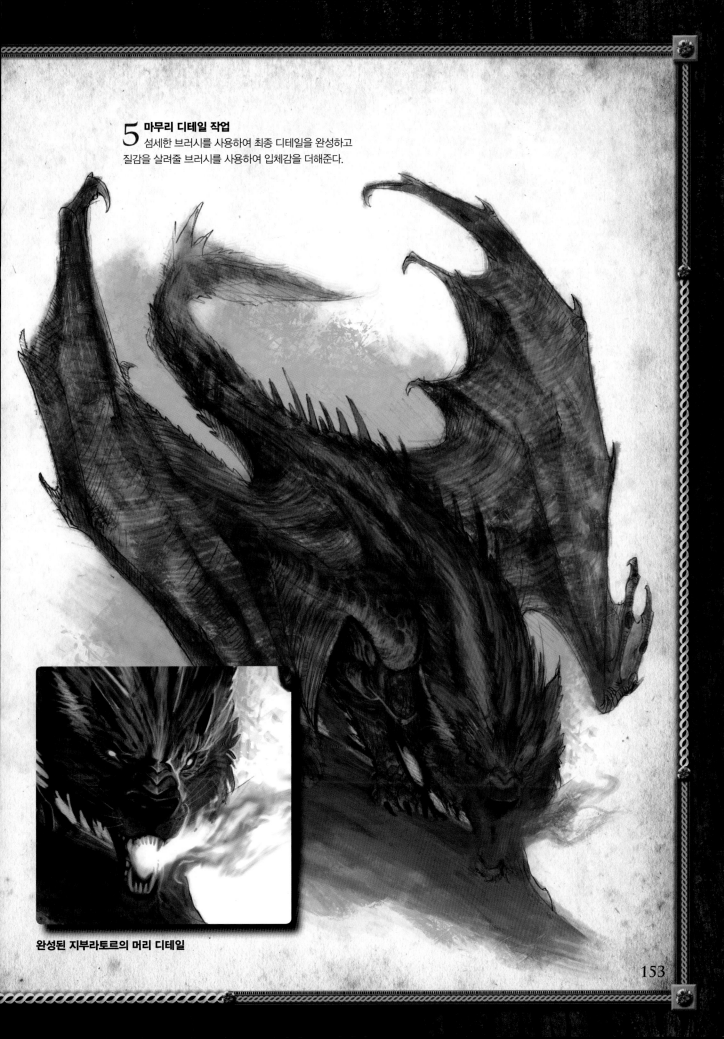

5 마무리 디테일 작업
섬세한 브러시를 사용하여 최종 디테일을 완성하고
질감을 살려줄 브러시를 사용하여 입체감을 더해준다.

완성된 지부라토르의 머리 디테일

153

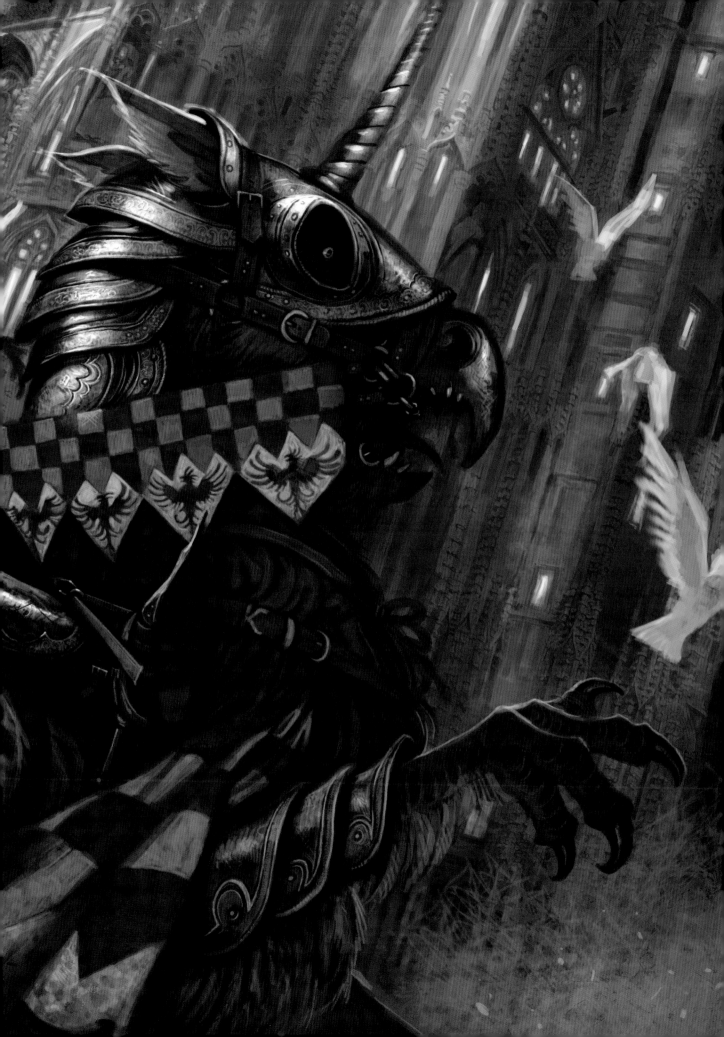

인덱스

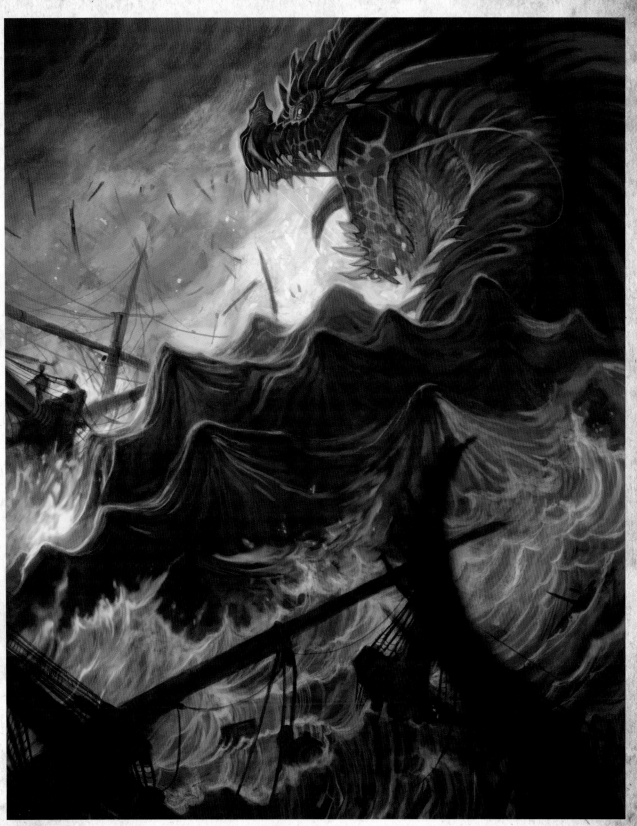

거북 용
디지털
46cm X 30cm

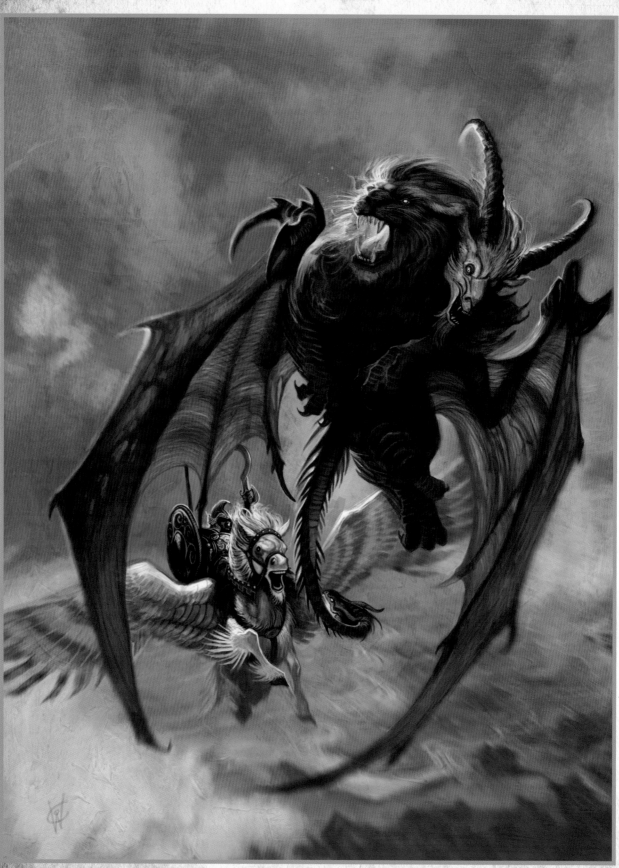

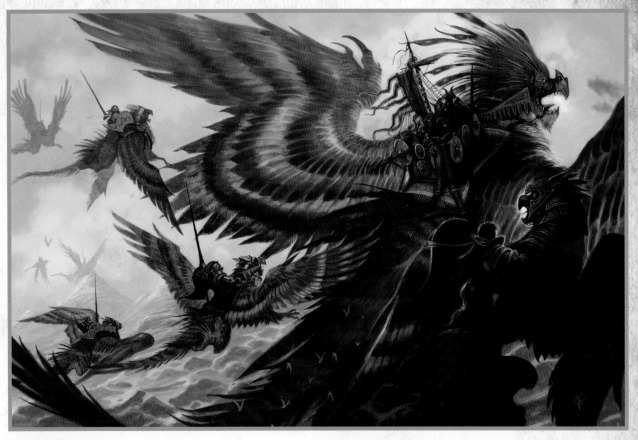

로크 라이더
디지털
36cm X 56cm

감사의 말

이 책을 도와준 임팩트 북스(IMPACT Books)의 모든 멋진 사람들, 특히 힘든 스케줄에도 도와준 사라 라이카스(Sarah Laichas), 팸 위스맨(Pam Wissman) 그리고 웬디 더닝(Wendy Dunning)에게 감사를 표한다. 역사적 자료를 제공해준 제프 멩게스(Jeff Menges), 멋진 조각 기술을 보여준 크리스티나 요더(Christina Yoder), 그리고 우화 만들기에 영감을 준 존 쉰데헤트(Jon Schindehette)에게도 감사를 전한다.

헌사
월리엄을 위하여

154페이지 작품:
히포그리프 라이더
디지털
33cm X 48cm

158페이지 작품:
벨레로폰
디지털
30cm X 41cm

BEASTS OF THE WORLD

알핀

뷰라크

히포그리프

거북 용

조로구모

키메라

만티코어

크라켄

엔필드

임프

그리핀

아우루르수스

레비아탄

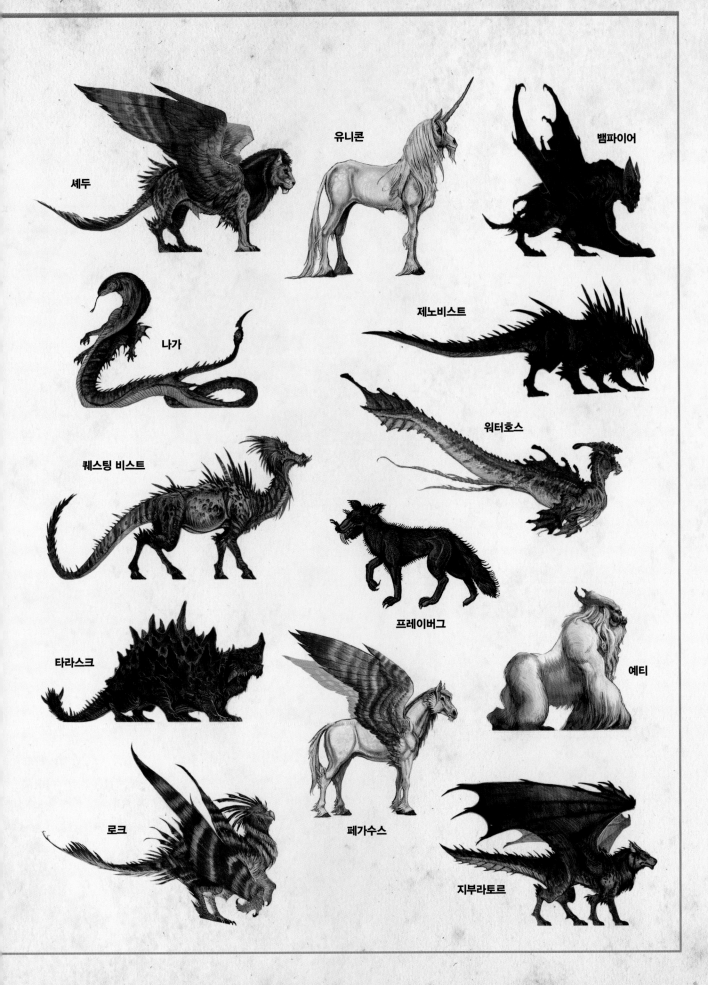

셰두

유니콘

뱀파이어

나가

제노비스트

퀘스팅 비스트

워터호스

프레이버그

타라스크

예티

로크

페가수스

지부라토르

LAND

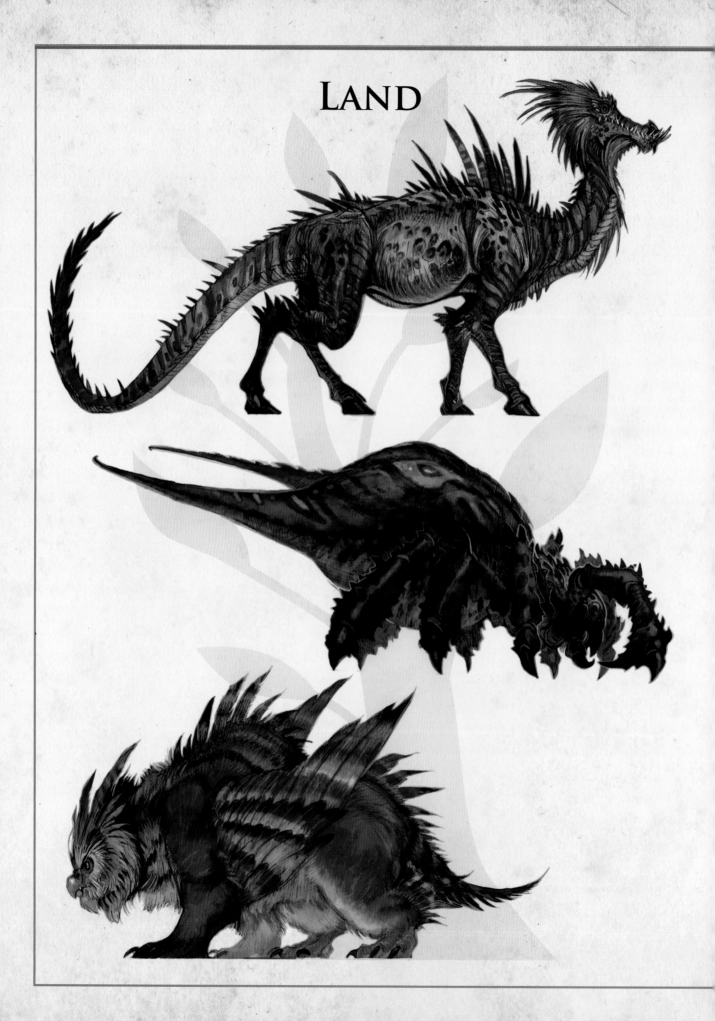

AIR

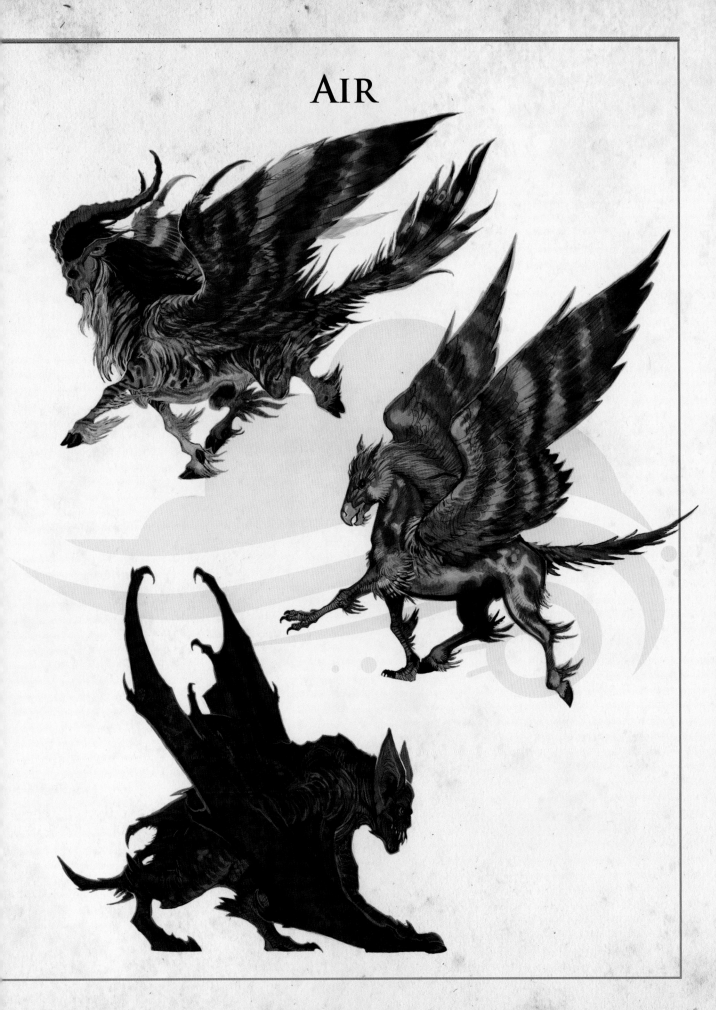

드라코피디아
: THE BESTIARY :

1판 1쇄 인쇄 2019년 12월 15일
1판 1쇄 발행 2019년 12월 20일

—

지 은 이 윌리엄 오코너
옮 긴 이 이재혁
수 입 처 D.J.I books design studio 이재은
 (04987) 서울 광진구 능동로 32 길 159 (능동)
발 행 처 디지털북스
발 행 인 이미옥
정 가 22,000 원
등 록 일 1999 년 9 월 3 일
등록번호 220-90-18139
주 소 (03979) 서울 마포구 성미산로 23 길 72 (연남동)
전화번호 (02)447-3157~8
팩스번호 (02)447-3159

—

ISBN 978-89-6088-285-0 (13650)
D-19-26

드라코피디아

∴ A Guide to Drawing the Dragons of the World ∴

Book · Character · Goods · Advertisement · Graphic · Marketing · Brand consulting

D · J · I
BOOKS
DESIGN
STUDIO

facebook.com/djidesign